디자인 노트

정경원이 발견한 감동 디자인 144

디자인 노트: 정경원이 발견한 감동 디자인 144

2023년 9월 13일 초판 발행 · **지은이** 정경원 · **펴낸이** 안미르, 안마노
편집 정은주 · **디자인** 박현선 · **영업** 이선화 · **커뮤니케이션** 김세영 · **제작** 세걸음
글꼴 AG 최정호체, AG 최정호민부리, SM3견출고딕, Garmaond Permier Pro

안그라픽스
주소 10881 경기도 파주시 회동길 125-15 · **전화** 031.955.7755 · **팩스** 031.955.7744
이메일 agbook@ag.co.kr · **웹사이트** www.agbook.co.kr · **등록번호** 제2-236(1975.7.7)

ISBN 979.11.6823.040.8 (03600)

디자인 노트

정경원이 발견한 감동 디자인 144

정경원 지음

안그라픽스

트렌드를 앞서가는 안목을 선사할 디자인 상식 사전

서울특별시장 오세훈

"디자인에 투자하는 것은 도시의 미래를 결정하는 요인이자 방법론이다." 저명한 미래학자 마티아스 호르크스Matthias Horx의 말처럼 디자인은 도시를 안전하고 쾌적하고 편리하게 만들어줄 뿐만 아니라, 혁신적인 디자인은 도시의 일상에서 색다른 체험을 가능케 하고 도시의 매력을 높이기도 합니다.

지난 2007년부터 서울시는 시민 삶의 질을 높이고 서울의 도시 경쟁력을 높이기 위해 서울을 디자인하기 시작했습니다. 도시 경쟁력이 곧 국가 경쟁력이 되는 21세기에는 도시의 브랜드 가치가 높지 않으면 국가 간의 경쟁에서도 살아남을 수 없기 때문입니다.

서울시는 서울의 도시 브랜드를 형상화할 수 있는 대표적인 수단으로 '디자인'에 주목했습니다. 어떻게 하면 회색 도시 서울을 매력적인 도시로 거듭나게 할 수 있을지, 어떻게 하면 디자인으로 서울을 먹여 살릴 수 있을지 고민을 거듭한 끝에 '디자인서울' 프로젝트를 시작했고, 도시의 기초체력을 만든다는 생각으로 서울을 디자인도시로 도약시키기 위한 기틀을 세우는 작업들을 진행했습니다.

도시 전반에 적용할 디자인 가이드라인을 설정하고, 획일적인 도심건축물과 거리에 디자인의 개념을 접목시켜 도시 경관의 문화적 품격을 높여가는 공공 디자인 개선에 많은 노력을 기울였습니다. 또한 한강과 남산, 광화문과 동대문에서 펼쳐지는 다양한 사업들도 모두 디자인이라는 큰 틀 안에서 추진했습니다.

당시에 정경원 교수님은 직접 서울시 디자인서울총괄본부를 진

두 지휘하며 서울시 디자인 정책의 확산에 기여하고, 서울을 세계디자인수도로 운영하는 등 '디자인서울'이 국내외에서 인정받는 데 큰 힘이 되었습니다.

그리고 지금 서울시는 '디자인서울 2.0'을 통해 서울을 '즐거운 활력 도시'로 만들어가기 위해 노력하고 있습니다. '디자인서울 2.0'은 '소프트 서울' 만들기에 주력한 기존 버전의 디자인 철학은 이어가면서 '액티브 서울'을 더해 글로벌 기준에 맞는 디자인 정체성을 정립하는 것을 목표로 하고 있습니다.

이런 가운데, 정경원 교수님이 지난 수십 년간 쌓아온 디자인 경험과 지식을 알기 쉽게 정리한 『디자인 노트』를 발간하게 된 것을 뜻깊게 생각합니다. 인공물의 조형적인 특성을 만드는 것은 물론 사회적 이슈를 해결하는 디자인의 본질을 이해하고 활용하는 데 필요한 지식과 노하우도 담고 있는 만큼 이 책이 '현대를 사는 교양인들을 위한 상식 사전'이 될 수 있을 것 같아 기대가 큽니다.

이 책이 독자들의 디자인에 대한 관심을 일깨우고 디자인을 올바르게 활용하는 나침반이 되어주길 기대하며, 책에 담긴 144편의 간결한 디자인 사례와 이슈를 통해 많은 분들이 최신 트렌드를 이해하는 것을 넘어 트렌드를 앞서가는 디자인 안목을 기를 수 있기를 바랍니다.

일상의 디자인을 보는 눈과 태도

서울대학교 디자인과 교수(제16대 한국디자인진흥원장)
윤주현

이 책은 한번 읽기 시작하면 뒷장이 궁금해지는 책입니다. 주변에서 보아왔던 한 디자인이 어떻게 탄생했고, 무슨 의미가 있고, 왜 현재에 이르게 되었는지 명쾌하게 보여줍니다. 디자이너가 영감이 생길 때마다 포스트잇이나 냅킨에 메모하듯, 저자가 좋은 소재를 찾은 순간들이 이 노트에 기록된 것 같습니다.

 이 책을 한 장 한 장 넘길 때마다 제 스승이기도 한 저자가 학창시절 수업에서 가르칠 때의 목소리가 들리는 것 같습니다. 정경원 교수님께 디자인경영을 배우며 저는 창업가의 꿈과 능력을 키웠습니다. 저자의 철학과 능력을 전수받아서인지 사제 지간이 우연히도 교수의 신분에서 디자인계 수장인 한국디자인진흥원장을 역임하게 되었습니다. 그리고 그 기간 동안 공무원이나 일반인들이 디자인에 대해 생각보다 협소하게 생각한다는 것을 뼈저리게 깨달았습니다. 디자인의 역할과 가능성을 대중에 어떻게 널리 알릴까 고민할 수밖에 없는 자리였는데, 『디자인경영』에 이어 출간되는 『디자인 노트』가 디자인을 단순히 예쁘게 만드는 것이라고 생각하는 사람들에게 다양한 시각을 제공하리라 봅니다.

 디자인은 편리함을 제공하고, 시간을 줄여주기도 하며, 생명을 살리기도 하고, 변화와 혁신을 리드합니다. 에필로그에는 디자인이 '이상을 현실로 만드는 힘'이라고 정의되어 있습니다. 작은 상상이 큰 변화를 일으키게 하는 데는 디자인 사고와 방법론이 필요합니다. 세상을 아름답게, 행복하게 바꾸는 힘이 디자인이라고 생각합니다. 디자인은 무엇이든 매

력적으로 만드는 마력을 지니고 있습니다. 이 책 속의 사물 하나 하나에 숨겨진 이야기가 있습니다. 디자이너는 상상을, 미래를 꿈꾸는 스토리텔러이고 디자이너가 만든 디자인은 스토리텔링이기 때문입니다.

　글의 소재 찾기에 고심하며 공들인 저자의 저술 과정을 옆에서 봐왔기에, 저자와 비교할 수 없을 만큼 짧은 기간이지만 1년동안 마감을 독촉받으며 신문에 연재한 경험이 있기에, 이 책이 나오기까지 이루 말할 수 없는 노력과 의지가 있었다고 생각됩니다. 일간지 연재를 통해 7년 동안의 긴 기간 쌓아온 지식과 경험을 독자들은 빠르면 두세 시간에 다 숙지할 수 있게 됩니다. 일반인은 물론 디자이너에게도 다시 읽어보라고 권하고 싶은 책입니다. 이 책을 통해 사물을 보는 다양한 각도의 눈이 생기고 세상에 대한 태도 또한 달라지리라 생각합니다.

왜 디자인을 할까요? 인공물을 예쁘게 만드는 데서부터 새롭고 참신한 콘셉트의 창출, 더 나은 삶을 위한 사회 실현 등 이유는 실로 다양합니다. 이는 곧 디자인의 스펙트럼이 그만큼 넓다는 것을 의미합니다. 또한 디자인은 누가, 언제, 어디서, 왜, 무엇을, 어떻게 하느냐에 따라 그 결과와 효과가 확연히 달라질 수 있음을 시사합니다. 그렇다면 디자인은 삶에서 경험하는 일상생활의 혁신과 어떤 관련이 있을까요?

2012년 3월부터 2019년 10월까지 조선일보에 연재했던 「정경원의 디자인 노트」는 그런 궁금증에 대한 답을 찾는 여정이었습니다. 디자인이 이끄는 일상의 혁신에 대한 관심과 이해를 높이고 유용한 정보를 나누기 위해 7년 반 동안 디자인의 각 분야를 망라해 240편의 노트를 연재했습니다. 그 이후 코로나 팬데믹 시대에 자발적 동기로 30여 편을 추가해 총 270여 편의 디자인 노트를 완성했습니다.

국민 디자인 교양서를 지향하는 이 책은 270여 편의 디자인 노트 중에서 작품성, 역사성, 장소성, 정체성, 시사성 등을 기준으로 144편을 선정해 엮었습니다. 그리고 각 사례를 디자인 활동의 핵심 내용에 따라 '사람 중심''심미적''새로움''논쟁적''창의적''생각''이야기''역사''공생''공익''랜드마크''미래'라는 12가지 키워드로 나누었습니다.

디자인은 사람이 진정 원하는 것을 실현하기 위해 이상과 실용의 조화를 도모하는 활동입니다. 사람 중심으로 일상의 문제를 해결하는 디자인 혁신은 이제까지와는 전혀 다른 경험을 제공함으로써 삶의 질을 높여줍니다. 아무쪼록 이 책에 실린 디자인 사례들을 통해 일을 처리하고 문제를 해결하기 위한 디자인 혁신이 무엇인지를 이해하고, 각 디자인에 담긴 메시지를 통해 디자인을 위한 유용한 실마리나 시사점을 얻는 데 도움이 되길 바랍니다.

디자인은 사람 중심이다 01

디자인은 심미적이다 02

디자인은 창의적이다 05

디자인은 생각이다 06

디자인의 본질

디자인은 ()이다

카이스트 테크노경영대학원 '디자인경영' 강의 시간에 디자인의 본질에 관한 토론을 위해 "디자인은 ()이다."라는 쪽지시험을 실시한 적이 있다. 괄호 안의 빈칸을 채워가는 학생들의 정의와 설명은 저마다 다양하고 재치가 넘쳤다. 그중 한 학생의 '디자인은 (선)이다.'라는 정의는 아직도 기억이 생생하다. 그 학생은 자기 이름의 가운데 글자를 따서 디자인을 정의했다. 얼핏 평범한 듯했지만, 線, 鮮, 善, 宣, 先, 選 등 '선'으로 읽히는 무수한 풀이를 듣고 나니 디자인의 본질을 잘 설명하는 명답이라 할 만했다.

예를 들면 이렇다. 줄을 의미하는 '線'은 '점, 선, 면' 등 조형 요소의 하나로, '선이 곱다.'라는 말처럼 아름다움을 표현하는 데 제격이다. 고울 '鮮'은 '곱다, 빛나다, 선명하다, 새롭다' 등을 의미한다. 착할 '善'은 디자인이 우리 삶의 질에 커다란 영향을 미치므로 착해야 한다는 것을 가리킨다. 디자인이 착하다는 것은 곧 제품이나 서비스가 진솔해서 사용하는 과정에서 불편함이나 어려움이 없을 뿐만 아니라 사용자가 원하는 것을 쉽게 찾을 수 있는 것을 의미한다. 베풀 '宣'은 요즘 주목받고 있는 나눔과 배려의 디자인과 맥락이 통한다. 먼저 '先'은 무엇보다 먼저 해야 하는 것이 디자인임을 가리킨다. 디자인이 잘못되면 생산이나 시공 등에서 큰 손해를 감수할 수밖에 없으므로 가장 먼저 해야 한다. 그리고 가릴 '選'은 디자인 평가에서 여러 시안 중 가장 좋은 것을 골라내는 것과 의미와 통한다. 감동 디자인에는 정답이나 오답이 있는 게 아니라 더 좋은 것과 나쁜 것이 있을 뿐이기 때문이다.

디자인의 정의

디자인은 '~을 표시하다mark out'라는 의미의 라틴어 '데시그나레 designare'에서 유래되었는데, 관점에 따라 매우 다양한 해석이 가능하다. 사전적 의미로서 디자인은 마음속에 품은 생각이나 머릿속의 계획을 눈에 보이게 나타내는 활동이다. 명사로는 '계획, 설계, 안, 밑그림' 등을 의미하고, 동사로는 '설계하다, 안을 세우다, 계획하다, 밑그림을 그리다' 등을 의미한다. "디자인은 하나의 디자인을 생산하기 위해 하나의 디자인을 디자인하는 것이다Design is to design a design to produce a design."라고 정의한 존 헤스켓John Hesket은 자신의 책『로고와 이쑤시개Toothpicks and Logos』에서 하나의 문장 안에서 '디자인'이라는 단어가 네 가지 다른 의미로 사용되는 예시를 들었다. 첫 번째 디자인은 명사로서 일반적인 디자인 분야 전반을 가리킨다. 두 번째는 동사로서 디자인하는 행위나 과정을 말한다. 세 번째는 명사로서 디자인되어 개발된 콘셉트나 제안이다. 마지막으로 사용된 디자인이라는 명사는 콘셉트가 구체화되어 생산된 하나의 완성된 제품을 의미한다.

이처럼 디자인은 다양한 의미를 내포하고 있으며 맥락에 따라 다르게 사용될 수 있으므로, 누구나 자신이 알고 있는 것이나 경험한 것에 따라 제각기 디자인을 다르게 정의할 수 있다. 과학기술의 진보와 시류의 변화가 빨라짐에 따라 디자인의 역할과 범위에 영향을 미치므로 디자인의 정의 또한 계속해서 달라질 것이다.

디자인에 관한 오해와 진실

디자인은 예쁘게 꾸미는 치장이다?

디자인은 흔히 겉치장이나 화장술로 간주하는 경향이 있었다. 이는 제1차 산업혁명으로 인공물을 사람의 수작업 대신 기계로 만들게 되면서 점차 장식이 과도하게 사용됐던 데서 비롯되었다. 제품의 '원형'만 잘 만들면 얼마든지 복제 가능해짐에 따라 일상생활용품은 물론 건물과

지하철역에 이르기까지 장식이 범람하자 반발이 거세졌다. 오스트리아 출신 건축가 아돌프 로스Adolf Loos는 『장식과 범죄Ornament and Crime』에서 건물을 돋보이게 하려고 장식으로 치장하는 경쟁으로 인해 도시가 시각적으로 혼란스러워지는 문제를 고발했다. 불필요한 치장을 하거나 꾸미는 것은 노동력과 자원의 낭비는 물론 시각적인 혼란을 가져오는 죄악이라고 주장한 것이다. 우리 속담 "호박에 줄 친다고 수박 되랴."처럼 아무리 장식을 잘한다고 해도 본질을 바꿀 수는 없다. 디자인은 인공물을 장식하는 게 아니라 무리 중에서 두드러지게 드러나는 특성인 '정체성identity'을 만드는 활동이기 때문이다.

형태는 기능을 따른다?

19세기 미국의 조각가이자 건축가 호레이쇼 그리노Horatio Greenough는 형태와 기능의 관계에 대해 소상히 설명했다. 아름답다는 것은 곧 기능이 완벽하게 발휘될 수 있음을 나타내는 약속이며, 아름다우면 기능적이고 기능적이면 아름답다는 것이다. 그런데 1890년대 건축가 루이 설리번Louis Sullivan은 "형태는 항상 기능을 따른다Form ever follows function."라는 논쟁적인 주장을 했다. 건물의 외관은 그 목적과 내부의 기능을 반영해야지 불필요한 장식으로 뒤덮여서는 안 된다는 취지였지만, 설리번의 주장은 자유로운 조형을 억압하는 것으로 곡해되어 큰 반발을 불러왔다. 설리번의 제자였던 건축가 프랭크 로이드 라이트Frank Lloyd Wright는 1939년 "형태와 기능은 하나다Form and function are one."라고 주장해 오랜 논쟁을 잠재웠다. 형태와 기능은 무엇이 먼저고 나중이냐의 문제가 아니라 서로 조화를 이루어 효과를 극대화하는 전략이 중요하기 때문이다.

디자인은 미술이다?

인공물의 아름다움을 만든다는 점에서 보면 미술과 디자인은 공통점이 많다. 두 분야는 모두 조형 요소(점, 선, 면, 모양과 형태, 색채, 질감 등)와 원리(균형, 대비, 비례, 반복, 강조)를 활용해 머릿속의 생각을 심

미적으로 표현한다. 하지만 미술과 디자인은 목적과 동기부터 확연히 다르다. 미술은 작가의 자발적 창작 욕구에 따라 예술적 가치가 있는 명작을 만드는 활동인 반면, 디자인은 고용주나 고객 등의 의뢰를 받아 실생활에 필요한 용도와 조건에 따라 인공물의 원형을 창작한다. 디자인이 미술이라는 고정관념은 당초 심미성이 디자인에서 가장 중요한 덕목이었으며, 디자인 교육이 미술교육의 일환으로 실시되었던 데서 비롯된 것으로 볼 수 있다. 하지만 디자인이 조형예술, 과학기술, 인문학, 비즈니스가 융합된 학제적인 분야로 자리매김함에 따라 이공계나 인문계로 디자인 교육의 다변화가 이루어지고 있다.

디자인은 우리 전통이 아니다?

디자인이 라틴어에 뿌리를 둔 영어라서 우리의 전통과는 거리가 멀다고 여기기 쉽지만, 실제로는 그렇지 않다. 우리의 전통 장인 정신은 현대 디자인 철학과 크게 다르지 않다. 전통 장인도 디자이너도 훌륭한 인공물의 제작에 대한 열정과 자부심을 가지고 정교하고 세밀한 기술을 기반으로 기능과 형태의 조화를 추구하기 때문이다. 디자인과 관련 있는 우리 속담을 보면 우리 선조들의 디자인 의식을 엿볼 수 있다. "보기 좋은 떡이 먹기도 좋다."라는 속담은 형태와 기능의 관계를 잘 설명한다. "이왕이면 다홍치마" "구슬이 서 말이라도 꿰어야 보배" "옷이 날개" "빛 좋은 개살구" 등을 통해 우리의 전통 속에 디자인이 깊이 뿌리 내리고 있음을 알 수 있다.

디자인은 부자만을 위한다?

20세기 중반까지만 해도 디자인은 부를 일구는 데 효과적인 마케팅 수단으로서 구매력이 있는 부자들만을 위한 것으로 간주되었다. 그런 편협한 인식을 깨고 디자인의 윤리성을 제기한 사람은 빅터 파파넥Victor Papanek이다. 1971년 파파넥은 『진짜 세상을 위한 디자인Design for the Real World』에서 디자인은 불필요한 욕망과 소비를 부추기는 단순한 기술이 아니며 어려운 사람들을 위한 윤리적 책임이 있다고 주장했다. 파파넥

은 마치 기독교의 십일조처럼 디자이너가 자기 재능의 10%를 도움이 필요한 75%의 사람들을 위해 쓰라고 제안했다. 2007년 미국 쿠퍼휴잇 국립디자인박물관Cooper-Hewitt National Design Museum에서 개최된 전시회 <90%를 위한 디자인Design for the Other 90%>은 가난하고 소외된 사람들이 직면한 생존과 발전의 기본적인 문제를 해결해야 한다는 것을 부각했다. 디자인이 부유한 나라의 소외된 약자들은 물론 낙후된 지역의 거주민들이 처한 현실을 직시하고 해결하는 '사회적 구원자'가 돼야 한다는 인식이 확산하고 있다.

디자인이 만드는 감동의 순간

자연이든 인공물이든 보자마자 한눈에 반하는 감동의 순간이 있다. 와우 모먼트Wow Moment, 즉 감동 순간이다. 와우 모먼트는 자신이 기대하던 것보다 훨씬 더 뛰어난 것을 접했을 때 생겨난다. 사실 그런 순간은 쉽게 만들어지지 않는다. 단지 만족스럽다는 느낌을 넘어 마음속 깊이 큰 울림이 있어야 하기 때문이다. 마음에 큰 울림을 주려는 시도가 섣부른 겉치레나 눈속임으로 그치게 되면 감동은커녕 비웃음과 놀림의 대상이 되기 쉽다. 그렇다면 어떻게 감동 순간이 생겨나게 할 수 있을까?

디자인은 대상의 '룩앤필Look and Feel' 창출을 통해 사람들의 마음속에 깊이 새겨지는 인상을 만든다. 인공물의 형태와 기능의 조화를 통해 보는 사람의 마음을 사로잡고, 나아가 감동을 자아내는 특성을 만드는 게 디자인의 힘이다. 사람들이 꼭 가보고 싶어 하는 명소나 갖고 싶어 하는 명품 등의 이른바 버킷 리스트는 대부분 훌륭한 디자인의 산물이다. 로고나 웹사이트, 일상생활용품, 서비스, 작은 공원의 디자인에서도 감동 순간을 경험할 수 있다.

12가지 키워드

이 책에서는 144여 편의 사례를 12가지 키워드로 나누었다. 앞서 논의한 것처럼 "디자인은 ()이다."라는 형식에 맞추어 '사람 중심, 심미적, 새로움, 논쟁적, 창의적, 생각, 이야기, 역사, 공생, 공익, 랜드마크, 미래'라는 키워드를 도출했다. 각 키워드의 개략적 특성은 다음과 같다.

❶ 디자인은 (사람 중심)이다

무엇을 디자인하든 사람을 중심에 두어야 한다. 먼저 사람이 진짜 원하는 게 무엇인지를 파악하고, 공감을 넘어 감동을 주는 솔루션을 만들어내야 한다.

❷ 디자인은 (심미적)이다

자연의 아름다움이 신의 선물이라면, 인공물의 아름다움은 디자이너의 작품이다. 심미성은 디자인의 성패를 가늠하는 잣대와도 같다.

❸ 디자인은 (새로움)이다

과학기술의 혁신은 새롭고 신기한 디자인의 창출로 이어진다. 특히 색채 color, 소재material, 마무리finishing, 즉 'CMF'는 디자인의 진화를 이끄는 해법이 되고 있다.

❹ 디자인은 (논쟁적)이다

디자인에 관한 논쟁은 대중의 인지도 제고는 물론 검증의 기회가 될 수 있다. 치열한 논쟁에서 살아남아야만 진짜 뛰어난 디자인이다.

❺ 디자인은 (창의적)이다

창의력은 아이디어의 창출과 해결책을 만드는 능력으로, 디자이너의 역량을 가늠하는 바로미터와 같다. 세상을 바꾸는 디자인은 창의력의 산물이다.

❻ 디자인은 (생각)이다

디자이너의 생각에 따라 디자인의 수준과 품격이 달라진다. 발상의 전환이야말로 독창적인 디자인의 출발점이다.

❼ 디자인은 (이야기)다

디자이너는 정서적인 교감을 위해 '이야기하기', 즉 스토리텔링을 활용한다. 해학이나 풍자처럼 웃음과 재미를 선사하려면 공감할 만한 스토리라인이 필요하다.

❽ 디자인은 (역사)다

디자인은 역사적 사건, 경향, 운동 등에 영향을 받는다. 디자이너의 창작에 시대의 맥락이 DNA처럼 작용하기 때문이다.

❾ 디자인은 (공생)이다

디자인은 환경오염으로 몸살을 앓고 있는 지구를 돕는 하나의 수단이다. 디자인은 인공물의 지속 가능성을 높이고 환경을 개선해 자연과 인공의 공생을 도모하기 때문이다.

❿ 디자인은 (공익)이다

디자인은 지역사회는 물론 사회 전체의 이익, 즉 공공의 이익을 위해야 한다. 대중과 사회적 약자들을 위한 진심 어린 배려가 디자인을 통한 공익의 출발점이다.

⓫ 디자인은 (랜드마크)다

랜드마크는 경계표를 넘어 물리적 상징물은 물론 웹과 UX 탐색 경험처럼 추상적인 상징까지 포괄한다. 지역의 랜드마크는 '글로벌 디자인 자산'이 될 수 있다.

⓬ 디자인은 (미래)다

디자이너는 향후 기술과 트렌드의 발전 방향, 미래 사용자의 욕구와 기호 변화 등에 선견지명foresight을 가지고 이를 통합해서 미래의 인공물을 디자인한다.

사례의 구성 및 포인트

12가지 키워드별로 분류된 사례 중에는 복합적 특성으로 여러 가지 키워드와 관련된 것들도 있다. 그런 디자인 사례는 여러 키워드 중에서도 가장 관련성이 높은 것을 우선순위로 두어 선택했다. 각 사례는 기본적으로 간결하게 구성했으나 디자인 프로젝트의 특성과 내용에 중점을 두어 디자인의 다양성과 생동감을 높일 수 있도록 했으며, 대중들의 와우 모먼트를 위해 디자인이 어떻게 일상의 혁신을 이끄는지를 다루었다. 이 책을 읽을 때의 관전 포인트는 다음과 같다.

⋯➔ 사례에서 제기된 문제는 무엇이며 어떻게 해결했는가?
⋯➔ 문제 해결을 위해 디자이너는 어떤 역할과 기여를 했는가?
⋯➔ 디자이너, 클라이언트, 전문가들 간의 협력은
　　어떻게 이루어졌는가?
⋯➔ 문제를 해결함으로써 거둔 성과는 무엇인가?
⋯➔ 사례의 해석에 따른 학습과 시사점은 무엇인가?

위와 같은 사항을 통해 각 디자인 사례에 담긴 의미와 메시지를 발견해 가길 바란다.

디자인은 사람 중심이다

무엇을 디자인하든 사람을 중심에 두어야 한다. 사람 혹은 인간 중심 디자인 철학의 시발점은 미국 산업 디자인의 선구자 헨리 드레이퍼스Henry Dreyfuss의 저서 『사람을 위한 디자인Designing for People』이다. 드레이퍼스는 제품으로 사람이 더 안전하고 편안하고 행복해진다면, 거기에 더해 제품을 사고 싶어진다면 디자이너는 성공한 것이지만, 사람과 제품이 접촉할 때 마찰이 생긴다면 실패한 것으로 여겼다. 사람 중심 디자인의 접근은 무엇보다 먼저 사람이 진짜 원하는 게 무엇인지를 파악하고, 공감을 넘어 감동을 주는 솔루션을 만들어내는 것이다.

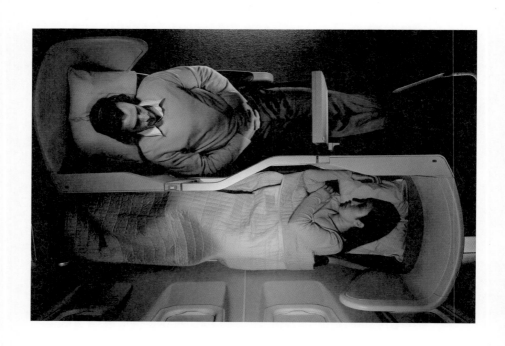

불편한 비행기 좌석, 인체에 맞추다

영국항공 클럽 월드 의자 | **British Airways Club World Seat**

1997년 비행기 꼬리날개의 문양을 지역 친화적으로 디자인했다가 낭패를 본 영국항공BA이 고객 서비스 개선으로 위기 극복을 도모했다. 영국항공 비즈니스 클래스인 '클럽 월드Club World'를 조사하니 기내 공간이 좁고 의자가 불편하다는 점이 밝혀졌다. 타 항공사들은 한 줄에 좌석 여섯 개를 배치하는 반면, 영국항공은 수익을 앞세워 좌석 일곱 개를 배치했기 때문이다.

새로운 의자 디자인을 위해 영국항공은 국제 공모를 통해 런던의 탠저린디자인Tangerine Design을 선정했다. 탠저린디자인은 사람들이 하체보다 상체가 넓은 인체 특성에 맞춰 180도로 젖히는 위아래 폭이 다른 두 개의 의자를 순방향과 역방향으로 엇갈리게 배치했다. 이렇게 배치함으로써 한 줄에 좌석 여덟 개를 설치할 수 있었다.

2000년 4월부터 설치된 새 의자에 대한 승객들의 만족도는 절대적이었다. 90%가 넘는 승객이 다음에도 영국항공을 이용하고 지인에게 추천하겠다고 응답했다. 장거리 승객들이 몰려들자, 영국항공은 동일 디자인을 일등석 의자에도 적용했다. 2006년 영국항공은 100년이 넘는 전통 항공 회사라는 프리미엄 브랜드 이미지를 유지하기 위해 탠저린디자인과 함께 기존 의자를 개선한 <Z형 의자>를 도입했다. 기내의 여유 공간을 활용해 의자의 폭을 25% 늘려 공간을 넓히고 두 의자 사이에 개폐식 반투명 유리창을 달아 프라이버시를 높였다. 승객의 공간 효율성을 극대화한 것이다. 승객들이 원하는 서비스에 귀를 기울이고 이용자의 편의를 배려해 디자인한 의자 덕분에 영국항공은 명성과 실리를 모두 얻었다.

31

영국항공 Z형 의자, 탠저린디자인, 2006년 © britishairways

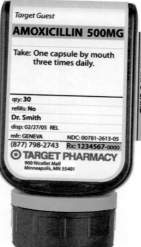

Target Guest

AMOXICILLIN 500MG

Take: One capsule by mouth
three times daily.

qty: **30**

refills: **No**

Dr. Smith

disp: 02/27/05 REL

mfr: GENEVA NDC: 00781-2613-05

(877) 798-2743 Rx: 1234567-0000

⊙ **TARGET PHARMACY**
900 Nicollet Mall
Minneapolis, MN 55401

PATIENT INFO CARD

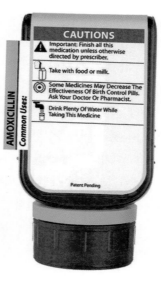

AMOXICILLIN
Common Uses:

CAUTIONS

⚠ Important: Finish all this
medication unless otherwise
directed by prescriber.

Take with food or milk.

Some Medicines May Decrease The
Effectiveness Of Birth Control Pills.
Ask Your Doctor Or Pharmacist.

Drink Plenty Of Water While
Taking This Medicine

Patent Pending

약병이 왜 납작해졌을까

타깃 클리어 RX | Target clear RX

"혼동을 주는 약병 때문에 사람들이 더는 피해받는 일이 없어야 해." 뉴욕의 스쿨오브비주얼아트 대학원에서 그래픽 디자인을 전공하던 데보라 애들러Deborah Adler는 자기 할머니가 실수로 할아버지의 약을 먹는 바람에 몇 달 동안 부작용으로 고생했다는 이야기를 듣고 그 문제를 해결하기로 했다.

애들러는 일반 약병을 써본 사람들을 대상으로 약을 헷갈려 잘못 복용한 적이 없는지 조사했는데, 사용자의 60%가 할머니와 같은 실수를 한 적이 있다고 응답했다. 애들러는 디자이너의 관점에서도 약병을 분석했다. 그 결과 약병의 정보 표시 방법에도 큰 문제가 있음을 발견했다. 일반 약병에 붙은 레이블에서 제약 회사의 로고와 주소는 눈에 띄는 데 반해, 환자 이름이나 약 이름, 복용법, 주의사항 등에 대한 정보는 읽기 어려웠다. 원통형의 약병을 돌려가며 읽어야 했기 때문이다.

애들러는 원통형 용기의 아랫부분을 넓적한 튜브 형태로 평면화해서 돌려가면서 읽지 않아도 약에 대한 정보를 읽기 쉽게 했다. 또 누구의 약인지 쉽게 알 수 있도록 약병 뚜껑에 빨강, 노랑, 파랑 등의 원형 고리를 끼울 수 있게 했다.

디자인으로 경쟁력을 높이려고 노력하던 미국의 할인 매장 타깃Target은 애들러의 약병 아이디어를 상품화했다. 애들러의 디자인 초안은 노련한 산업 디자이너인 클라우스 로즈버그Klaus Roseburg에 의해 제품화되었다. 사용자의 입장을 배려한 새로운 약병을 도입한 결과, 타깃의 의약품 부문 매출은 15% 이상 늘어났다. 미국산업디자이너협회는 이 약병을 '이 세대의 디자인Design of the Decade' 금상으로 선정했다.

33

타깃 클리어 RX, 데보라 애들러, 2010년 @adlerdesign

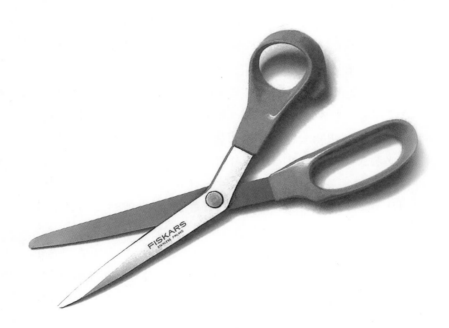

관찰과 배려가 완성한 디자인 아이콘

피스카스 가위 | **Fiskars Scissors**

가위, 지렛대의 원리로 힘들이지 않고 종이나 천 등을 자르는 일상생활에서 아주 유용한 도구 중 하나다. 가위의 디자인은 용도에 상관없이 좌우대칭 형태를 띤다. 사용하는 손과 손가락의 인체 공학적 연구보다는 균형 잡힌 외관과 제작 용이성에 중점을 두기 때문이다.

핀란드에서 가장 오래된 국민 기업 피스카스Fiskars의 산업 디자이너 올로프 벡스트룀Olof Bäckström은 6년 동안 연구를 거듭해 가위 디자인의 혁신을 일으켰다. 올로프는 가위질할 때 엄지손가락과 나머지 손가락들이 어떻게 상호작용하는지 세심히 관찰해 좌우의 형태를 각기 다르게 디자인했다. 가위 형태만 보고도 어떻게 사용하는지 알게 해주는 이른바 '행동 유도성affordance'을 적용한 것이다. 또한 금속 소재를 니켈 성분이 없는 스테인리스 스틸로 대체하고, 황동으로 된 손잡이를 당시 신소재로 등장한 플라스틱으로 대체했다. 그 결과 가볍고 사용하기 편하며 가격도 저렴한 가위가 만들어졌다.

1967년 출시된 이래 10억 개가 팔려 '빌리언 셀러'가 된 이 주황색 가위는 사람을 배려해 디자인하면 아주 작은 소품이라도 한 기업의 트레이드 마크이자 세계의 아이콘이 될 수 있다는 사실을 일깨워 준다.

피스카스 가위, 올로프 벡스트룀, 1967년

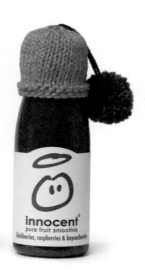

노인이 노인을 위해 기부한 뜨개질 재능

더 빅 니트 | The Big Knit

해마다 11월이 되면 영국의 대형 슈퍼마켓에서 털모자를 쓴 음료수를 만날 수 있다. 영국 이노센트Innocent사가 털모자를 쓴 스무디 병을 판매하는 ‹더 빅 니트The Big Knit› 캠페인을 전개하기 때문이다. 이 캠페인은 시간 여유가 있는 노인들이 털모자 만드는 재능을 기부하고 스무디 병이 한 병씩 팔릴 때마다 25펜스가 자선단체 에이지UK Age UK에 기부되어 생활이 어려운 노인들을 돕는 데 쓰인다. 에이지UK는 노인들을 뜨개질이나 각종 지역사회 활동에 참여시켜 외로움과 소외감에서 벗어날 수 있게 해주고, 이들의 자발적인 참여를 통해 마련한 기부금으로 생활이 어려운 노인들의 난방비 등을 지원한다. 이노센트는 병에 씌울 수 있도록 규격만 지정할 뿐, 털모자의 디자인은 전적으로 참여하는 노인들에게 맡긴다. 참여하는 노인들의 취향이나 솜씨가 다른 만큼, 털모자의 디자인도 기하학적인 문양부터 귀여운 동물의 형상에 이르기까지 다양하다.

노인들이 만든 털모자를 쓴 스무디 병은 2003년 첫해에 1만 파운드를 모금하는 데 그쳤지만, 해가 갈수록 대중의 인기를 끌어 2011년에는 기부 금액이 무려 100만 파운드를 넘었다. 디자이너 폴 스미스 Paul Smith와 베티 잭슨Betty Jackson를 비롯해 유명 영화배우들이 참여함으로써 ‹더 빅 니트›는 다양한 이들이 참여하는 캠페인으로 확대되었다.

이노센트의 스무디 병 ©innocentdrinks
에이지UK는 250ml 병당 약 2파운드(약 3,420원)의 가격 중
25페니(약 430원)를 기부받아 생활이 어려운 노인들의 난방비 등으로 지원한다.

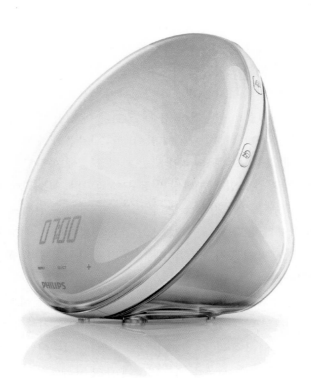

생체리듬에 맞춰 잠을 깨우는 자명종

필립스 웨이크업 라이트 | Philips Wake-up Light

지정한 시각에 정확히 기상 신호를 보내는 자명종은 숙면에 도움을 준다. 하지만 갑자기 울리는 소리에 깜짝 놀라 잠이 깨면 생체리듬이 교란되어 한동안 정신이 멍해지기 쉽다. 때로는 너무 시끄러운 소리로 다른이에게 불편을 주기도 한다. 어떻게 하면 그런 문제를 해결할 수 있을까? 필립스헬스케어Philips Healthcare의 <웨이크업 라이트>에 답이 있다.

2000년대 초 필립스디자인Philips Design은 잠을 깨우기 가장 좋은 밝기가 250-300lux라는 데 착안해 빛과 소리가 융합된 새로운 조명 자명종을 개발했는데, 그것이 2006년 출시된 <웨이크업 라이트>다. <웨이크업 라이트>는 지정 시각이 되기 30분 전부터 조명이 빨간색에서 오렌지색을 거쳐 흰색으로 바뀌면서 300lux(교실의 조도 기준치)까지 밝아진다. 알람 소리는 새소리, 파도 소리 등의 다섯 가지 자연의 소리나 혹은 라디오 방송으로 설정할 수 있는데, 소리가 서서히 커지기 때문에 놀라지 않고 자연스레 잠에서 깨게 해준다. 또한 밝기를 20가지 단계로 조절할 수 있어 침대 머리맡의 조명 기구로도 제격이다. 서서히 어두워지는 기능을 선택하면 잠드는 데도 도움을 준다.

일출과 일몰처럼 생체리듬에 맞춰 잠에서 깨거나 잠드는 데 효과적임이 임상적으로 증명된 이 제품은 출시 10여 년 만에 누적 판매 100만 대를 돌파했다.

제5세대 필립스 웨이크업 라이트, 필립스디자인, 2013년 ©philips
필립스 웨이크업 라이트 후속 모델로, 조명 효과를 극대화하기 위해
앞부분은 볼록하고 뒷부분은 잘라낸 원뿔 형태다. 알람, 라디오, 밝기 조절 등의
조작 스위치는 모두 옆면 테두리에 두었다.

아이야, 환한 눈으로 소망을 밝히렴

라문 아물레토 테이블 램프 | RAMUN amuleto Table Lamp

공부나 작업의 집중력을 높이고 전기도 절약할 수 있다는 점에서 테이블 램프는 유용하다. 램프는 눈 건강과 직결되는 만큼 기본적으로 조도, 각도, 높이 등을 쉽게 조절할 수 있어야 하지만, 소비자들은 독특한 형태나 공감 가는 이야기가 있는 램프를 선호한다. 이탈리아어로 '행복과 소망을 이루어 주는 수호물'이라는 뜻을 지닌 <아물레토 램프>에는 지름의 길이가 각기 다른 세 원형 테에 각기 지구, 해, 달이라는 뜻이 있고, 할아버지가 어린 손자의 눈 건강을 배려해 디자인했다는 이야기가 담겨 있다.

<아물레토 램프>의 디자인은 세 개의 원형 테를 잇는 금속 파이프로 되어 있어 간결한 균형미가 돋보인다. 또 관절처럼 작동하는 연결 구조를 활용해 용수철이나 경첩 등과 같은 부품이 없어 안전한 데다 조도, 높이, 각도, 방향 등의 조작이 간단하다. 취향이나 용도에 따라 빛의 색상과 크기를 선택할 수 있는데, 시력을 보호하기 위해 LED 광원의 자외선과 적외선을 모두 제거하고 조도와 광도, 휘도 등을 최적화했다.

<아물레토 램프>는 알레산드로 멘디니Alessandro Mendini의 작품이다. 램프의 장점을 최대한 살린 미니멀한 구조 안에 세 가지 색을 조합해 인간적 감성을 불어넣었다는 점에서 <아물레토 램프>가 지닌 조명 디자인의 역사적 가치는 크다. '사람 중심 디자인'의 전형이라 할 만한 <아물레토 램프>는 그 가치성과 기능성을 인정받아 독일 뮌헨현대미술관과 덴마크 디자인뮤지엄, 네덜란드 그로닝거뮤지엄 등에 영구 소장품으로 전시되어 있다.

라문 아물레토 테이블 램프, 알레산드로 멘디니, 2010년 © ramun
터치 버튼을 시계 방향으로 돌려 빛의 밝기를 11단계로 조절 가능하다.

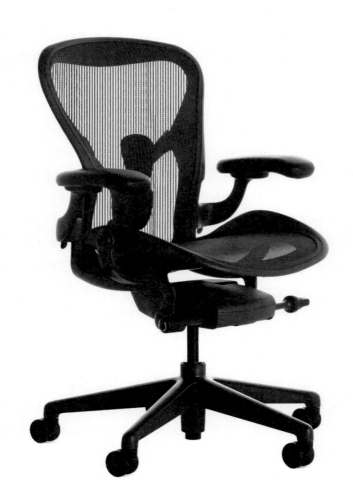

체형에 따라 가장 편안한 자세를

허먼밀러 애어론 체어 | Herman Miller Aeron Chair

직원들이 쓰는 의자가 120만 원이라면? 직원 복지가 중요하다지만 얼핏 들으면 과도한 비용 지출이라고 생각될 수 있다. 하지만 그 의자가 인체 공학적으로 디자인되어 있어 업무 능률을 크게 높여준다면? 충분히 다시 생각할 법한 비용이다. 특히 구매 후 12년 동안이나 품질을 보증한다면 꽤 괜찮은 투자라 할 수 있다.

　미국 사무용 가구 브랜드 허먼밀러Herman Miller의 <애어론 체어>는 1994년 빌 스텀프Bill Stumpf와 돈 채드윅Don Chadwick이 재활용할 수 있는 소재들로 디자인했다. 탁월한 기능과 독특한 형태가 어우러진 <애어론 체어>는 두 디자이너의 인체 공학적 지식과 미적 감각 그리고 허먼밀러의 엔지니어링 기술의 집합체라 할 수 있다. 화려한 형태와 색채로 꾸미지 않았지만, 사람과 환경을 배려해서 디자인한 <에어론 체어>의 가치와 인기는 세월이 흘러도 떨어질 줄 모른다.

　해마다 100만 개 이상 팔리는 의자 분야의 베스트셀러 <애어론 체어>는 1995년 뉴욕현대미술관MoMA에 영구 소장되었고, 2011년 굿 디자인 특별상, 롱 라이프 디자인상 등을 받았다. 2013년에는 CNN에서 '100년간 최고 디자인 12선' 중 8위로 뽑혔다.

허먼밀러 애어론 체어, 빌 스텀프 & 돈 채드윅, 1994년
앉는 사람의 체형과 자세에 따라 가장 편안한 상태로 조절되는 '키네마틱 틸트kinematic tilt' 기능이 있다. 앉는 사람의 발목, 무릎, 허리, 어깨, 목을 축으로 하는 중심 이동만으로 적절한 각도와 균형이 유지된다. 받침과 등받이에는 탄력과 신축성이 강한 매시 소재를 활용해 체중이 분산되고 통풍이 잘된다. 자세를 바르게 잡아주는 등받이가 있어 허리에 가해지는 부담을 덜어준다. 허벅지 받침대는 체중을 분산시키고, 혈액순환을 원활히 해주어 피로를 완화한다.

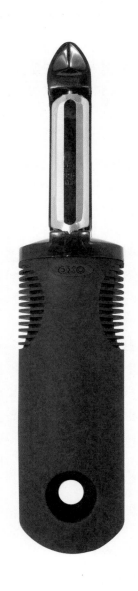

아내의 손마디를 위한 배려

옥소 감자칼 │ OXO Potato Peeler

주방용품 업계에서 은퇴한 샘 파버Sam Faber는 아내와 전원생활을 즐기고 있었다. 그런데 손가락 관절염을 앓고 있던 아내가 감자칼 등의 주방 기구들을 사용하면서 자주 고통을 호소하자, 파버는 그런 아내를 위해 인체 공학적인 안전하고 편리한 주방 기구를 만들어야겠다고 생각했다.

1990년 파버는 주방 기구 제조 회사 옥소OXO를 설립했다. 노련한 사업가 출신답게 그는 새로운 비즈니스의 승부수가 '예쁘고 쓰기 편한 디자인'임을 간파하고, 뉴욕의 디자인 회사 스마트디자인Smart Design과 협업하기로 했다. 산업 디자이너 데빈 스토웰Devin Stowell이 이끄는 스마트디자인이 모든 연령층의 소비자가 편히 사용할 수 있도록 세심히 배려하는 '유니버설 디자인'에 정통했기 때문이다.

스마트디자인은 주부들의 편의와 안전을 최우선으로 고려해 신소재 산토프렌santoprene을 활용했다. 고무와 플라스틱이 배합된 이 신소재는 젖어도 미끄럽지 않고 촉감도 좋아 고품질 주방용품의 손잡이로 제격이었다. 특히 칼날을 자유자재로 돌아가게 하고, 엄지와 검지가 닿는 부위에 부드러운 홈을 두어 세게 쥐어도 손가락에 무리가 가지 않게 했다. 인체 공학적 디자인과 고품질의 <옥소 감자칼>은 8.99달러로 비싼 편이지만, 관절염 환자들은 물론 일반 주부들의 인기를 독차지했다.

옥소 감자칼, 스마트디자인, 1990년 ©smartdesign

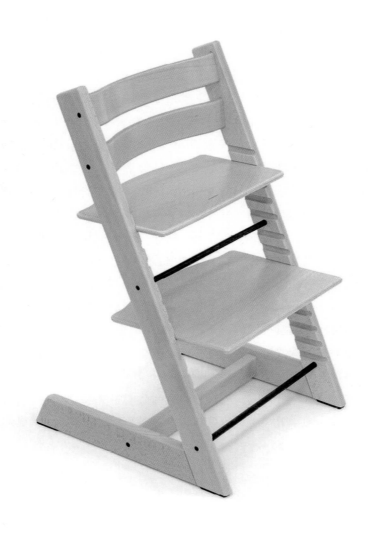

의자 하나로 아기가 어른이 될 때까지

트립트랩 | **Tripp Trapp**

"아이들이 무럭무럭 자라는 것은 대견하지만, 막상 커진 체격에 맞춰 의자를 골라주는 게 만만치 않아요." 자녀를 길러본 사람이라면 누구나 공감할 만한 말이다.

노르웨이 오슬로국립예술대학KHiO 출신인 산업 디자이너 페테르 옵스비크Peter Opsvik는 어린 아들이 성인용 의자에 앉아 밥을 먹을 때 두 발이 공중에 떠서 불편해하는 것을 보고 아들을 위해 의자를 디자인했다. 바로 <트립트랩>이다. 1972년에 디자인한 이 의자의 콘셉트는 의자 하나로 영아 때부터 성인이 될 때까지 쓸 수 있게 하자는 것이었다. 옵스비크는 재질이 단단한 너도밤나무와 참나무의 천연 목재를 쓰고 아이의 성장에 따라 좌판 높이와 발판 위치를 14단계로 간단하게 조절할 수 있게 했다.

<트립트랩>은 출시된 지 50여 년이 지난 지금도 친환경 제품으로 우수성을 인정받고 있다. 2018년 독일의 제품 평가 기관인 '슈티프통 바렌테스트Stiftung Warentest'가 시행한 하이체어 테스트 결과, 편의성과 안전성에서 최고 등급인 '우수gut'로 평가되었다. 또 2018년 미국의 최고 유아용품 상인 '크립시 상Cribsie Awards'을 받았다. 가족이 눈높이를 맞춰 식사할 수 있게 만든 <트립트랩> 의자는 사용자 중심의 디자인이 무엇인지를 오랜 시간 증명해온 작품이라 할 수 있다.

트립트랩, 페테르 옵스비크, 1972년 ©stokke

사람을 중시하는 IBM의 디자인 경영 철학

IBM 100주년 기념 아이콘 | IBM's 100 Icons of Progress

IBM의 창설자 토마스 왓슨Thomas Watson에 관한 유명한 일화가 있다. 무리하게 프로젝트를 진행하다 1,000만 달러의 손해를 입힌 직원은 왓슨 회장에게 책임지고 사표를 내겠다고 말했다. 그러자 왓슨 회장이 말했다. "자네에게 1,000만 달러의 교육비를 지불했는데 지금 농담하는 건가?" 그 직원은 같은 실수를 저지르지 않기 위해 더 열심히 일해 훗날 큰 수익을 냈다.

　　돈보다도 사람을 우선했던 왓슨 회장은 '굿 디자인은 굿 비즈니스'라는 경영철학을 실천했다. 제품과 서비스가 성공하려면 사람을 위해 디자인해야 한다는 신념을 통해 큰 업적을 남겼다. 왓슨 회장의 강조한 사람을 중시하는 IBM의 디자인 경영 철학은 현재도 이어지고 있다.

　　IBM은 2011년 창립 100주년을 맞아 ‹100가지 혁신 아이콘100 Icons of Progress›을 선정했다. 지난 100년간의 IBM 역사와 발자취를 돌아보고 IBM의 과학에 대한 신념, 지식 추구 그리고 협력을 통해 세상을 더욱더 발전시킬 수 있다는 믿음을 보여주기 위함이었다. 비즈니스와 신념, 나노 기술, 관계형 데이터베이스, DNA 판독, 디자인 철학 아이콘 등 ‹100가지 혁신 아이콘›은 일관된 시리즈로 디자인되었다. 그중에서도 ‹디자인 철학 아이콘›은 '100'이라는 숫자에 IBM의 뛰어난 디자인 성과를 표현했다. '1'의 가로무늬 선은 IBM의 로고에서 따왔으며 컴퓨터의 기본 단위인 8bit를 의미한다. 가운데 '0'은 1981년 폴 랜드가 디자인한 ‹Eye-Bee-M› 포스터의 '벌'을 인용했다. 마지막 '0'에는 IBM이 창안한 타자기와 연구소 건물, ‹숫자의 세계› 포스터를 모자이크로 표현했다.

IBM 디자인 철학 아이콘, VSA파트너스, 2011년 ©ibm

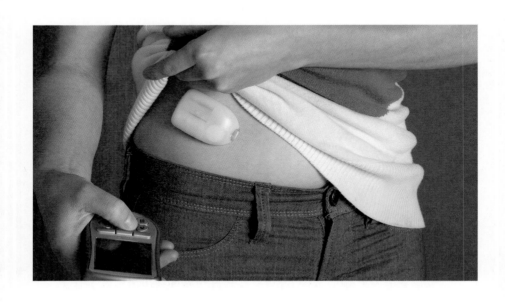

batteries

top housing

canula

gear motor

chassis

seal

통증 없는 무선 인슐린 주사

옴니팟 시스템	Omnipod System

인슐린을 몸에 투입해야 하는 당뇨병 환자들은 잦은 주사가 여간 귀찮지 않다. 전 세계 당뇨 환자는 4억 2,200만 명, 국내만도 300만 명의 사람들이 인슐린 주사로 어려움을 겪고 있다.

2000년 창업한 미국의 인슐린 개발 회사 인슐렛Insulet은 당뇨병 환자들이 주사를 좀 더 편하게 맞을 수는 없을지를 고민하고 니티놀(니켈+티타늄) 형상기억합금의 원리를 이용해 에너지를 생성하는 기술을 연구했다. 그리고 디자인 컨설팅 회사 컨티넘Continuum에 상품화를 의뢰했다. 그렇게 사람 중심의 디자인 사고와 프로세스를 통해 아이디어를 창안하고, 자체 개발한 의료용 공기 팽창 장치를 활용해 편하고 안전한 무선 인슐린 주사 시스템 <옴니팟>을 만들었다.

2006년 출시된 혈당 관리기PDM(670달러)과 팟(10개입 300달러)은 비싼 가격에도 날개 돋친 듯 팔려 작은 스타트업 인슐렛은 불과 10년 만에 나스닥 시가총액이 31억 달러에 달하는 의료 기기 회사로 성장했다. 최첨단 기술과 탁월한 디자인의 융합이 회사의 운명을 바꾸는 큰 힘이 될 수 있다.

옴니팟 시스템, 2006년 ©epam
휴대가 편한 '혈당 관리기(6.21cm × 11.25cm×2.5cm, 125g)'와 환자 몸의
어디에나 부착할 수 있는 '팟(3.9cm×5.2cm×1.45cm, 25g)'으로 구성돼 있다.
혈당 관리기가 환자의 상태에 따라 인슐린을 몇 단위 주사하라고 지시하면,
팟은 무선으로 수신해 인슐린을 자동 주사한다. 팟의 내부에 45도로 장착된 연질의
바늘이 공기펌프의 압력에 밀려 불과 1/200초 만에 6.5mm 깊이로 주사해 통증이 없다.
팟에는 3일간 나누어 주사할 수 있는 200단위의 인슐린이 내장되어 있으며,
완전 방수라서 몸에 부착한 채 수영도 즐길 수 있다.

Meet the cast:

ABCD EFGHIJK LMNOP QRSTUV WXYZ

Now see the movie:

Helvetica

단순 명료한 글꼴, 세계를 휩쓸다

헬베티카 | Helvetica

헬베티카는 전 세계에서 가장 많이 쓰이는 산세리프 글꼴이다. 삼성, 마이크로소프트, 도요타 등 세계 유수 기업은 물론 뉴욕, 암스테르담, 도쿄 등 대도시의 도로 표지판, 공공 사인, 간판 등에 사용되고 있다.

1957년 스위스의 디자이너 막스 미딩거Max Miedinger와 하스Haas활자 회사 사장 에두아르드 호프만Eduard Hoffmann은 다양한 용도로 사용하기 편한 서체 개발에 나섰다. 그들은 19세기 유럽에서 사용되던 글꼴 '악치덴츠 그로테스크Akzidenz-Grotesk'를 개량해 네오 그로테스크 디자인에 속하는 로마자 산세리프 글꼴을 디자인했다. 당초 이름은 '노이에 하스 그로테스크'였지만, 서체가 세계적으로 주목받기 시작하자 1960년 해외에서도 쉽게 주문할 수 있도록 스위스의 라틴어 형용사인 '헬베티카'로 이름을 바꾸었다.

포스트모던 양식이 유행하던 1970–1980년대에 헬베티카는 무미건조하고 획일적이라는 비판이 있었다. 널리 사용되다 보니 온 세상이 '표준화'되는 것 같다는 지적도 있었다. 그러나 단순 명료하면서도 뛰어난 가독성과 중립성 덕분에 헬베티카의 인기는 계속되고 있다. 사람들은 누구나 더 편하고 명료한 것을 좋다고 느끼기 때문이다.

다큐멘터리 ‹헬베티카› 포스터, 2007년

전통 장례 문화의 대안이 시급하다

장례 서비스 | Funeral Services

고령화와 1인 가구, 코로나 팬데믹 등 사회적 양상에 따라 장례 문화가 바뀌고 있다. 엄숙하게 진행되었던 장례식 절차에도 변화가 일고 있다. 망자의 일생을 회상하고 헌시하는 파티 같은 분위기를 선호하기도 하는데, 이는 죽음을 오로지 슬픈 일로만 간주하지 않고 함께한 날들에 대한 행복과 연결 지으려는 생각의 전환이 이루어지고 있음을 나타낸다.

최근 자신의 취향에 따라 장례 방식을 고를 수 있는 'AI 기반 디지털 장례 플랫폼'이 주목받고 있다. 일본에서는 IC 카드로 자동 운송 시스템을 작동하면 고인의 유골함이 디지털 영정과 전자 향이 비치된 분향소로 전달되는 도심 납골당이 성업 중이다. 또 장애나 고령 등으로 거동이 불편한 조문객들이 차에 탄 채로 문상하는 '드라이브 스루 장례식장'과 고인이 생전에 인터넷에 남긴 개인 정보 등의 흔적을 깨끗이 삭제하는 디지털 장의사가 생겨나고 있다.

하지만 장례 문화를 완전히 바꾸기란 쉬운 일이 아니다. 새로운 장례 의식에 대한 선호 현상과 지역 사회의 윤리적 통념이 조화를 이루는 사회적 합의가 쉽지 않기 때문이다. 그런 변화의 중심에 '서비스 디자인'이 있다. 핀란드의 서비스 디자이너 마르야 쿠로넨Marja Kuronen은 죽음과 장례 서비스의 미래 시나리오를 연구한 결과, 전통문화의 대안을 마련하는 게 시급하다고 지적했다. 미래 생활양식과 고객 욕구의 변화를 심층 파악해 적절한 해법을 창출하는 서비스 디자인의 역할에 대한 기대가 커지는 이유다.

디지털 장례와 수목장, 애니 니캐넨Anni Nykänen ©Anni Nykänen

디자인은 심미적이다

아름다운 것을 보면 기분이 좋아지고 호감이 생기기 마련이다. 자연의 아름다움이 신의 선물이라면, 인공물의 아름다움은 디자이너의 작품이다. 아름다운 디자인은 제품과 서비스의 품격과 신뢰도를 높이고 갖고 싶다는 마음이 들게 한다. 하지만 디자인의 아름다움은 단지 외관이 예쁘다는 게 아니다. 형태와 기능이 조화를 이루어 일체감을 이루어야 하고, 사용할 때는 물론 사용한 뒤에도 좋은 느낌이 유지되어야 한다. 예쁘지만 쓸모가 없거나 쓰임새는 좋아도 생김새가 추하다면, 그것은 잘못된 디자인이다.

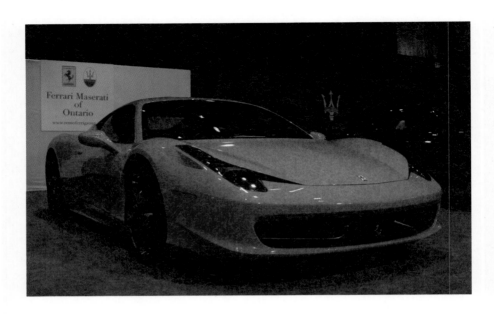

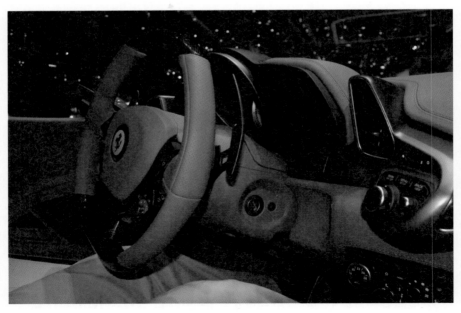

3만 개 부품이 예술품으로 태어나다

페라리 458 이탈리아 | Ferrari 458 Italia

부품 3만여 개와 단단한 강철판으로 만들어진 자동차의 형태가 조각품처럼 아름답다는 것은 경이로운 일이다. 세상에서 아름답다고 손꼽히는 자동차 중 하나인 <페라리 458 이탈리아>를 보면 기계를 예술품으로 만드는 디자인의 위력을 실감하게 된다. 2009년에 출시된 이 자동차는 세계에서 상을 가장 많이 받은 모델로도 유명하다. '458'은 4.5L, 8기통 엔진에서 유래된 이름이다.

간결한 직선과 유려한 곡선이 균형을 이룬 <페라리 458 이탈리아>의 디자인은 이탈리아의 자동차 디자인 전문 회사인 피닌파리나 Pininfarina가 맡았다. 1951년부터 시작된 페라리와 피닌파리나의 협업은 3대에 걸쳐 지금까지도 이어지고 있는데, 두 회사의 최첨단 기술과 창의적 디자인의 하모니는 이제 완숙한 경지에 도달한 것 같다.

페라리 458 이탈리아, 피닌파리나, 2009년◎①◎
길이 4,527mm, 너비 1,937mm, 높이 1,213mm, 무게 1,380kg

외부
조각품처럼 다듬어진 페라리 특유의 공기역학적 외형은 풍동風洞 시험을 거쳐 공기의 저항을 가장 적게 받게 디자인되었다. LED 조명이 강조된 헤드라이트와 앞바퀴의 덮개 부분으로 이어지는 돌출부는 굵직한 곡선으로 처리되어 힘과 속도감을 느끼게 해준다. 문짝을 가로지르는 예리한 선과 옆구리 하부의 내려앉은 부분은 달리는 치타의 날렵한 허리처럼 유쾌한 긴장감을 더해준다. 뒷바퀴 덮개의 치켜진 큰 곡선은 뒷면의 공기흡입구로 이어져 기능적 형태의 아름다움을 보여준다.

내부
운전자의 편의를 배려한 디자인이다. 모서리가 부드러운 육각형 핸들은 잡기 편할 뿐 아니라 엔진 버튼을 비롯해 여러 가지 기능의 버튼이 있어 운전자가 조작하기 쉽다. 계기판 중앙에는 RPM 게이지, 오른쪽에는 속도계, 왼쪽에는 보조 게이지를 배치해 한눈에 들어온다. 정지 상태에서 시속 100km에 도달하는 시간이 3.4초, 최고 시속은 325km다.

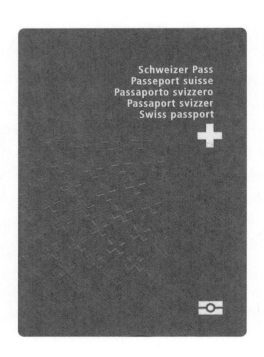

Schweizer Pass
Passeport suisse
Passaporto svizzero
Passaport svizzer
Swiss passport

30

31

스위스다움이 담긴 아트 북 같은 여권

스위스연방 여권 │ PASSPORT SWISS

여권은 '조용한 외교관'이다. 네덜란드 여권은 페이지마다 위대한 선조들의 초상과 주요 업적을 담은 작은 그림 역사책이고, 핀란드 여권은 페이지를 넘기면 오른쪽 모서리에 달리는 순록이 보이는 플립 북 스타일이다. 캐나다 여권은 단색조로 인쇄된 역사적 사건과 인물들에 자외선 불빛을 비추면 현란한 색채가 나타나 위조가 어렵다. 이렇듯 여권은 국가의 품격과 정체성을 나타낸다.

전 세계 여권 220여 종 가운데 단연 돋보이는 것은 2003년 발급된 스위스 여권이다. 스위스연방 정부의 새 여권 디자인 프로젝트를 맡은 로저 푼드Roger Pfund는 단조롭고 칙칙한 여권의 고정관념을 벗어나 경쾌하고 세련된 '스위스다움'을 표현했다. 스위스의 상징색인 빨간색 표지에는 영어와 함께 스위스 공용어인 독일어, 프랑스어, 이탈리아어, 로망슈어가 표기되어 있고 국기가 그려져 있다. 2010년부터는 표지 아래쪽에 전자여권 로고를 추가했다. 글자체는 섬세하고 가독성이 높은 프루티거체frutiger font를 사용했고, 표지에는 작은 십자 문양이 방사형으로 엠보싱(돋을새김 기법)되어 있다. 여권 내지에는 페이지마다 십자 문양을 중심에 두고 26개 자치주의 문장과 건축물 등을 다채로운 색상으로 표시했다.

작은 아트 북처럼 예쁜 여권이 등장하자 새 여권을 받으려고 줄을 설 만큼 스위스 국민의 호응이 대단히 높았다. 여권을 친화적으로 디자인하려는 국가들이 스위스 여권을 벤치마크로 삼는 것은 우연이 아니다.

스위스연방 여권, 로저 푼드, 2003년

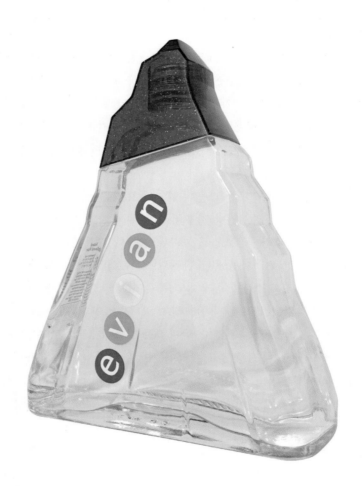

병까지 탐나는 알프스산맥의 생수

오리진 바틀 멜리따 | Origin Bottle Mellitta

프랑스의 생수 회사 에비앙EVIAN은 새천년을 기념해 2000년부터 해마다 독창적인 '오리진 바틀origin bottle' 디자인을 선보이고 있다. '천사의 눈물'이라는 애칭의 <에비앙 밀레니엄 보틀Millennium 1.0L Bottle>은 2000년부터 2004년까지 다양한 형태의 물방울 시리즈를 내놓았다.

2005년 에비앙은 물방울 형태에서 벗어나 알프스산맥을 형상화한 <멜리따>를 선보였다. <멜리따>를 디자인한 프랑스 포장 전문 회사 세인트 고뱅 패킹Saint-Gobain Packing은 투명도가 높은 특수 유리를 통해 깨끗하고 순수한 천연 미네랄 생수를 부각시키고, 알프스산맥 정상부를 상징하는 삼각뿔 형태의 뚜껑에 '크림슨 레드'를 사용해 축제 분위기를 더했다. <멜리따> 시리즈는 2007년까지 이어졌다.

에비앙은 '프리미엄 생수'라는 브랜드 정체성을 이어가기 위해 2008년부터 저명한 디자이너들과의 협업을 통해 디자이너의 면면을 살린 오리진 바틀 한정판을 발표했다. 해마다 독특한 디자인을 선보이는 오리진 바틀은 마니아층마저 생겨나 수집가들을 즐겁게 한다.

2008	크리스찬 라크르와Christian Lacroix
2009	장 폴 고티에르Jean paul Gautier
2010	폴 스미스Paul Smith
2011	이세이 미야케Issey Miyake
2012	앙드레 쿠레주André Courréges
2013	다이앤 본 퍼스텐버그Diane von Furstenberg
2014	엘리 사브Elie Saab
2015	겐조KENZO
2016	알렉산더 왕Alexander Wang
2017	크리스찬 라크르와Christian Lacroix
2018	치아라 페라그니Chiara Ferragni
2019-2020	버질 아블로Virgil Abloh

에비앙 오리진 바틀 멜리따

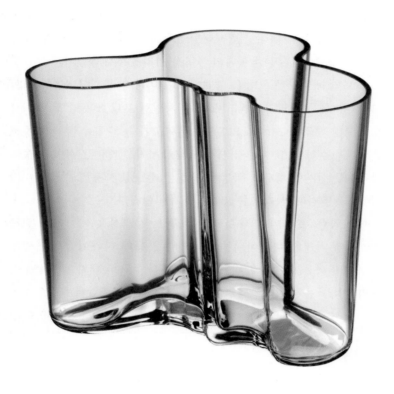

디자인 아이콘이 된 꽃병

알토 사보이 꽃병 | Aalto Savoy Vase

1930년대를 풍미하던 유기적 모더니즘의 대명사로 일컬어진 <알토 사보이 꽃병>의 인기는 90여 년 가까이 흐른 지금도 여전하다. 핀란드의 '국민 그릇'이라고도 불리는 이 꽃병은 원래 높이가 140mm였는데, 소비자의 선호도에 따라 다양한 크기, 색채, 소재로 제작되고 있다. 알토 사보이 꽃병은 그 유려한 형태와 관련된 다양한 스토리로도 유명하다. 그중에는 오랜 침식 과정에 의해 부드럽고 우아한 곡선을 만들어내는 18만 개가 넘는 핀란드의 호수 가장자리 형태를 상징한다는 설이 있는가 하면, 원주민 에스키모 여인들이 입던 가죽 치맛자락의 주름을 나타냈다는 설도 있다.

이 꽃병을 디자인한 사람은 핀란드의 건축가이자 디자이너인 알바 알토Alvar Aalto와 그의 첫 번째 부인 아이노 마르시오Aino Marsio다. 정형화된 형태에 안주했던 종래 꽃병들과는 달리 그 모양이 독특한 데다 꽃을 꽂기도 편리하게 디자인된 꽃병은 1936년 밀라노 트리엔날레에서 상을 받았고, 이듬해에 핀란드의 일용 제품 회사 이딸라Iittala의 브랜드로 파리세계박람회에 출품돼 큰 호평을 얻었다. 박람회 이후 헬싱키에 새로 생긴 사보이호텔의 최고급 레스토랑에서 사용하면서부터 '사보이 꽃병'이라는 별명을 얻었다.

<알토 사보이 꽃병>은 숙련된 장인이 뜨거운 유리 덩어리에 입김을 불어 가며 빚어내는 데 무려 열두 가지 공정을 거쳐야 하므로 16시간이나 소요된다. 엄청난 투자와 복잡한 공정이 필요한 건물이나 첨단 제품도 아닌 유리로 된 꽃병이 세계적인 디자인 아이콘이 된 데는 그럴 만한 이유가 있다.

알토 사보이 꽃병, 알바 알토 & 아이노 마르시오, 1936년 ©ittalia

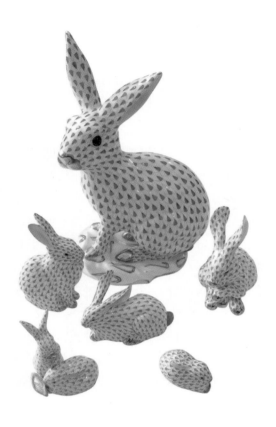

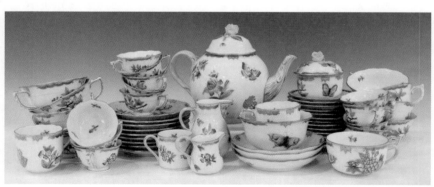

영국 왕실도 주문한 헝가리 도자기

헤렌드 도자기 | Herend Porcelain

제각기 다른 자세를 취하고 있는 크고 작은 토끼 여섯 마리. 파란 비늘 무늬가 촘촘히 그려진 흰 몸체에 검은색 눈, 금색 주둥이를 한 토끼들이 귀여우면서도 고급스럽다. 화사한 꽃 옆으로 날아드는 나비는 우아하다. 마치 한 폭의 그림을 보는 듯한 정교한 문양의 그릇 세트로 유명한 헤렌드 도자기는 제품 하나하나에서 품격이 느껴진다.

헤렌드 도자기의 역사는 1826년 빈스 스팅글Vince Stingle이 헝가리 헤렌드에 도자기 공장을 설립하면서 시작되었다. 양질의 수제 그릇 세트로 명성을 얻었지만, 재정 문제로 파산에 이르자 1839년 모르 피셔Mor Fischer가 공장을 인수했다. 피셔는 헤렌드 도자기에 예술미를 더하면서 합스부르크 왕조와 유럽의 귀족 집안을 고객으로 둘 만큼 명품 브랜드로서 유명세를 키웠다. 1851년 런던에서 열린 첫 만국박람회에서 최고상을 받은 나비와 꽃으로 단장한 헤렌드 디너 세트가 영국 여왕의 식탁을 장식하기도 했다. 그것이 바로 〈퀸 빅토리아 라인〉이다. 그중 〈로열 가든〉 세트는 2011년 영국 윌리엄 왕자의 결혼 예물로 증정되었다.

독일의 마이센, 영국의 웨지우드, 덴마크의 로얄코펜하겐과 함께 세계 4대 도자기 꼽히는 헤렌드 도자기는 1만 6,000종의 그릇 모양과 4,000종의 문양을 조합해 약 6,000만 종류의 제각기 개성이 다른 디자인 데이터베이스를 갖추고, 모든 과정이 100% 수작업으로 이루어진다. 그것이 지금의 헤렌드 도자기를 만든 성공 비결이다.

헝가리 헤렌드 도자기 〈토끼 가족〉 〈퀸 빅토리아 라인〉 ©herend

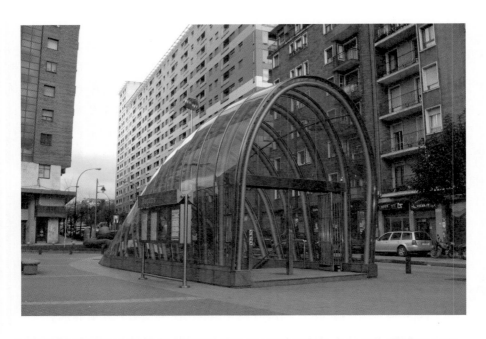

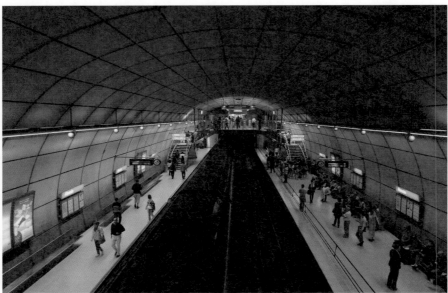

이런 지하철 출입구라면 꼭 타보고 싶네

빌바오 지하철 캐노피 | **Metro Bilbao Station**

지하철의 출입구를 '캐노피canopy'라고 하는데, 캐노피는 역 내부로 비바람이 들지 않게 할 뿐 아니라 도시의 경관에도 큰 영향을 준다.

　　세상에서 가장 아름다운 캐노피로는 스페인의 빌바오 지하철을 꼽을 수 있다. 1988년 국제 공모에서 당선된 포스터+파트너스Foster+Partners가 디자인한 이 지하철 캐노피는 유기적인 곡선으로 유명하다. 컴퍼스로 그린 기하학적인 선이 아니라 굼벵이나 조개 등 자연물의 선을 연상케 하는 형태다. 철강의 도시답게 강철로 기본 구조를 만들고, 그 위에 정밀하게 가공된 유리 덮개를 씌워 깔끔하게 마무리했다. 채광이 잘 되어 낮에는 조명 없이도 성당의 내부처럼 온화한 분위기가 유지된다. 밤에는 캐노피 전체가 하나의 거대한 조명 기구가 되어 주변을 밝혀줄 뿐만 아니라 멀리서도 잘 보이게 해준다.

69

빌바오 지하철 캐노피, 포스터+파트너스, 1988년 ⓒⓘⓞ
철강 산업 도시답게 잘 다듬어진 강철 구조 위에 커다란 곡면 유리를
덮어 유기적인 곡선의 아름다움을 살렸으며, 현대적이면서도
주변의 오랜 건물이나 경관과 조화를 이룬다.

빌바오 지하철 역사 내부, 노먼 포스터Norman Foster ⓒⓘⓞ
승객의 안전을 배려해 디자인되었다. 너비 16m에 달하는 터널 내부는 복층 구조로,
개찰구 등 주요 시설은 철로 위의 층에 설치되어 있고 계단으로 승강장과 연결된다.
승객들의 이동 거리를 줄이고, 승강장 내부가 잘 보이도록 하여 범죄 발생을 방지하려는 배려다.
내부 벽면과 조명도 무광택 금속으로 마감해 빛이 난반사되지 않는다.

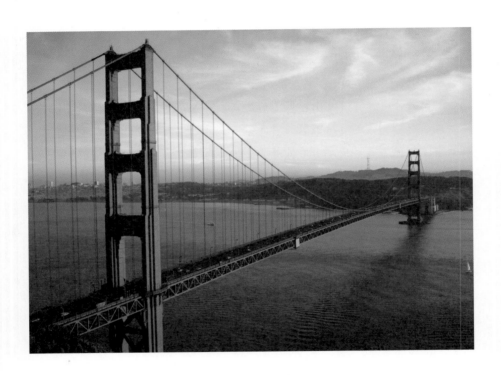

재수 끝에 선정된 다리 디자인

금문교 | Golden Gate Bridge

미국 샌프란시스코 베이와 마린 카운티 사이를 잇는 1937년 5월 27일 세워진 주홍색 금문교가 요즘도 가장 아름다운 현수교로 꼽히는 이유는 바로 디자인에 있다. 1921년 건설 총책임자였던 조셉 스트라우스 Joseph Strauss는 다리 설계 디자인을 제출했지만, 아름답지 못하다는 이유로 반려되자 장장 10년에 걸쳐 디자인 설계안을 수정했다. 그리고 건축가 어빙 머로우Irving Morrow와 공학자 찰스 앨턴 엘리스Charles Alton Elis, 교량 설계 전문가 레온 모이세이프Leon Moisseiff와 함께 금문교 건립에 착수했다.

금문교의 색상은 국제 오렌지색인 주홍색이다. 미 해군이 눈에 잘 띄도록 노랑과 검은색 줄무늬 도색을 추천했지만, 머로우는 주변 경관과도 잘 어울리고 안개 속에서 가시성이 높은 '주홍색'을 관철했다. 거대 구조물을 단색으로 한 것은 그야말로 신의 한 수였다.

사물의 형태와 기능은 불가분의 관계다. 19세기 미국 조각가 호레이쇼 그리노의 "미美는 기능의 약속"이라는 말처럼 기능적인 사물은 아름답지만, 그렇지 못하면 추하기 마련이다. "보기 좋은 떡이 먹기도 좋다."는 것은 동서고금의 진리다.

71

금문교, 조셉 스트라우스, 1937년 개통 ©①①②
1933년 1월 착공 당시 잦은 안개, 거센 조류, 수면 밑의 복잡한 지형 등으로 건설이 어려울 것으로 전망되었으나 4년 만에 완공되어 '기적의 현수교'라 불린다. 총길이 2,737m, 너비 27.4m(6차선), 탑 간 거리 1,280m이고, 해수면에서의 높이가 67m에 달해 큰 군함도 통과할 수 있다.

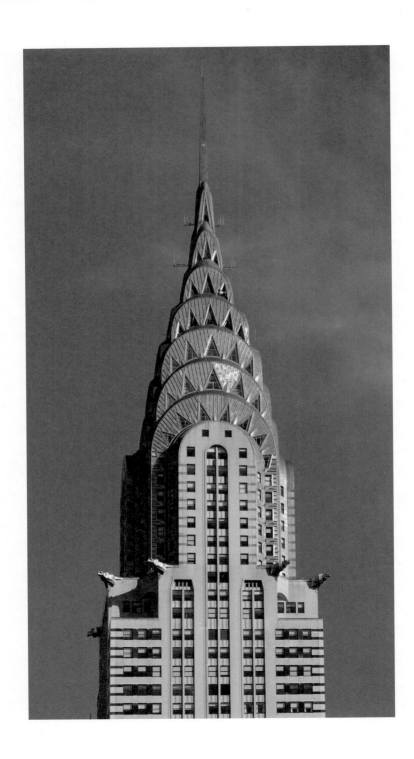

뉴욕에서 가장 아름다운 마천루

크라이슬러빌딩 | **Chrysler Building**

마천루가 즐비한 뉴욕 맨해튼에서도 가장 아름다운 빌딩을 꼽으라면 단연 <크라이슬러빌딩>을 꼽을 수 있다. 아르데코art déco 양식으로 디자인된 이 건물은 섬세한 직육면체 외관의 맨 윗부분을 스테인리스 스틸로 마감해 우아하기 그지없다. 낮에는 햇빛을 반사해서 빛나고, 밤에는 화려한 조명으로 보는 이들의 마음을 사로잡는다. 뉴욕 문화 정보 웹사이트 '뉴욕컬처비트NY Culture Beat'에 기고한 「뉴욕에서 가장 아름다운 빌딩 10」에서 수키 박Sukie Park은 <엠파이어스테이트빌딩>은 왕, <크라이슬러빌딩>은 보석 왕관을 쓴 왕비 같다며 후자를 1위로 꼽았다.

미국인 건축가 윌리엄 앨런William Alen이 디자인해서 1930년 5월에 완공된 건물이 여전히 호평받는 이유는 무엇일까? 그 이유는 1920년대부터 1930년대까지 전 세계에서 유행했던 아르데코 양식이 이 빌딩에 제대로 반영되어 있기 때문이다. 전통적 수공예 양식과 기계 시대의 대량생산 방식을 절충한 아르데코는 좌우대칭, 기하학적 문양, 풍부한 색감, 호화로운 장식성을 특징으로 한다. 첨탑을 향해 7단계로 좁아지는 스테인리스 스틸 장식과 방사형으로 배치된 뾰족한 삼각형 패턴은 자동차 제조 기술과 공정을 건축에 활용했다.

크라이슬러빌딩, 윌리엄 앨런, 1930년

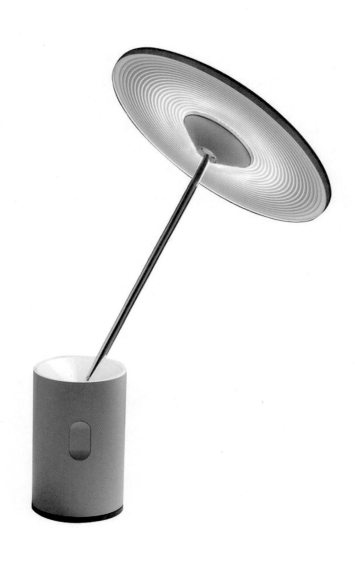

용도를 넘나드는 조명 기구

아르테미데 시시포 | Artemide SISIFO Table Lamp

사람이 하는 일에 따라 필요한 빛의 밝기, 즉 조도가 달라진다. 정신을 집중해야 하는 작업에는 높은 조도가 필요하지만, 긴장을 풀고 쉴 때는 은은한 빛을 선호한다. 그렇다 보니 조명 기구는 용도에 따라 작업용과 무드용으로 구분된다.

이탈리아 조명 전문회사 아르테미데Artemide는 필요에 따라 작업용이 되거나 무드용이 되는 탁상용 LED 조명 기구를 개발하기 위해 미국의 제품 디자이너인 스코트 윌슨Scott Wilson에게 디자인을 의뢰했다.

시시포는 원통형 헤드와 몸체, 그리고 그것들을 연결하는 막대의 간결한 구조로 되어 있다. 넓고 얇은 원통형 헤드와 좁고 길쭉한 원통형 몸체는 알루미늄으로, 연결 막대는 크롬으로, 헤드 안쪽에는 투명성과 내광성이 뛰어난 메타크릴수지로 만든 확산 판을 붙여 빛이 산란하지 않게 했다. 연결 막대의 양 끝에는 구球형 조인트가 장착되어 있어 360도 회전시켜 작업용 혹은 무드용으로 용도를 원하는 대로 바꿀 수 있다. 시시포는 아르테미데의 브랜드 파워와 미니멀 디자인의 역량이 잘 융합된 디자인이다.

아르테미데 시시포, 스코트 윌슨, 2013년 ©artemide
몸체의 터치 버튼을 눌러 조도를 조정하고, 살짝 두드려 전원을 끄거나 켠다.

1971년

1978–1995년

1995–현재

35달러 디자인의 가능성

나이키 로고 | **NIKE Logo**

오리건주립대학의 육상 선수 필 나이트Phil Knight와 육상 코치였던 빌 보워먼Bill Bowerman은 1964년 일본의 스포츠화 브랜드 '오니츠카타이거'를 수입 유통하는 블루리본스포츠Blue Ribbon Sports를 설립했다. 1971년 그들은 자신들만의 제품을 생산하기로 결심하고 회사 이름을 '나이키'로 바꾸고, 당시 포틀랜드대학에서 그래픽 디자인을 전공하고 있던 캐롤린 데이비슨Carolyn Davidson에게 로고 디자인을 의뢰했다. 데이비슨은 나이키의 어원인 승리의 여신 니케의 날개를 형상화한 V 자 위에 필기체로 'NIKE'를 겹쳐 디자인했다. 부메랑처럼 스피디한 형태 덕분에 이 로고는 '스우시swoosh'라는 별명을 얻었다. 사실 필 나이트는 데이비슨의 디자인이 썩 마음에 들지 않았지만, 발전 가능성이 보인다는 점을 고려해 스우시 마크를 선택했다고 한다.

당시 캐롤린 데이비슨이 나이키에 청구한 디자인료는 35달러였다. 그런데 나이키가 세계 최고의 운동화 브랜드로 성장함에 따라 아무리 대학생이었다 하더라도 디자인료가 너무 낮았던 게 아니냐는 뒷이야기가 돌았다. 하지만 정작 데이비슨은 디자인에 17.5시간이 걸렸고, 시간당 요금이 2달러였으니 35달러면 적정했다고 주장했다.

1983년 9월 필 나이트 회장은 데이비슨을 오찬에 초대해 다이아몬드로 치장한 스우시 형태의 금반지와 나이키 주식 500주를 깜짝 선물했다. 당시 한 주당 가격이 150달러로, 7만 5,000달러(현 기준 64만 달러)에 달했다. 미래의 가능성을 내다본 혜안 덕분에 나이키 로고는 오늘날 가장 세련된 로고로 진화했다.

나이키 로고, 캐롤린 데이비슨 ⓒnike

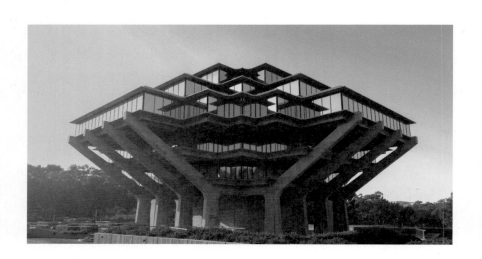

책과 지식을 소중히 떠받드는 마음

가이젤도서관 | Geisel Library

미국 캘리포니아주립대학교 산디아고 캠퍼스UCSD의 중앙 언덕에 자리 잡은 <가이젤도서관>은 독특한 디자인으로 주목받고 있다. 널찍한 정방형의 대지(한 변의 길이 61m)에 세운 16개의 거대한 기둥이 네 개의 그룹을 이루어 지상의 5층 건물을 받치고 있는 모습이 마치 두 손으로 소중한 지식을 떠받들고 있는 모습을 연상케 한다.

1970년에 개관한 <가이젤도서관>은 미국의 건축가 윌리엄 페레이라William Pereira의 작품이다. 지하 2층을 포함해 총 8층 규모의 도서관에는 700만 권의 책이 소장되어 있고 3,000명을 수용한다. <가이젤도서관>의 건축양식은 1950년대 영국에서 시작되어 전 세계로 전파된 야수주의로 분류된다. 노출 콘크리트로 시공한 기둥과 벽체 등 건물의 구조와 배관 등을 있는 그대로 드러내 보이기 때문이다.

<가이젤도서관>의 이름은 왜 가이젤일까? 도서관이 문을 연 1970년에는 '센트럴도서관Central Library'이었다. 그러다 1995년 도서관에 많은 기부와 후원을 해준 『모자 쓴 고양이』를 쓴 동화 작가 테오도르 수스 가이젤Theodore Seuss Geisel의 공로를 기리기 위해 '가이젤도서관'으로 이름을 바꾸었다. 도서관에는 가이젤의 육필 원고와 스케치 노트 등 8,500여 점의 유품이 소장·전시되어 있다. 책을 소중히 여기는 마음을 잘 살려 디자인한 <가이젤도서관>은 'CNN 트래블'이 '세계에서 가장 아름다운 7대 도서관' 중 하나로 뽑혔다.

79

가이젤도서관, 윌리엄 페레이라, 1970년 개관 ⓒ①ⓞ

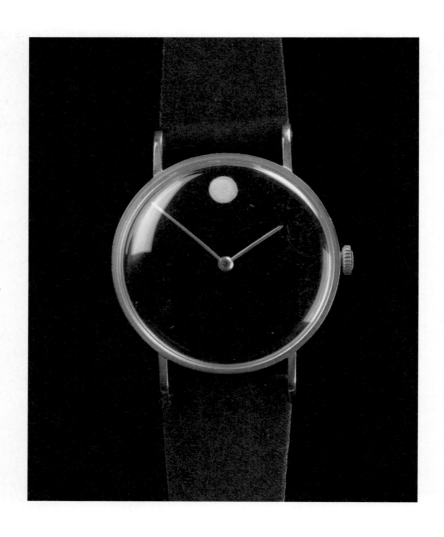

숫자 없는 손목시계, 28년 만에 특허권 인정받다

뮤지엄 워치 | Museum Watch

산업 디자이너 네이선 호윗Nathan Horwitt은 1947년 일반 손목시계와는
전혀 다른 디자인을 내놓았다. 얇은 스테인리스 스틸 케이스에 장착된 검
은색 문자판에는 숫자 없이 가운데 위쪽에 커다란 원이 있을 뿐이었다.

　　호윗은 현대적 미니멀리즘의 상징과도 같았던 이 디자인 콘셉트
를 시계 제조 회사에 팔 계획이었다. 그런데 1948년 모바도Movado라는
스위스 시계 회사가 무단으로 호윗의 콘셉트를 모방해 시계를 제작 출
시했다. 디자인 특허를 받지 않은 호윗은 문제 제기만 가능할 뿐 법적
제재를 가할 수 없었다. 1956년 호윗은 명품 시계 업체인 바셰론콘스탄
틴Vacheron Constantin에 의뢰해 자신이 디자인한 시계 견본품을 3개 제작
해 1958년 미국 디자인 특허를 취득했다. 이듬해 시계 견본품이 뉴욕현
대미술관과 브루클린미술관에 영구 소장품으로 선정되면서 '뮤지엄 워
치'라는 별명을 얻었다.

　　호윗은 모바도가 부당하게 자신의 디자인 권리를 침해했다는 민
원을 계속 제기했다. 마침내 1975년 모바도는 2만 9,000달러의 배상금
을 호윗에게 지불하고 '뮤지엄 워치'의 디자인 특허권을 인수했다. 1990
년대 이후 <뮤지엄 워치>는 대중적인 명품 브랜드(약 500달러)로 자리
잡았다. 뛰어난 디자인을 창안한 호윗이 받은 배상금이 비록 모바도의
수익에 비하면 적을지라도, 호윗은 끝까지 자신의 디자인 권리를 지켜
낸 신화를 남겼다.

뮤지엄 워치, 네이선 호윗, 1947년

디자인은 새로움이다

디자인은 나날이 새로워져야 한다. 이제까지 없었던 것인 만큼 'novelty', 즉 '참신함과 신기함'을 갖춰야 한다. 과학자와 공학자들이 이끄는 기술의 혁신은 디자이너의 재능과 노력을 통해 새로운 디자인 창출로 이어진다. 합판, 합성수지, 스테인리스 스틸, 그래핀graphen 등의 갖가지 신소재는 인공물의 디자인에 획기적인 변화를 가져왔다. 요즘 색채, 소재, 마무리의 합성어인 'CMF'가 주목받고 있다. 제품의 정밀화와 고급화에 효과적인 CMF 디자인은 특히 스마트하고 정교한 디지털 기기의 디자인 진화를 이끄는 해법이 되고 있다.

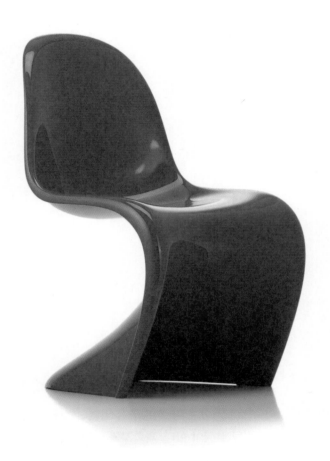

정체성을 이어가려는 실험

비트라 팬톤 체어 | Vitra Pantone Chair

<팬톤 체어>는 원래 덴마크의 건축가이자 디자이너 베르너 팬톤Verner Pantone이 1960년대에 디자인한 S자형 플라스틱 의자에서 유래되었다. 당시 플라스틱이라는 신소재로 의자를 만들기 위해 많은 디자이너가 도전했는데, 팬톤도 그들 중 하나였다. 팬톤은 이른바 '다리 없는 플라스틱 의자'를 만들기 위해 회반죽으로 제작한 모형을 선보였지만, 생소한 소재와 낯선 디자인에 누구도 관심을 두지 않았다. 그러나 스위스의 고급 가구 브랜드 비트라의 CEO 롤프 펠바움Rolf Fehlbaum은 팬톤의 S자형 일체형 플라스틱 의자의 가능성을 읽고 협업을 시작했다.

1967년 두 사람은 섬유유리로 강화한 폴리에스터를 활용해 팬톤 체어의 시초이자 역사상 최초의 일체형 플라스틱 의자 <팬톤 체어 클래식Pantone Chair Classic>을 만들었다. 비트라는 1983년 폴리우레탄 폼으로 광택이 나는 흰색, 빨간색, 검은색 팬톤 체어를 제조한 데 이어 1999년부터 내구성이 강한 폴리프로필렌을 소재로 다양한 색상의 무광택 팬톤 체어를 양산했다. 2008년에는 어린이들을 위해 팬톤 체어와 동일한 디자인에 크기를 25% 축소한 <팬톤 체어 주니어Pantone Chair Junior>를 출시했다.

2022년 비트라는 색채를 감정 향상의 도구로 활용했던 베르너 팬톤을 오마주해 <팬톤 체어 듀오>를 200세트 한정판으로 제작했다. 디자인과 생산기술이 <팬톤 체어 클래식>과 같지만, 최신 도색 기술로 앞뒷면의 색상을 각기 다르게 조합했다. 싫증 나지 않는 간결한 형태와 트렌디한 색상 조합으로 늘 활기차고 세련된 <팬톤 체어>의 정체성을 이어가려는 실험은 그렇게 이어지고 있다.

비트라 팬톤 체어 클래식, 베르너 팬톤, 1967년 ©vitra

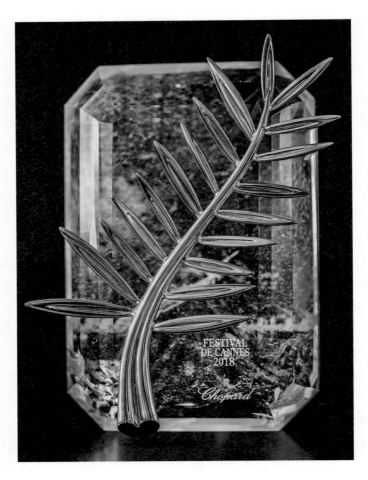

FESTIVAL DE CANNES

가치와 소재가 빚어낸 조화

황금종려상 | Palme d'Or

1955년부터 시작된 프랑스 칸영화제의 최우수 작품상 <황금종려상 Palme d'Or>의 이름은 프랑스 남부의 관광도시 칸에서 자생하는 종려나무에서 유래했다. 흔히 '대추야자'라 불리는 종려는 잎 모양이 'Victory'의 'V'자를 닮아 '영광'의 상징으로 간주한다.

황금종려상 트로피는 스위스 명품 브랜드 쇼파드Chopard의 공동대표이자 아트 디렉터인 캐롤라인 슈펠레Caroline Scheufele가 디자인했는데, 특히 금의 따뜻함과 수정의 차가움이 이뤄내는 조화가 일품이다. 각이 진 '에메랄드 컷 다이아몬드' 형태로 가공한 천연 수정 받침에 '공정 채굴' 인증을 받은 18K 금 118g(약 31.5돈)으로 만든 종려나무 줄기와 잎사귀를 붙여 제작한다. 한 치의 오차도 허용치 않는 까다로운 공정을 다섯 명의 숙련된 장인이 수작업으로 마무리해 최고의 완성도를 자랑한다. 트로피는 당대 최고 장인들이 로고를 자의로 적용 제작함에 따라 몇 차례 바뀌었지만, "형식이 내용을 지배한다."는 말처럼 수상작 못지않게 품격 있는 트로피는 황금종려상의 가치를 더욱 돋보이게 한다.

황금종려상 트로피, 캐롤라인 슈펠레, 1998년 ©festival-cannes

칸영화제 로고, 장 콕토
칸의 문장紋章에 새겨진 종려나무 잎을 본떠 디자인했다.

사고 시 위치 좌표를 바로 신고

| 다이얼 | Dial |

예기치 못한 사고로 생명을 잃는 경우가 많다. 사람이 의식을 잃고 심장이 정지된 후 4분이 지나면 뇌 손상이 가속화되는데, 심폐소생술 골든타임은 5분 정도에 불과하다. 프랑스의 민간 해양구조대 SNSM은 해상활동을 하는 사람이 사고를 당했을 때 정확한 위치를 알려 신속히 구조할 수 있도록 산업 디자이너 필립 스탁Philippe Stark에게 구명 신호기의 디자인을 의뢰했다.

　필립 스탁은 인체 공학적 연구를 통해 장시간 휴대해도 불편하지 않고, 응급 상황에서는 직관적으로 사용할 수 있는 GPS 추적기가 내장된 웨어러블 기기인 〈다이얼〉을 디자인했다. '개인용 경보 및 위치 추적기Device for Individual Alert and Localization'의 머리글자를 딴 〈다이얼〉은 손목에 차고 다니다가 위험에 처했을 때 기기의 앞면을 손가락으로 누르면 구조대에 정확한 위치의 좌표가 신고된다. 몸체는 고강도 실리콘으로 만들어 질기고 부드러우며, 색채는 주목성이 높은 형광 주황색이라 어떤 조건에서도 구조 대원들의 눈에 잘 띈다.

구명 신호기 다이얼, 필립 스탁, 2020년 ⓒstarck

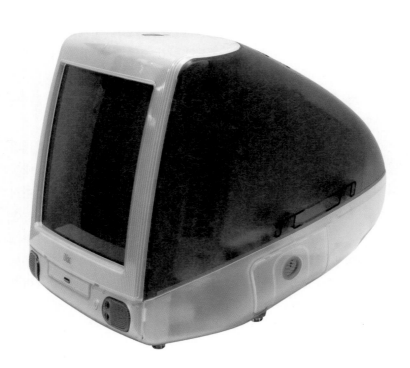

애플, 감동 디자인 물꼬 트다

아이맥 G3 | **iMac G3**

1997년 9월, 애플의 연간 결산 실적은 10억 4,000만 달러의 적자였다. 그 상태로는 석 달 내에 파산할 수 있는 상황이었기에 특단의 조치가 필요했다. 스티브 잡스Steve Jobs는 먼저 채권자들을 안심시키기 위해 '이익을 생각하라Think Profit'는 비전을 제시했다. 이익을 내기 위한 잡스의 방법은 다른 무엇도 아닌 고객을 진정으로 감동하게 할 명품을 만들자는 것이었다.

잡스는 키보드, 모니터, 본체를 하나로 결합한 '올인원All in One' 컴퓨터를 1,200달러대의 가격에 출시하겠다는 목표를 제시했다. 당시 애플 제품이 2,000달러를 넘었으므로 매우 파격적인 가격이었다. 잡스의 제안에 따라 하드웨어 엔지니어팀은 강력한 마이크로프로세서와 내부 장치들을 개발하고, 조너선 아이브Jonathan Ive가 이끄는 디자인팀은 달걀처럼 둥근 형태에 바다를 연상시키는 청록색의 반투명 케이스 디자인 콘셉트를 내놓았다.

그런데 케이스의 제작 비용이 일반 컴퓨터보다 무려 세 배나 비쌌다. 잡스는 혁신적인 디자인 개발 비용은 성공을 위한 '투자'라고 판단하고 디자인 콘셉트를 지지했다. 그 결과 고객의 마음을 사로잡는 반투명 케이스가 만들어졌다. 색채도 딸기, 블루베리, 라임, 포도, 루비색 등 고객이 취향대로 고를 수 있게 했다.

1998년 9월에 출시된 아이맥 G3을 본 고객들의 반응은 폭발적이었으며, 3개월 만에 80만 대가 팔려 애플은 단번에 3억 900만 달러의 흑자로 돌아섰다. 아이맥 G3는 2003년 단종될 때까지 600만 대가 팔려 아이팟, 아이폰 등으로 이어지는 디자인 성공 신화의 기반을 다졌다.

애플 아이맥 G3, 조너선 아이브, 1998년 ⓒⓟ◎

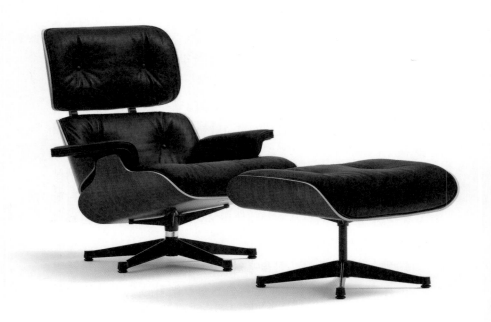

환갑에도 식을 줄 모르는 인기

임스 라운지 의자와 오토만 | Eames Lounge Chair & Ottoman

1956년 미국 NBC의 '홈 쇼Home Show'에 디자이너와 함께 처음 소개된 찰스 임스Charles Eames의 <라운지 의자>는 여전히 인기가 높다. 찰스 임스는 의자 디자인 콘셉트에 대해 "야구 장갑 미트처럼 수용적인 모양을 원했다."라고 설명했는데, 그 덕분에 '야구 일루수 장갑'이라는 별명이 붙었다.

목제 의자인데도 폭신한 느낌이 드는 것은 머리 받침, 등판, 좌판을 모두 '벤트 플라이우드bent plywood' 기술로 만들었기 때문이다. 벤트 플라이우드 기술이란 얇은 합판을 형틀에 넣고 높은 압력과 열을 가해 원하는 형태로 만들어내는 것이다. 목제의 표면을 온화한 갈색에 은은한 무늬가 있는 장미와 호두나무, 자단나무 무늬목으로 덮고, 쿠션, 알루미늄 지지대, 팔걸이, 다리받침 등은 무광택 검정으로 마감했다. 단순한 구조 위에 폭신한 가죽 쿠션을 얹는 간단한 공정이지만, <라운지 의자>는 앉는 사람이 가장 편안한 자세를 취하도록 인체 공학적 디자인을 적용했다.

뉴욕현대미술관에 소장된 <라운지 의자>의 가격은 5,000-6,000달러가 넘지만, 오리지널을 선호하는 애호가들의 열기는 식을 줄 모른다. 훌륭하게 디자인된 제품은 환갑을 넘은 나이에도 효자 노릇을 톡톡히 한다.

93

임스 라운지 의자와 오토만, 찰스 & 레이 임스, 1956년

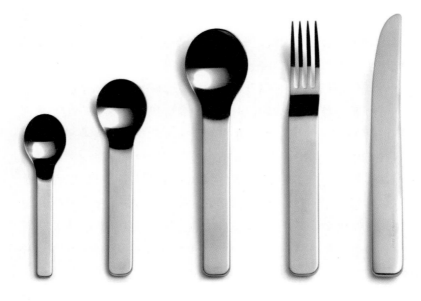

셰필드 철강 산업의 새로운 활로

미니멀 커틀러리 │ Minimal Cutlery

잉글랜드 사우스요크셔에 있는 셰필드는 철광석과 공업용수가 풍부해 한때 영국 철강 산업의 중심 도시로서 총검과 대포 등 고성능 군수물자 생산으로 유명했다. 그러나 제2차 세계대전이 끝나고 평화 시대가 오자 표준화된 무기를 제작해 군대에 납품하는 데 익숙했던 제조업자들은 '디자인'이라는 난관에 부딪혔다. 고상하고 세련된 디자인의 제품을 만들 준비가 되어 있지 않았던 것이다.

셰필드 출신인 데이비드 멜러David Meller는 런던 왕립미술학교 RCA에서 공부한 뒤 수년간 실무 경험을 쌓고 1960년대에 고향으로 돌아와 지역 경제 활성에 기여했다. 멜러는 스테인리스 스틸을 이용해 식사 도구 세트 등을 디자인했는데, 그가 디자인한 제품들은 '식사 도구의 왕'이라는 별명을 얻을 정도로 큰 인기를 얻으며 값비싸게 팔리기 시작했다. 2002년 멜러는 스테인리스 스틸 소재의 특성을 살린 <미니멀 커틀러리>를 디자인했다. 이 제품은 이름 그대로 단순하면서도 정교한 조각 작품 같은 조형미를 보여주고 새틴처럼 곱게 광택 처리된 스테인리스 스틸 소재는 고급스러운 공단처럼 우아하다. 조각품 같은 커틀러리를 지속해서 개발한 덕분에 셰필드는 기울어져 가던 군수산업 도시에서 벗어나 떠오르는 민수산업의 거점으로 탈바꿈했다.

데이비드 멜러의 미니멀 커틀러리, 데이비드 멜러, 2002년 ⓒdavidmellordesign

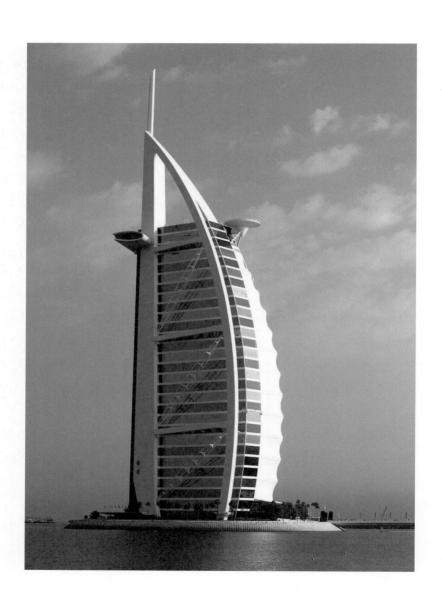

아랍 범선을 닮은 두바이 랜드마크

버즈 알 아랍 주메이라 | Burj Al Arab Jumeirah

'세계 최초의 7성급 호텔', 두바이의 <버즈 알 아랍 주메이라>에 따라다니는 수식어다. 다른 5성급 호텔과는 차원이 다른 서비스를 제공한다고 해서 붙은 별명이다. 이 별명만큼이나 <버즈 알 아랍 주메이라>의 독특한 외관과 내부 디자인은 끊임없는 화제의 대상이 되었다.

돛을 활짝 펴고 항해하는 아랍 범선을 연상케 하는 외관은 영국의 건축가 톰 라이트Tom Wright의 작품이다. 전체 높이가 322m에 달하는 이 건물은 전통 선박 다우의 돛 모양을 모방한 철근 콘크리트 구조다. V 자 모양을 한 두 날개가 거대한 돛대를 형성하는데, 섬유 질감의 흰색 다이네온 소재에 테플론을 코팅해 낮에는 부드러운 햇살이 들어오고 밤에는 일곱 가지 색상의 조명이 들어와 시시각각 건물 색깔이 바뀌는 장관을 연출한다.

호텔의 내부 인테리어는 런던 KCA인터내셔널KCA International의 쿠안 추Khuan Chew가 디자인했다. 쿠안 추는 화려한 아랍의 문양과 색채, 황금 판막을 사용해 그야말로 눈이 휘둥그레질 정도로 휘황찬란하게 실내를 디자인했다. 원래는 내부의 주조색을 '아이보리 흰색'으로 마감해 은은한 분위기를 조성했는데, 건축주가 너무 썰렁하다며 재시공을 종용해 현재의 분위기로 바뀌었다. 그래서인지 너무 사치스러워서 어울리지 않는 옷을 걸친 것 같다는 비평도 나오고 있다.

인공섬을 만들어 세운 호텔은 파리의 에펠탑이나 시드니의 오페라하우스 같은 랜드마크를 원했던 두바이의 꿈을 실현해 주었다. 그뿐 아니라 세계에서 가장 럭셔리한 사치의 벤치마크로 자리 잡았다.

버즈 알 아랍 주메이라, 톰 라이트, 1999년 ©①◎

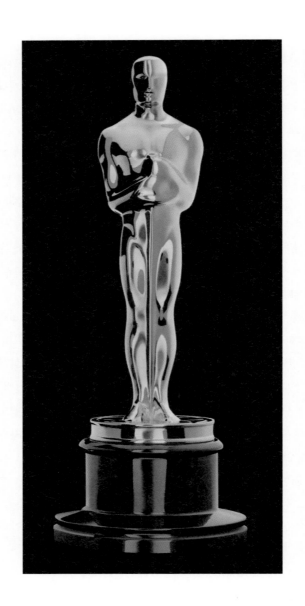

상금 없이 트로피만 주는 상

아카데미상 | **Academy Awards**

해마다 2월은 아카데미상의 계절이다. 1월 중에 후보 목록이 발표되고 2월 말까지 최종 심사와 시상식이 거행된다. 1927년 설립된 '미국 영화예술과학 아카데미'는 영화 산업의 발전을 위해 시상 제도를 기획해 1929년 제1회 시상식을 개최했다. 아카데미상은 1931년 시상식에 초대받는 인사가 트로피를 보고 "나의 오스카 삼촌과 비슷하게 생겼다."라고 말하면서 '오스카상'이라는 애칭이 붙었는데, 이 상의 공식 명칭은 '아카데미 공로상Academy Award of Merit'이다.

아카데미상의 트로피는 MGM 영화사의 미술 감독 세드릭 기번스 Cedric Gibbons가 디자인하고 조각가 조지 스탠리George Stanley가 제작을 담당했다. 기다란 칼을 쥔 두 손을 가슴에 모으고 필름 감개 위에 서 있는 기사 형상의 트로피는 청동제에 금도금으로 마감했다.

아카데미상의 시상 부문은 작품, 감독, 배우, 미술을 비롯해 외국영화, 기록영화, 단편영화 등 24개다. 2020년 봉준호 감독의 <기생충>이 작품상과 감독상, 국제장편영화상, 각본상의 총 4개 상을 받았고, 2021년에는 정이삭 감독의 <미나리>로 윤여정이 여우조연상을 받으면서 높게만 느껴졌던 아카데미상에 한국 영화가 한 걸음 다가선 듯하다. 수상자에게는 트로피를 수여할 뿐 별도의 상금은 없지만, 영화계에서 아카데미상은 하나의 커다란 목표이자 명예다.

99

아카데미상 트로피, 딕 폴릭Dick Polich, 2016년
트로피의 규격은 1945년 높이 34.3cm, 지름 13.3cm, 무게 3.85kg으로 표준화되었다.
제2차 세계대전 중에는 금속이 부족해 석고로 제작되기도 했지만, 2016년 3D 프린팅 등
디지털 제조 기술을 활용해 형상을 유연하게 다듬고 재질을 은처럼 부드러운 주석, 구리,
안티몬의 합금으로 바꾸는 등 진화를 거듭하고 있다.

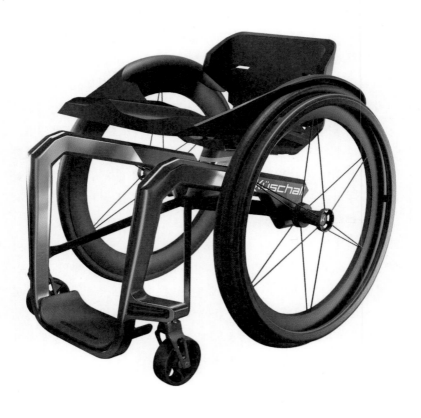

기적의 소재로 만든 휠체어

퀴샬 챔피언 2.0 | **Kuschall Champion 2.0**

16세 때 사지마비가 된 퀴샬 라이너Küschall Rainer는 1978년 퀴샬Küschall 이라는 장애인 용품 회사를 설립했다. 더 가볍고 튼튼한 휠체어 개발에 몰두하던 라이너는 2010년 노벨 물리학상을 받은 '기적의 소재' 그래핀을 활용해 세상에서 가장 가벼운 휠체어 <슈퍼스타Super-star>를 만들어 냈다. 프레임 무게는 1.5kg밖에 되지 않는다. 이는 기존 카본 파이버 제품보다 30%나 가볍고 강도는 20%나 높다.

퀴샬은 거푸집 속에 그래핀을 여러 층 쌓아 넣은 뒤 수작업으로 레진을 침투시켜 굳히는 레이업lay-up 공법으로 <슈퍼스타> 시제품을 제작했다. 프레임의 민첩성을 높이기 위해 휠을 X자 형태로 엮고 사용자의 몸에 가까이 배치해 추진력을 최적화했다. 또 사용자의 체형에 따라 등받이와 의자 높이를 조절할 수 있어 바른 자세가 유지하게 해준다. 이 외에도 머드가드와 LED 조명을 장착하는 등 안전과 편의성에 세심한 배려를 기울였다. 무엇보다 <슈퍼스타> 휠체어는 가장 큰 장점은 무게가 가벼워 휠체어 사용자의 50-70%가 앓는 손목과 팔뚝 질환을 예방할 수 있다는 점이다.

그런 과정을 거쳐 완성도를 높인 퀴샬의 그래핀 휠체어는 <퀴샬 챔피언 2.0> <K-시리즈 2.0> 등의 이름으로 스위스 협력 업체들을 통해 주문 생산되고 있다.

101

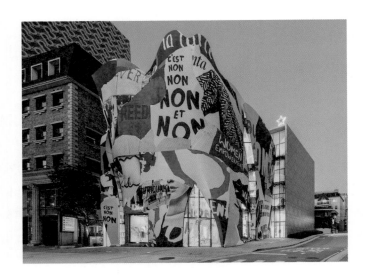

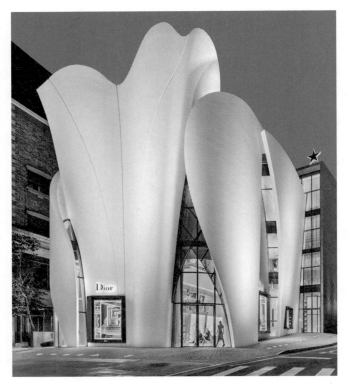

©nicolás borel

디올 건물을 덮은 프랑스어

하우스 오브 디올 서울 | The House of Dior Seoul

2015년 6월에 서울 청담동에 개관한 <하우스 오브 디올>은 새하얗게 피어난 꽃과 같은 모습으로 제각기 화려한 자태를 뽐내는 건물들 사이에서도 그 존재감을 드러냈다. 프랑스 건축가 크리스찬 드 폴잠파크Christian de Portzamparc와 디자이너 피터 마리노Peter Marino가 디자인한 이 건물은 뽀얀 아이보리색의 유려한 곡면들이 비정형적인 조화를 이룬다. 한복의 가볍고 섬세한 질감에서 영감을 받은 폴잠파크는 플라스틱과 레진 소재를 최첨단 선반 제조 기술로 가공해 섬유를 두른 것처럼 부드러운 곡선을 만들어냈다.

2018년 <하우스 오브 디올>이 '이건 아냐, 정말 아냐!C'EST NON, NON, NON, ET NON!'라는 프랑스어 현수막을 뒤집어썼다. 이는 <2018-2019 가을 겨울 컬렉션> 홍보를 위한 것으로, 디올의 크리에이티브디렉터 마리아 그라치아 치우리Maria Grazia Chiuri가 디자인한 천을 한시적으로 덮은 것이다. 치우리는 혁신을 위해 기존의 질서를 바꾸려는 저항 정신을 페미니즘 관련 이미지로 표현했다. 한시적으로 건축물의 외관을 송두리째 바꾸며 '이건 아냐'를 앞세우는 창의적인 저항 의식이 '디오르다움'을 만들고 유지하는 비결일지도 모른다.

하우스 오브 디올 18-19 가을겨울 컬렉션 캠페인, 마리아 그리치아 치우리, 2018년

하우스 오브 디올, 크리스찬 드 폴잠파크, 2015년

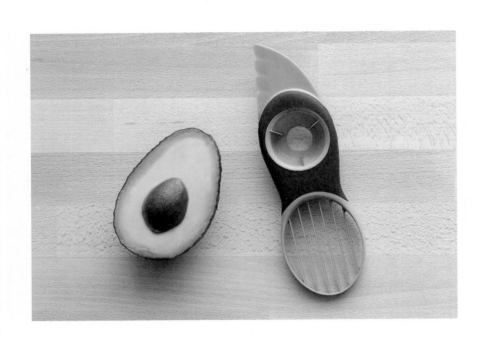

아보카도를 위한 맞춤형 도구

옥소 3-in-1 아보카도 슬라이서 | Avocado Slicer

'숲속의 버터'로 불리는 아보카도는 비타민 A, B6, C 등이 풍부한 데다 불포화지방산의 함유량이 많아 건강식품으로 잘 알려져 있다. 그런데 껍질이 두껍고 울퉁불퉁해서 손질하기가 여간 까다롭지 않다. 게다가 커다란 씨까지 있어 번거롭기까지 하다. 주방 도구 전문 업체 옥소굿그립스OXO Good Grips는 아보카도를 쉽게 깎을 수 있는 아보카도용 도구의 개발에 나섰다,

　　디자인팀은 아보카도를 손질하며 겪는 과정 등의 사용 행태를 관찰하고 심층 분석해 맞춤형 도구를 디자인했다. 그렇게 만들어진 아보카도 슬라이서에는 두꺼운 껍질 벗기기, 큰 씨앗 빼내기, 무른 과육 자르기를 쉽게 할 수 있다는 점을 강조해 '3-in-1'이라는 이름이 붙여졌다. 까다로운 아보카도 손질을 돕는 <3-in-1 아보카도 슬라이서>는 사용자 편의 증진을 중심으로 디자인하면 최적의 참신한 해결안을 마련할 수 있음을 보여준다. '사용자 중심 디자인'에 주목해야 하는 이유다.

디자인은 논쟁적이다

디자인하는 과정에서는 물론 결과물에 대해서도 크고 작은 논쟁이 그치지 않는다. 저마다 취향, 기호, 문화적 배경, 이해관계가 다른 사람들이 함께 사용할 인공물을 만드는 것이니만큼 논쟁을 피할 수 없다. 그래서 디자인 프레젠테이션을 '총성 없는 전쟁'이라고도 한다. 디자이너의 의도와 전혀 다르게 인공물을 사용하는 데서 사회적인 논쟁 거리가 발생하기도 한다. 그러나 논쟁은 디자인에 대한 대중의 인지도 제고는 물론 검증 기회가 될 수 있다. 치열한 논쟁에서 살아남아야만 진짜 뛰어난 디자인이다.

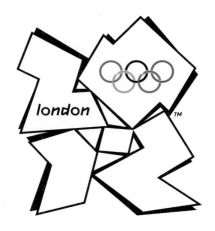

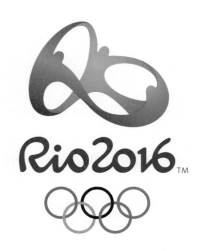

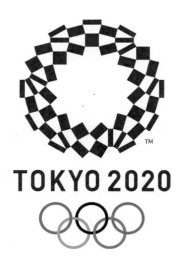

올림픽 엠블럼에 담긴 문화와 시비
그리고 공감

| 올림픽 엠블럼 | Olympic emblem |

올림픽 공식 엠블럼에는 치열한 유치 경쟁을 이겨낸 개최 도시의 문화와 개성이 배어 있다. 1988년 서울올림픽은 '삼태극三太極'을, 2008년 베이징올림픽은 중국의 한자 문화를 상징하는 '경京'을 모티프로 디자인되었다. 그러나 올림픽이나 월드컵 같은 초대형 국제적 이벤트인 만큼 엠블럼 디자인에는 예기치 못했던 시비가 생기기 쉽다. 제각기 고유한 역사적 전통과 문화를 가진 사람들의 공감을 끌어내는 게 쉽지 않아서다. 엠블럼 디자인이 지녀야 할 독창성, 어디까지 요구되는 것일까?

❶ 2012 런던올림픽

영국의 디자인 회사 울프올린스Wolf Olins가 디자인해서 2007년 발표한 엠블럼에는 '런던'이나 '영국'을 상징하는 요소가 없다. 개최 연도인 '2012'를 '20'과 '12'로 나누어 위아래로 조합했다. 그러다 보니 사람마다 해석이 달라 "나치 심벌을 닮았다." "성적 행위를 암시한다." 등의 비난이 끊이지 않았다. 또한 '핫 핑크'와 '일렉트릭 블루'의 강렬한 색으로 디자인되어 있어 감광성 간질을 일으킨다는 논란마저 일었다.

반면 우호적인 사람들의 주장은 사뭇 달랐다. 국적과 언어에 상관없이 전 세계인이 쉽게 알아볼 수 있고, 기본 틀만 유지하면 누구나 마음대로 색채와 무늬를 바꿀 수 있는 '열린 개념'을 나타내고 있다는 것이었다. 《타임스The Times》의 칼럼니스트 매그너스 링크러터는 "이 엠블럼은 단순하지도 아름답지도 인상적이지도 않지만, 성공적인 것이 되리라."고 했다. 또한 "젊은이들의 호기심을 자극해 스포츠에 관한 관심을 높이려는 목적도 달성될 것"이라고 평했다.

무엇보다 이 엠블럼에 대한 런던올림픽조직위원회의 지지는 절대적이었다. 올림픽이 런던에서만 세 번째이니만큼 영국만을 위한 것

이 아니라 지구촌 모두의 올림픽을 지향해야 한다는 조직위원회의 목표와 일치하는 디자인 콘셉트라는 것이다. 극을 달리는 견해차에 이 엠블럼은 유명세를 치르기 시작했고, 개막일이 가까워지면서 디자인에 관한 여론은 점차 우호적으로 바뀌었다.

❷ 2014 소치동계올림픽

유럽, 아시아, 북미 12개 오피스의 전문가들로 이루어진 글로벌 브랜드 컨설팅 그룹 인터브랜드Interbrand 특별팀이 디자인한 2014년 소치동계올림픽의 엠블럼에는 올림픽 웹사이트 주소와 소치의 지정학적 특성이 반영되었다. 'sochi2014.ru'에서 'sochi'와 '2014'를 위아래로 배치해 소치가 산과 바다가 만나는 교차점인 흑해 연안의 휴양도시임을 상징적으로 나타냈다. 또 러시아의 국가 코드 'ru' 밑에는 오륜마크를 배치하여 올림픽 개최국임을 나타냈다. 그런데 예술적 소양이 높은 러시아다운 정체성이 약하다는 지적이 있었다. 오히려 후보 도시일 때 사용했던 엠블럼보다 못하다는 것이다.

후보 도시 엠블럼은 높고 경사가 급한 러시아 산맥을 상징하는 청색 바탕 가운데에 가는 흰 선으로 '러시아 별'과 '눈 결정체'를 넣고, 그 아래에 스키장의 슬로프나 스키어를 상징하는 빨간색 굵은 선과 'sochi 2014', 오륜마크가 배치되어 있었다.

이런 지적에도 소치동계올림픽 엠블럼이 전반적으로 호평받은 이유는 지역성을 부각하는 데 집착했던 기존의 틀에서 과감하게 벗어나서다. 즉 겨울 스포츠를 즐기는 전 세계 사람들이 교류하고 소통하는 장場이라는 동계올림픽의 보편적 의미를 부각하려는 디자인 정신이 공감을 불러일으킨 것이다.

❸ 2016 리우올림픽

2010년 말, 139점의 응모작 중 세 사람이 손을 맞잡고 둥글게 춤추는 모습을 'Rio 2016'과 오륜마크 위에 표현한 브라질의 태틸디자인Tàtil Design의 작품이 선정되었다. 자크 로게Jacques Rogge 올림픽위원장은 "새롭고,

아름답고, 창의적인 디자인으로 물 위에 떠 있는 것같이 가벼운 느낌을 준다."라고 평가했다. 그런데 이 엠블럼이 네 사람이 손을 잡고 둥글게 원을 그리며 춤을 추는 미국 콜로라도의 자선단체 텔루라이드재단Telluride Foundation의 로고와 닮았다는 지적이 나왔다. 나아가 두 로고가 앙리 마티스Henri Matisse의 대표작 <춤La Dance>의 표절이라는 의혹이 제기되었다. 하지만 지식재산권 분쟁으로 번지지는 않았다. 리우올림픽 엠블럼의 독창성을 강하게 제시한 조직위원회와 디자이너의 발 빠른 대응 덕분이다.

❹ 2020 도쿄올림픽

2015년 그래픽 디자이너 사노 겐지로佐野研二郎가 디자인한 2020년 도쿄올림픽 엠블럼이 벨기에 디자이너 올리비에 도비가 디자인한 리에쥬 극장 로고의 표절이라는 주장에 따라 2015년 9월 1일 전면 폐기되었다. 이후 시민 공모를 통해 2016년 새로운 엠블럼이 공개되었다. 도코로 아사오野老朝雄가 에도시대에 유행하던 체크무늬인 '이치마쓰 모요'에서 영감을 얻어 세 가지 형태의 사각형을 조합해 디자인한 것이다. 둥근 형태는 다양성과 조화를 상징하고 일본 전통 남색은 일본다움을 나타낸다.

그런데 2020년 3월 코로나 팬데믹으로 올림픽 개최를 1년 연기한다는 결정이 내려진 직후, 패러디 대상이 되었다. 도쿄올림픽 엠블럼과 코로나 바이러스의 형상을 합성한 이미지가 일본외국특파원협회FCCJ의 월간 회보 «넘버 원 신문Number 1 Shimbun» 4월호 표지에 등장한 것이다. FCCJ의 아트 디렉터인 앤드루 파씨커리Andrew Pothecary가 디자인한 이 표지는 저작권 침해를 앞세운 일본올림픽조직위의 거센 반발에 따라 웹사이트에서 삭제되었지만 한동안 이야깃거리가 되었다.

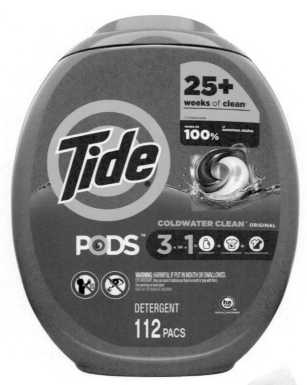

착각과 오용의 차이 그리고 대응

타이드 포즈 | Tide Pods

미국 P&G의 자회사인 타이드Tide는 2004년 세탁할 때 각기 다른 용도의 세제를 따로 계량해서 넣어야 하는 불편을 해소하기 위해 8년간의 연구 개발 끝에 포즈Pods라는 캡슐 세제를 출시했다. 포즈는 물에 녹는 한 개의 투명 비닐 쌈지에 주황색(세탁제), 파란색(표백제), 하얀색(섬유유연제)의 고농축 액체 세제가 담겨 있어 일석삼조의 효과를 냈다.

그런데 예기치 못한 사고들이 발생했다. 어린아이들이 포즈를 사탕으로 착각하고 잘못 먹는 사고가 발생한 데 이어, 10대들 사이에서 포즈를 입에 물고 터뜨리는 모습을 촬영해 SNS에 올리는 '타이드 포즈 도전Tide Pods Challenge'이라는 신종 놀이가 번졌다. 심지어 그대로 삼켜 사망하기도 했는데, 미국독극물통제센터협회AAPCC에 따르면 2018년에만 134건의 사고가 발생했다.

사고에 대한 타이드의 대응은 사뭇 달랐다. 먼저 사탕으로 착각하는 아이들 손이 닿지 않는 곳에 세제를 보관하자는 캠페인을 전개하고 디자인을 개선했다. 포즈의 세 가지 색상 중 주황색을 초록색으로 바꾸고 표면을 단단하고 쓴맛이 강한 플라스틱으로 코팅했다. 또 용기를 불투명하게 바꾸고 뚜껑을 어린이들이 열기 어려운 구조로 바꿨다. 한편 '타이드 포즈 도전'에 관해서는 '포즈는 식용이 아니라 세탁용'임을 강조하는 캠페인을 전개했다. 특히 타이드의 모회사 P&G는 포즈의 디자인을 비판하는 주장에 단호히 대처했다. 산업 디자이너는 제품을 디자인하면서 사용에 관해서는 최악의 시나리오까지 고려하지만, 소비자가 일부러 오용하는 것까지 책임질 수 없다는 입장을 명백히 밝혔다.

타이드 파즈, 2012년 ©tide

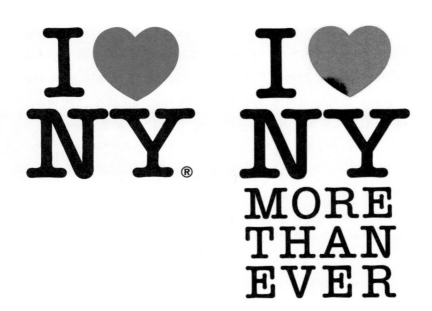

섣부른 로고 대체설의 허구, 상생 효과 기대

아이 러브 뉴욕 | I ♥ NY

밀턴 그레이저Milton Glaser가 1977년 뉴욕주 상무국의 의뢰로 디자인한
<I ♥ NY>는 원래 관광 캠페인에 몇 달간만 사용될 예정이었다. 글레이
저는 당시 높은 실업률 등의 경제 불황을 고려해 저작권을 뉴욕주에 '재
능 기부'했다.

2001년 9월 11일, 무슬림 극단주의자들의 무자비한 테러로 뉴욕
시민들이 비탄에 빠졌을 때, 글레이저는 자발적으로 <I ♥ NY>을 활용
해 포스터를 디자인했다. '어느 때보다 더More Than Ever'를 추가하고, 맨
해튼을 상징하는 하트의 동남쪽, 즉 세계무역센터 대지에 해당되는 곳
에 검은색으로 멍을 표시해 참혹한 테러의 상처를 부각했다. 「데일리
뉴스」 신문에 게재한 포스터는 비록 큰 멍이 들었을지라도 더 뉴욕시를
사랑한다는 메시지로 시민들의 아픈 마음을 달래고 단결심을 고취한
것으로 평가되었다.

뉴욕시는 2023년 3월 코로나 팬데믹으로 인한 경제적 어려움을
함께 극복하자는 취지로 <We ♥ NYC>라는 새 로고를 도입했다. 디자이
너 그래엄 클리포드Graham Clifford는 'I(나)'를 'WE(우리)'로 바꿔 '지역사
회와 함께'라는 의미를 담고 'NYC'로 뉴욕시가 주체라는 것을 명시했
다. 새 로고를 옹호하는 뉴요커들과 독창성이 없다는 전문가들의 의견
이 엇갈리자, 시 당국은 새 로고가 기존 로고를 완전히 대체하는 게 아
니라 보완하는 것이라고 선을 그었다. 도시 공동체를 추구하는 뉴욕시
의 새 로고가 자연과 문화를 강조한 기존 로고와 어떤 상생 효과를 이루
어낼지 귀추가 주목된다.

I ♥ NY, 밀턴 글레이저, 1977년
I ♥ NY More Than Ever, 밀턴 글레이저, 2001년
We ♥ NYC, 그래엄 클리포드, 2023년

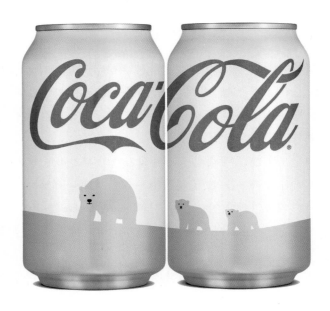

캠페인 덕분에 되살아난 하얀 콜라 캔

코카콜라 │ Coca Cola

코카콜라 하면 으레 빨간색에 익숙해 하얀색 콜라 캔이 다소 생소하게 들린다. 2011년 11월 초 지구온난화로부터 북극곰을 보호하기 위한 세계 야생동물 기금 후원 캠페인의 일환으로, 하얀 캔 코카콜라 한정판을 출시했다. 코카콜라는 큰 호응을 기대했지만, 고객들의 반응은 예상외로 냉담했다. 가장 큰 이유는 다이어트 콜라가 담긴 은색 캔과 혼동된다는 것이었다. 다이어트 콜라를 마셔야 하는데 혼동해서 일반 콜라를 샀다는 지적과 콜라 맛이 싱거워졌다는 불평이 쇄도했다. 캔에 담긴 콜라는 빨간색 캔과 같은데도 색이 하야니까 맛이 싱거워졌다고 느끼는 것이다. 예기치 않은 반응에 코카콜라는 당초 새해 2월까지 지속하려고 했던 캠페인을 한 달 만에 철회하고 하얀색 코카콜라 캔을 회수했다.

2022년 7월 한국과 일본에 다시 흰색 캔이 등장했다. 코카콜라 크리에이션 플랫폼을 통해 Z세대의 취향에 맞는 새로운 맛을 만들어내려는 실험 중 하나였다. 젊은 세대에게 인기 있는 캐나다의 복면 DJ 마시멜로Marshmello와 협업해 만든 콜라를 한정판으로 출시했다. 급변하는 젊은 소비자들의 취향에 맞추기 위해 제품의 고유한 맛과 색채까지 바꾸려는 시도가 본격화되고 있다.

코카콜라 하얀색 캔, 2011년 ©adweek
북극을 상징하려고 캔의 색깔을 흰색으로 바꾸었고, 회색의 눈 위를 줄지어 이동하는 곰 가족의 이미지를 부각했다. 아울러 100만 달러의 모금을 목표로 고객들에게 세계야생동물기금에 1달러씩 기부하자는 문구를 삽입했다.

코카콜라 제로 마시멜로 한정판, 2022년 ©adweek
캔의 주조색으로는 DJ 마시멜로의 시그니처인 흰색을 적용하고, 코카콜라 고유의 '스펜서체'로 쓰인 검은색 로고 밑부분을 녹아내리듯 처리했다. 캔의 아래쪽에 마시멜로의 모습을 그린 삽화와 '코카콜라 크리에이션' 로고를 함께 표시하는 등 전체적으로 자유분방한 느낌이다.

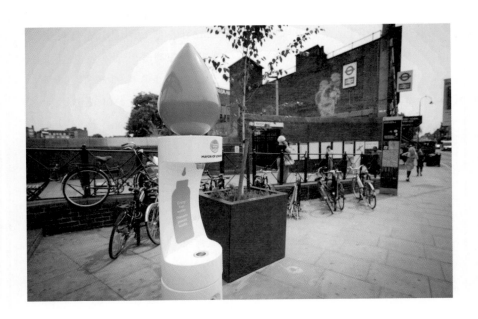

눈에 띄는 게 능사가 아니다

런던 음수대 | Water Fountain

런던같이 큰 도시에서 마실 물을 무상으로 공급하는 음수대는 가뭄의 단비처럼 반가운 존재다. 생수 가격이 비싸서 부담스럽기도 하지만 무엇보다 한 번 사용하고 버리는 페트병은 자원 낭비이자 환경오염의 주범이기 때문이다. 2019년 봄, 런던 시장 사디크 칸Saciq Khan은 테임즈워터Thames Water와 협업해 2020년 말까지 런던 도심의 주요 지점에 100개의 음수대를 설치한다는 계획을 세우고 우선 50개소 설치 장소를 지정·발표했다.

영국 최대 물 냉각회사 MIW Water Cooler Experts가 제작해 2019년 6월부터 설치한 음수대는 거센 반발을 불러일으켰다. 지나치게 튀는 디자인 때문이었다. 이에 디자인을 담당한 포커스그룹Focus Group은 누구나 음수대임을 금세 알아보도록 하는 데 중점을 두었으며, 음수대 색을 물을 연상시키는 파란색으로 처리했다고 주장했다. 그러나 가운데 부분이 뭉텅하게 잘려 나간 듯한 흰색 몸체 위에 커다란 파란색 물방울이 불안정하게 얹혀 있는 음수대가 감각적이지 못해 흉측하고 추하다는 여론은 가라앉지 않았다.

런던 음수대의 주요 목적은 사람들이 많이 모이는 광장이나 역, 공원 등에 설치해 일회용 플라스틱 소비를 줄이기 위함이다. 자연을 생각한 디자인이라고 해서 단지 눈에 잘 띄게 하는 데만 치중해서는 결코 훌륭한 디자인이라 할 수 없다.

런던 음수대, 포커스그룹, 2019년 ©london.gov.uk

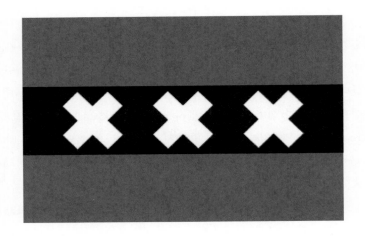

 Gemeente Amsterdam
Amsterdamse Bos

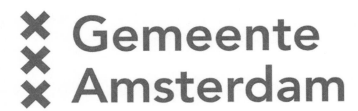 Gemeente
Amsterdam

작은 변화가 불러온 큰 공감

암스테르담 도시 브랜드 | GEMEENTE AMSTERDAM

16세기 초부터 이어져 온 네덜란드 암스테르담시의 상징 'XXX'에는 X 자 모양의 십자가에 매달려 순교한 성 안드레Saint Andrew를 기리기 위함과 화재, 홍수, 흑사병이라는 3대 재해에서 벗어나려는 이 도시의 오랜 소망이 담겨 있다. 암스테르담의 도시 브랜드 디자인은 컨설팅 회사인 에덴스피케르만Edenspiekermann과 디자인 에이전시 토닉Thonik이 맡았다.

1975년 도시 브랜드
빨간색 직사각형의 한가운데를 가로지르는 검은색 띠에
은색 XXX를 표시한 깃발을 공식 채택했다.

2002년 도시 브랜드
'암스테르담다움'을 살리기 위해 왼쪽에 XXX를 세로로 배열하고,
가운데에 'Gemeente Amsterdam(암스테르담시)'을 가로로 길게 표기했다.

2013년 도시 브랜드
기존 디자인을 유지하되 XXX의 크기, 행간, 모양을 40가지로 응용할 수 있게 했다.
한 줄이었던 도시 이름을 두 줄로 표기해 어떤 용도로도 쉽게 활용할 수 있는
로고 디자인 시스템을 완성했다. 이전과 크게 달라지지 않은 도시 브랜드 디자인에
10만 유로(약 1억 2,700만 원)의 예산을 낭비한 게 아니냐는 비난이 쏟아졌지만,
도시 고유의 정체성과 헤리티지를 보존한다는 의미와 비록 작은 변화만으로도
로고의 활용성이나 도시 브랜딩 효과가 나아진다는 것을 잘 시사한다.

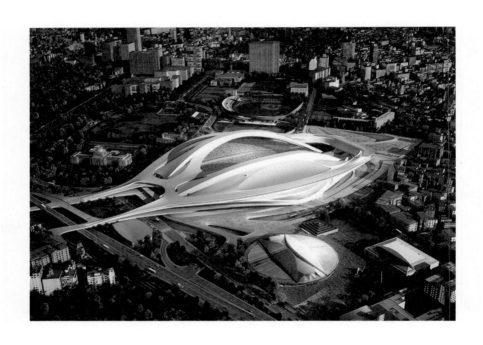

속내 드러낸 지역성의 높은 벽

2020 도쿄올림픽 주 경기장 | 2020 Tokyo Olympics Main Stadium

2013년 9월 도쿄는 아시아 최초로 두 번째 하계 올림픽대회 유치에 성공했다. 도쿄가 후쿠시마 원전 사고에 따른 환경오염 같은 악재에도 유치에 성공한 데는 야심 찬 주 경기장 재건축 계획이 한몫했다. 국제 공모를 통해 선정한 자하 하디드Zaha Hadid의 작품을 내세운 프레젠테이션은 건축가의 인지도만으로도 평가 위원들을 사로잡기에 충분했다.

자하 하디드가 제시한 8만 석 규모의 도쿄올림픽 주 경기장의 디자인 콘셉트는 마치 도심에 내려앉은 거대한 우주 생명체와 같았다. 유연한 곡선들이 그려내는 미래적인 외관은 단아하고 각진 형태를 주조로 하는 기존 일본식 건물들과는 사뭇 달랐다. 메이지 신사 주변이라 건물 높이가 15m로 규제됨에도 불구하고 이 경기장의 최대 높이는 70m에 달했다. 천장이 개폐되는 전천후 경기장의 총면적은 2만 7,000㎡로 기존 국립경기장보다 5.6배나 컸다. 건축비 총 3,000억 엔으로, 2018년 완공될 예정이었다.

그런데 올림픽 유치에 성공한 이후 일본 건축계로부터 경기장 규모를 줄여야 한다는 청원이 제기되었다. 건축비가 과다하고, 역사적 보존 가치가 있는 주변 경관을 해친다는 것이었다. 일본 문부성은 그런 반론에 편승해 규모를 축소하되, 디자인 콘셉트는 유지할 계획이라고 했다. 여론이 들끓자 2015년 7월, 아베 신조 전 총리가 직접 나서 예산 부족과 "일본적이어야 할 국립 경기장의 디자인을 외국인에게 맡길 수 없다."는 이유로 하디드 안을 전격 백지화했다. 국제 공모로 선정되었을지라도 지역성을 고수하려는 높은 장벽을 넘지 못하고 좌초한 것이다.

2020 도쿄올림픽 주 경기장 콘셉트 렌더링, 자하 하디드, 2012년 ©zaha-hadid

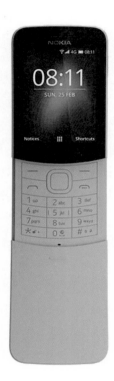

옛 디자인 재현이 지닌 양면성

노키아 8110 4G | Nokia 8110 4G

2018년 2월에 열린 <모바일 월드 콩그레스MWC>에서 바나나처럼 생긴 스마트폰이 눈길을 끌었다. 다름 아닌 HMD글로벌HMD Global의 <Nokia 8110 4G> 스마트폰이었다.

영화 <매트릭스>에서 키아누 리브스가 사용하면서 세계적 화제가 되기도 했던 바나나폰은 1996년에 출시된 <Nokia 8110>로, 바나나 형태의 곡선을 띤 외형으로 유명했다. 노키아가 내건 바나나폰의 홍보 전략은 손에 잡기 편하고 어느 주머니에나 쉽게 들어가며, 전화기의 부드러운 곡선이 얼굴 굴곡에 자연스레 맞는 최초의 인간공학 핸드폰이었다. 송화구가 턱에 닿는다는 점이 바나나폰의 최고 판매 전략이었다.

<Nokia 8110 4G>는 휘어진 본체와 슬라이딩 구조만 보면 원조 바나나폰처럼 보이지만, 4G LTE로 서핑, 통화, 스트리밍을 할 수 있고 와이파이에도 접속된다. 두께가 얇고 무게도 가벼워졌으며, 200만 화소 카메라 기능이 추가되었다. 그러면서 가격은 10만 원 정도에 불과했다.

20여 년 전 2G 피처폰 시대에 주목받던 디자인을 4G 스마트폰에 적용해 주목도를 높이되, 비싼 스마트폰 사이에서 '가성비'로 대결하려는 HMD글로벌의 전략이 엿보인다. 하지만 5G 시대를 열고 있는 선진 시장에서 HMD의 전략은 제한적일 수밖에 없다. 마이크 기술의 향상으로 송수화기의 각도는 그다지 중요한 사항이 아니게 되었다. 게다가 스크린 터치에 익숙한 사용자들에게 버튼을 누르는 조작은 다소 불편하다.

시대에 발맞춰 가는 디자인, 옛 디자인을 떠올리게 하는 레트로 디자인. 어느 게 좋다고는 장담할 수 없다. 다만 과거의 명성을 되살리려고 옛 디자인을 재현하는 데는 양면성이 있다.

125

Nokia 8110 4G, 2018년 ©giodp
두께 14.9mm, 무게 119g, 200만 화소

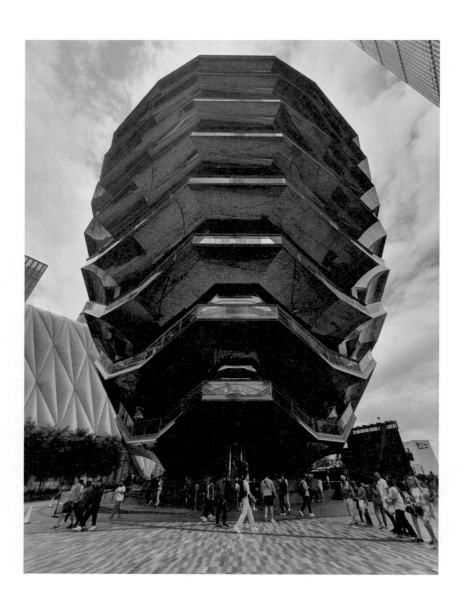

조형적 가치냐 안전이냐, 갈림길에 선 랜드마크

베슬 | Vessel

뉴욕 맨해튼의 철도 차량 기지 위에 실리콘 엘리Silicon Alley를 조성하는 <허드슨 야드 프로젝트>가 새삼 주목받은 것은 2019년 3월 15일 개관한 베슬 덕분이다. 영국 건축가 토마스 헤더윅Thomas Heatherwick이 디자인한 베슬은 벌집 모양의 철제 프레임과 계단으로 이루어진 16층 높이(46m)의 나선형 조망대다. 154개의 계단식 오르막길과 80개의 층계참이 유기적으로 연결되어 관람객들은 육각형 프레임의 각기 다른 높이, 각도, 위치에서 색다른 풍경을 감상할 수 있다. 정상까지 거리는 1.6km로 2,500여 개의 계단을 올라야 한다. 독특한 외관과 구조로 개관하자마자 화제를 모은 베슬은 3개월 전에 관람 예약을 해야 할 만큼 인기를 끌며 허드슨 야드의 랜드마크로 떠올랐다.

그런데 베슬은 개관 전부터 안전에 대한 우려가 있었다. 외관재 없이 계단으로만 이루어진 구조인 데다 계단 난관도 그리 높지 않았기 때문이다. 아니나 다를까, 2020년 2월 투신자살 사고가 일어났다. 이후 두 차례나 자살 사고가 일어나자, 운영사 측은 모든 시설을 임시 폐쇄하고 안전 대책 마련에 나섰다. 지역 주민들은 난간을 높일 것을 요청했다. 하지만 운영사는 건축물에 변화를 주는 대신 안전 요원 세 배 증원, 1인 관람객 입장 금지, 입장료 10달러 징수 등을 조처하고 4개월 뒤 재개장했다. 그러나 불과 2개월 만에 네 번째 사고가 발생하자 베슬은 영구 폐쇄 가능성까지 염두에 두고 임시 폐쇄를 결정했다. 건축물의 조형적 가치를 유지하며 관람객의 안전을 담보할 수 있는 묘책은 무엇일까? 허드슨 야드의 랜드마크로 떠올랐던 베슬의 존재가 갈림길에 서 있다.

베슬, 토마스 헤더윅, 2019년

브렉시트로 다시 이목을 끈 깃발

EU 바코드 | EU Barcode

컬러로 된 바코드처럼 보이는 EU 비공식 깃발(유럽의 이미지 깃발)은 2001년 유럽위원회의 요청으로 네덜란드 건축가 렘 콜하스Rem Koolhaas 와 건축 스튜디오 OMA가 디자인했다. 콜하스는 EU 회원국들의 문화적 정체성을 존중하고 '다양성과 단결'을 강조하고자 각 나라의 국기 색깔을 수직 줄무늬로 표시했다. 회원국의 지리적인 위치에 따라 줄무늬를 서쪽(왼쪽)에서부터 동쪽(오른쪽)으로 나열했다. 하지만 너무 복잡하고 줄무늬가 '바코드'나 TV 화면 조정 영상 같다는 부정적인 여론에 의해 2006년 한 해 동안 오스트리아에서만 사용했다.

이 깃발이 새삼 사람들의 이목을 끈 것은 2019년 5월 유럽위원회 선거 때, 콜하스와 스테판 피터만Stephan Petermann이 공동 제작한 EU 홍보 비디오 영상에 등장했기 때문이다. EU가 펼치는 대규모 사업들과 회원국이 누릴 수 있는 경제적 혜택을 알리는 4분 길이의 영상은 영국의 유럽연합 탈퇴를 뜻하는 브렉시트Brexit 강행에 부정적이었다. EU에 잔류할 경우 영국인 개개인의 부담금이 고작 영화 스트리밍 서비스의 한 달 시청료인 7.99파운드에 지나지 않으므로 탈퇴는 득보다 실이 크다는 것이다.

콜하스는 일부 브렉시트 옹호자들이 EU에서 벗어나 과거 '대영제국'의 영광을 되살려 보려는 미몽에 사로잡혀 젊은이들의 미래를 도외시한다고 믿었다. 결국 2021년 1월 1일 브렉시트가 현실화되었다.

129

비공식 EU 이미지 깃발, 렘 콜하스, 2001년

Liberté • Égalité • Fraternité

RÉPUBLIQUE FRANÇAISE

대한민국정부

국가의 정체성을 담다

정부 아이덴티티 시스템 | GIS, Government Identity System

정부 로고는 '정부다움'을 유지하려고 한 가지 모티프를 강조한 단일 로고를 고집하면 각 부처의 차별화가 어려울 뿐 아니라 단조로워지기 십상이다. 반면 부처별 특성을 살리려다 보면 일관성이 떨어진다. 국가 브랜드의 격을 높이고 국가의 정체성을 담아내는 정부 로고, 과연 어떻게 디자인해야 할까?

❶ 프랑스 정부 마리안 로고, 디자이너 미상, 1999년

1999년 프랑스 정부에 의해 공식 도입된 '마리안 로고'는 국기의 단정하고 긴장된 분위기와는 달리 역동적이고 친근한 느낌을 준다. 파랑(자유), 하양(평등), 빨강(박애)의 삼색 국기에 자유의 여신을 의미하는 '마리안Marianne'의 옆모습이 표시된 로고는 오직 대통령이 이끄는 행정부 소속 기관에서만 사용한다. 각 행정 부처의 로고는 마리안 로고 아래 명칭을 표기하는데, 정부 로고가 새겨진 명함을 사용하는 프랑스 공무원들의 자긍심이 아주 높다.

❷ 대한민국 정부 로고, 김현, 2016년

1949년 제정된 대한민국 중앙정부의 로고는 무궁화 문양 가운데에 각 부처를 표기해 정부다운 일관성은 있었으나 획일적이었다. 1997년부터 각 행정기관이 제각기 다른 로고를 도입하면서 정부의 정체성이 사라지고 혼란스러움을 야기했다. 2015년 정부는 공개경쟁을 거쳐 로고 디자인을 그래픽 디자이너 김현에게 맡겼다. 김현은 태극 문양 한가운데에 흰색 소용돌이를 넣어 역동성을 불어넣고, 훈민정음 서체를 사용해 각 부처명을 상하 또는 좌우 병기해 정부 로고를 통합했다. 태극 문양과 훈민정음 서체의 조화를 통해 대한민국 정부다운 정체성을 형성하는 기틀을 마련한 셈이다.

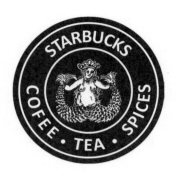

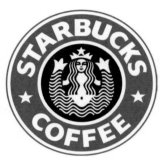

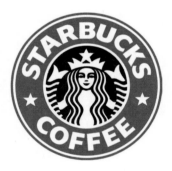

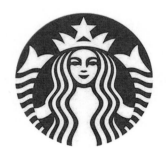

사업 전략 변화가 이끄는 로고의 진화

스타벅스 로고 | **Starbucks Logo**

'커피가 아니라 문화를 판다'는 슬로건을 앞세우는 스타벅스. 1971년 커피, 차, 향신료 판매 회사로 출발한 스타벅스의 이름은 소설『모비딕』속 일등 항해사 '스타벅'에서 유래했다. 초창기 로고에서 현재에 이르기까지 스타벅스는 차별화된 디자인 혁신을 촉진하는 등 스타벅스다운 정체성을 확립해 나갔다. 스타벅스 로고 디자인의 변천사는 사업 전략의 변화를 고객과 쉽게 소통하게 해주는 수단임을 나타내는 대표 사례다.

1971년 오리지널 로고 ©starbucks
꼬리가 둘 달린 바다 요정 멜루신을 둘러싸고 있는 커피색 원형에
회사 이름과 영업 품목을 표기했다.

1987년 로고
멜루신을 간결화하고 바탕을 검정으로 바꿨다. 멜루신을 둘러싼
원형 색채를 초록색으로 바꾸고 품목에 'COFFEE'만 부각했다.

1992년 로고
멜루신의 자세가 선정적이라는 여론에 상반신과
두 꼬리의 끝부분만 확대했다.

현재 로고
2011년 창립 40주년을 맞아 로고를 새로 디자인했다.
원형 안에 멜루신만 살리고 글자를 모두 삭제했다. 스타벅스의 다각화된
사업 분야를 반영하기 위해서다.

디자인은 창의적이다

창의력은 새로운 아이디어를 창출하거나 어려운 문제의 해결책을 만드는 능력이다. 어느 분야에서든 혁신을 이루기 위해서는 창의력이 중요한데, 디자인 분야에서는 특히 그렇다. 디자인의 역할이 기존 인공물의 개선이나 새로운 것의 창안이다. 따라서 창의력은 디자이너의 역량을 가늠하는 바로미터와 같다. 디자이너들은 끊임없이 혁신적인 아이디어와 콘셉트를 구상해야 한다. 또한 독창적인 조형, 색채와 질감의 색다른 조합, 새로운 소재의 발굴 등을 위해 창의력과 문제 해결 능력을 연마해야 한다. 세상을 바꾸는 디자인은 창의력의 산물이다.

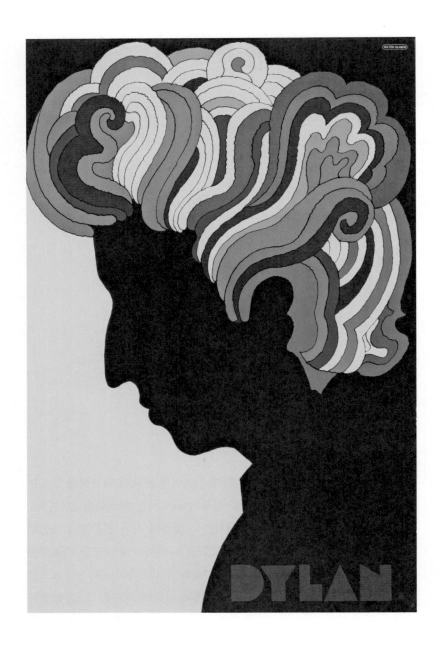

매부리코 실루엣, 저항의 시대정신 표현

밥 딜런 포스터 | Bob Dylan Poster

밥 딜런은 베트남전쟁에 대한 저항의 표상이었으며, 그가 만든 노래는 전 세계 학생 운동에 영향을 주었다. 당시 젊은이들의 애창곡이었던 <블로잉 인 더 윈드Blowing in the Wind>의 "사람은 얼마나 많은 길을 걸어 봐야 진정한 인생을 깨닫게 될까. 전쟁의 포화가 얼마나 휩쓸고 나서야 영원한 평화가 찾아오게 될까."라는 의미심장한 가사 덕분에 딜런은 2016년 "미국 음악의 전통에서 새로운 시적 표현을 창조했다."는 공로로 대중가수로는 최초로 노벨문학상을 받았다.

1966년 콜롬비아레코드Columbia Records는 '딜런의 최고 히트곡' LP 앨범 홍보를 위해 밀턴 글레이저에게 포스터 디자인을 의뢰했다. 글레이저는 개성이 넘치는 딜런과 그의 음악 세계를 표현하기에 적합한 모티프를 찾느라 고심하던 끝에 특유의 매부리코와 머리를 히피 스타일로 기른 딜런의 옆얼굴 실루엣에 주목했다. 실루엣의 주목성을 높이기 위해 얼굴을 대각선 구도로 배치하고 검은색으로 처리해 흰색 바탕과 대비되게 했다. 긴 머리카락은 당시 유행하던 '사이키델릭 아트'의 특징대로 곡선 문양과 화려한 색채로 처리하고, 여백을 살리기 위해 글씨는 'DYLAN'만 표기했다. 글레이저가 디자인한 밥 딜런의 앨범 포스터는 뉴욕의 쿠퍼휴잇국립디자인박물관에 영구 소장되었다.

2010년 2월 25일, 미국 대통령 관저인 백악관에서 열린 '국가 예술훈장National Medal of Arts' 수훈자 명단에는 그래픽 디자이너 밀턴 글레이저와 싱어송라이터 밥 딜런의 이름이 나란히 올랐다.

밥 딜런의 앨범 포스터, 밀턴 글레이저, 1966년 ©moma

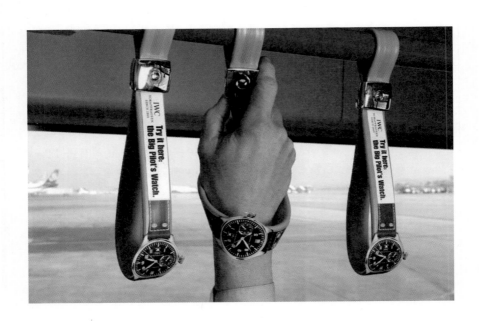

공항버스에서 빅 파일럿 시계 차보기

IWC, 매달린 손잡이 | IWC, Hanging Straps

스위스의 명품 시계 회사 IWC International Watch Co.의 <빅 파일럿Big Pilot> 시계는 1940년 출시된 이래 꾸준한 인기를 얻고 있어 '전설의 파일럿 시계'라고도 불린다.

2006년 IWC는 독일 최대의 광고대행사 융폰마트Jung von Matt와 협업해 색다른 광고로 마케팅 프로모션을 기획했다. 바로 독일 베를린국제공항의 셔틀버스 손잡이를 이용한 것이다. 공항에서 셔틀버스를 이용하는 승객들은 버스 안 손잡이를 잡으며 자연스레 빅 파일럿 시계를 차는 경험을 한다. 버스 손잡이가 정교하게 만들어진 빅 파일럿 시계 형태이기 때문이다. 손잡이에 적힌 광고 문안도 '빅 파일럿 시계를 여기서 차보세요Try it here: the Big Pilot's Watch.'로 단순 명료하다. 빅 파일럿 시계를 차보고 마음에 들면 면세점에서 구매하라는 상업적 의도가 엿보이는데도 승객들은 뜻밖의 경험을 선사하는 손잡이를 이용한 손목시계 광고에 호의적이다. 이처럼 한번 경험하면 오랫동안 잊지 않을 생생한 기억을 사람들 머릿속에 남겨주는 것이 바로 훌륭한 광고 디자인의 힘이다.

스위스 IWC의 빅 파일럿 시계 광고, 융폰마트, 2006년 ©iwc

IWC의 빅 파일럿 시계, 1940년 출시
조종사가 어떤 상황에서도 시간을 쉽게 볼 수 있게 문자판을 단순화하고 숫자를 굵은 산세리프체로 처리했다. 숫자 표기를 줄여 '12' 자리에 두 개의 점이 좌우대칭으로 올려진 삼각형, '3, 6, 9' 자리에 굵은 막대를 표시했다. 초, 분, 시침의 모양과 굵기를 다르게 하고, 야광으로 처리해 어두워도 잘 보인다. 태엽 감는 장치도 파일럿이 장갑을 끼고도 사용하기 편하게 큼직할 뿐만 아니라 홈이 촘촘히 파여 있다. 시계 지름이 55mm로 아주 큰데, 운항 중 조종실 내에서 발생하는 자기장의 변화가 시간에 영향을 주지 않도록 연철軟鐵로 만든 보호 장치가 내장되어 있다.

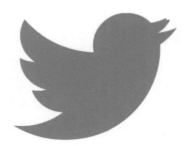

2012년

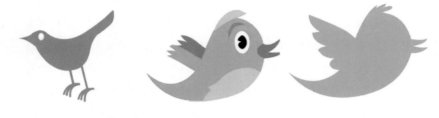

2006년 2009년 2010년

가볍게 날아오르는 정보 파랑새

트위터 로고 | **Twitter Logo**

2006년 미국의 잭 도시Jack Dorsey, 에번 윌리엄스Evan Williams, 비즈 스톤 Biz Stone이 공동 개발한 소셜 네트워크 서비스 '트위터Twitter'는 '새가 지저귀는 소리'라는 의미의 영어에서 유래되었다.

트위터의 로고는 창사 이래 6년 동안 네 차례나 바뀌었다. 창업 당시 디자인된 첫 로고는 가늘고 긴 다리를 가진 새의 형상으로 별다른 개성이 없었다. 2007년 다리를 없애고 배 부분에 포인트를 주고 두 날개를 달아 하늘을 나는 느낌을 주려 했으나 어딘지 둔해 보였다. 2009년에 다시 디자인된 로고에는 다리와 날개는 물론 까만 눈동자를 그려 넣었다. 그러나 만화 속 캐릭터 같다는 평을 들었다. 2010년 다시 다리와 눈동자를 없애고 두 날개 크기를 키운 뒤 파란색으로 실루엣 처리했지만, 여전히 머리가 크고 무거운 느낌이었다.

2012년 트위터의 크리에이티브 디렉터 더그 보먼Doug Bowman은 가벼운 정보 교류의 장인 소셜 네트워킹의 특성을 부각하기 위해 파랑새의 머리 크기를 줄이고 각도를 살짝 올려 나는 느낌이 들게 디자인했다. 로고의 작도법을 보면 머리, 몸통, 부리, 날개 등을 나타내는 외곽선이 무려 13개나 되는 크고 작은 원호들로 구성되어 있다. 디자인의 난제 해결에서 감각적인 표현보다 치밀한 계산이 더 효과적일 수 있다는 것을 시사한다.

트위터 로고 ©twitter

Before

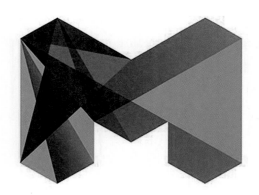

After

단순해 보여도 활용 가능성 높은 유연한 로고

멜버른 로고 | **Logo, City of Melbourne**

호주에서 두 번째로 큰 도시 멜버른은 '정원의 도시'라는 별명을 가진 만큼 표정이 많은 도시다. 그러나 1990년대 초반에 도입한 로고는 디자인이 복잡하고 산만한 데다 응용이 쉽지 않아서 다채로운 표정을 지닌 멜버른의 특성을 담아내기엔 적합하지 않다는 지적이 이어졌다. 2009년 멜버른시는 브랜드 전략과 정체성 체계를 개선하기 위해 미국의 브랜딩 디자인 회사 랜도Landor에 프로젝트를 의뢰했다.

랜도의 크리에이티브 디렉터 제이슨 리틀Jason Little은 멜버른의 첫 글자인 M을 주제로 개성이 강하고 사용하기에도 편한 로고를 디자인했다. '볼드 엠Bold M'이라는 이름대로 두꺼운 M 자의 내부 공간을 용도에 맞추어 제각기 다르게 활용할 수 있어 표정이 다양한 멜버른을 상징하는 데 안성맞춤이었다. 그러나 새 로고에 대한 멜버른 시민들의 반응은 그다지 호의적이지 않았다. 단지 색다른 M 자를 디자인하려고 시 예산을 24만 달러나 쓴 것은 과하지 않느냐는 지적도 있었다. 랜도는 M 로고가 단순해 보이지만 활용 가능성이 무궁무진하다는 것을 보여주었고, 곧 시민들도 새로운 로고의 진정한 가치와 잠재력을 이해하기 시작했다. M 로고는 멜버른이라는 도시를 상징하기에 제격인 '유연한 로고'로서 높은 평가를 받고 있다.

143

멜버른시 기존 로고, 1990년대 초 ©landorandfitch
긴 도시 이름 아래로 긴 나뭇잎을 조합해 멜버른의 첫 글자 'M'을
음영으로 배치했다. M 위의 노란색 동그라미는 태양을 가리킨다.

멜버른시 로고, 제이슨 리틀(랜도), 2009년
멜버른의 'M'만 사용해 간결하면서 무한대로 응용할 수 있게 디자인했다.
M을 어떤 패턴, 어떤 레이아웃, 어떤 색상으로 채우느냐에 따라
각양각색의 이미지가 만들어진다.

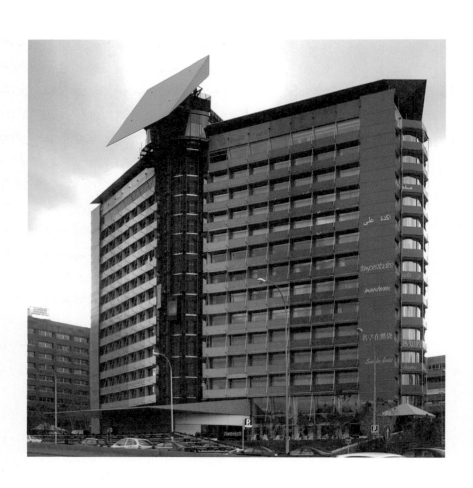

층마다 작품이 되는 호텔

푸에르타 아메리카 호텔 | Hotel Puerta America Madrid

지리적 조건이 평범한 지역에 짓는 호텔을 세계적 명소로 만들려면 어떻게 해야 할까? 2003년 스페인 최대의 호텔 체인을 운영하는 실켄그룹 Silken Group이 마드리드공항 근처에 호텔을 신축하면서 제기했던 문제다. 이미 스페인 전역에 26개의 호텔을 운영하는 실켄그룹으로서는 또 하나의 평범한 호텔을 짓는다는 것은 무의미했다.

전략적 방안을 모색하는 과정에서 채택된 아이디어는 독창적인 디자인으로 호텔을 차별화하는 것이었다. 이를 위해 호텔 하나를 짓는 데 무려 19명의 세계 유명 건축가와 디자이너들이 참여했다. 실켄그룹은 프로젝트에 참여한 전문가들이 독자적으로 디자인하게 했을 뿐만 아니라 예산을 제한하지 않았다. 그 결과 외관과 내부 디자인의 연관성이 전혀 없고 층마다 일관된 정체성이 없는 호텔이 만들어졌다. 2005년 완공된 호텔은 세계의 주목을 받기 시작했고, 2012년 6월 호텔 매니지먼트 튜토리얼에서 '세계 10대 5성급 호텔'로 선정되었다. 즉 정체성 없는 호텔이 아니라 호텔 설계를 맡은 장 누벨Jean Nouvel을 비롯해 자하 하디드, 노만 포스터, 데이비드 치퍼필드 등 다양한 건축가와 디자이너의 개성이 실린 작품집 같은 공간이 탄생한 것이다.

Floor -1	테레사 사페이Teresa Sapey	Floor 7	론 아라드Ron Arad
Floor 0	존 파우슨John Pawson	Floor 8	캐서린 핀들레이Kathryn Findlay
Floor 1	자하 하디드Zaha Hadid	Floor 9	리처드 글럭만Richard Gluckman
Floor 2	노먼 포스터Norman Foster	Floor 10	아라타 이소자키Arata Isozaki
Floor 3	데이비드 치퍼필드David Chipperfield	Floor 11	하비에르 마리스칼Javier Mariscal & 페르난도 살라스Fernando Salas
Floor 4	플라스마 스튜디오Plasma Studio		
Floor 5	빅토리노 & 루치노Victorio & Lucchino	Floor 12	장 누벨Jean Nouvel
Floor 6	마크 뉴슨Marc Newson		

푸에르타 아메리카 호텔 마드리드, 장 누벨, 2005년 ⓒⓘⓢⓞ

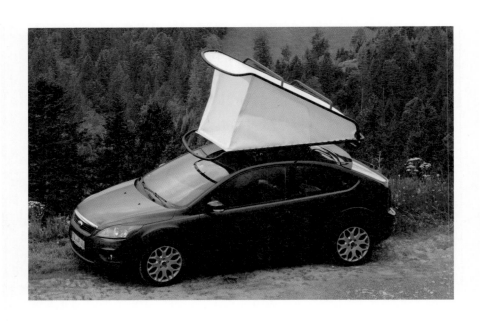

승용차 지붕이 아늑한 침실로

팝업 텐트 | **Pop-up Tent**

2018년 9월 스위스 로잔주립예술학교ÉCAL의 졸업 전시회에서 차 지붕에 설치하는 '팝업 텐트'가 주목받았다. 제품 디자인 전공생인 세바스찬 말루스카Sebastian Maluska의 작품이었다. 평소 스키나 서핑을 즐기며 밖에서 시간을 보내는 말루스키는 숙소 잡기가 어렵고 가격이 비싸서 부담스러웠다. 그래서 직접 유목민처럼 야영하는 '노마딕nomadic' 생활양식에 적합한 간이 텐트를 만들었다.

　　팝업 텐트의 재료는 범선에 사용하는 방수 천과 두 개의 경량 알루미늄 프레임으로 제작되었다. 또 텐트의 형태는 조개껍데기를 여닫는데서 아이디어를 얻었는데, 위아래로 여닫기 때문에 구조가 간결하고 조작이 간편하다. 이렇게 완성되기까지 말루스키는 기존 제품들에 대한 장단점을 분석하고 비좁은 범선에서 생활하는 선원들의 행태를 관찰했다. 그리고 실물과 똑같이 만든 모형을 차 지붕에 설치해 이틀 동안 산악 지대를 돌며 팝업 텐트의 효용성을 다각적으로 시험하고 문제점을 보완했다. 말루스키가 졸업 전시회에 출품한 팝업 텐트는 창의적인 디자인 문제 해결 능력을 보여주는 데 주안점을 둔 작품이다.

자동차용 팝업 텐트, 세바스찬 말루스카, 2018년 ©inhavitat
두 개의 경량 알루미늄 프레임과 선박용 방수 천으로 만든 천막을 밧줄로 엮어
고정하므로 가볍고 튼튼하다. 위쪽 프레임의 핀을 당기면 가스 스프링이
작동해 자동으로 텐트가 펼쳐진다. 양쪽 옆 출입구는 지퍼로 여닫고,
사다리는 텐트 바닥의 보관대 속에 들어 있어 앞이나 뒤로 꺼내서 쓸 수 있다.
텐트를 접으면 슬리핑백이나 가방 등을 보관하는 창고로 활용할 수 있다.

해변가 자갈에서 얻은 영감, 디자인 꽃 피우다

하나히라쿠 | HANAHIRAKU

반세기 넘는 세월 동안 사랑받아 온 미쓰코시백화점의 포장지 <하나히라쿠華ひらく>는 일본 근대를 대표하는 그래픽 디자이너 이노쿠마 겐이치로猪熊弦一郎의 작품이다. 1950년 일본 최초로 표준화된 포장지가 필요하다고 판단한 미쓰코시백화점의 경영진은 이노쿠마 겐이치로에게 디자인을 맡겼다. 독창적인 아이디어를 얻기 위해 고심하던 겐이치로는 해변을 산책하던 중, 파도에 다듬어진 자갈들을 보고 영감을 얻어 새로운 포장지 문양을 디자인했다.

흰색 바탕에 빨강과 자주의 중간색인 스키아파렐리 레드로 채색된 제각기 다른 문양들이 너무 산만한 게 아닌가 하는 우려도 있었지만, 흰색과 빨간색의 미묘한 조화 덕분에 놀라울 만큼 화사한 품격이 묻어났다. 애써 고급스럽게 보이려고 잔잔한 무늬를 규칙적으로 배열하던 다른 백화점들의 포장지와는 격이 달랐다. '하나히라쿠' 문양은 포장지에 그치지 않고 신문광고, 카스텔라 장식, 매달린 설치미술품 등 다양한 용도로 활용되었다.

2011년 미쓰코시그룹은 '일본 감각Japan Senses'이라는 이름으로 고유의 전통, 문화, 미학의 가치를 재발견해 고객들에게 선보이는 캠페인을 전개했다. 그 일환으로 하나히라쿠 문양을 민속공예품, 인형, 수건, 청주, 화장품 등 지역 특산품 디자인에 적용한 70여 종의 신제품 시리즈를 개발했다. 60여 년 넘게 사용해온 문양 디자인의 가치가 새로운 해석을 거듭해 가며 되살아나고 있다.

하나히라쿠, 이노쿠마 겐이치로, 1950년 ©mitsukoshi Ltd.

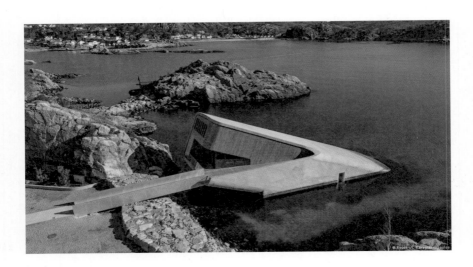

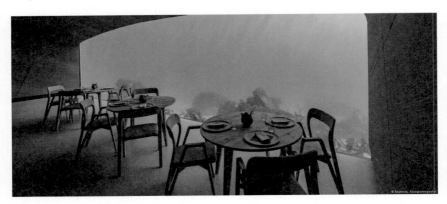

호황을 예약한 해저 식당

언더 | Under

바닷속을 감상하며 식사하면 기분이 어떨까? 사람들의 이 같은 로망을 실현해 줄 레스토랑이 문을 열었다. 2019년 봄 노르웨이 바닷가 마을 린데스네스Lindesnes에 개업한 <언더Under>라는 식당이다.

오슬로 오페라하우스를 설계한 노르웨이 건축 사무소 스뇌헤타Snøhetta가 자체적으로 지역 파트너들과 함께 건설한 해저 식당 <언더>는 인공적으로 꾸민 수족관과 사뭇 다르다. <언더>는 그 모양이 바닷가 방파제 같기도 한 3층 규모의 콘크리트 건조물의 절반이 바닷속에 잠겨있다. 그러나 무게 2,500t에 고정점이 18군데나 있어 북해의 거친 파도에도 전혀 흔들리지 않는다. 식당의 한쪽 벽면은 특수 제작한 두께 32cm의 투명 아크릴판으로 되어 있어 실내조명에 빛이 반사되거나 하지 않고 바닷속 풍경을 조망할 수 있다. 실내 인테리어는 수중 5m 바닷속이라는 불안감을 떨쳐내고 안락함을 느낄 수 있도록 목재로 마감되어 있으며, 외벽은 홍합, 삿갓조개 등 어패류와 해초들의 서식처가 되고 있다.

<언더>는 영어로 '아래'라는 뜻이지만, 노르웨이어로는 '궁금해하다'를 뜻한다. 호기심을 자극하는 바닷속 식당 이름으로 제격이다.

151

노르웨이 해저 식당 언더, 스뇌헤타, 2019년 ©dw

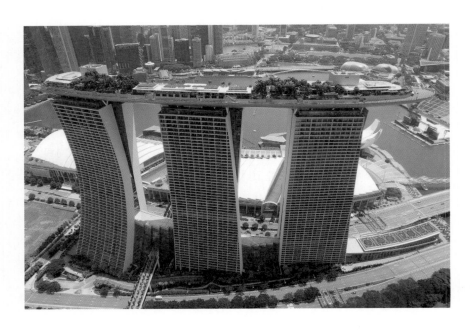

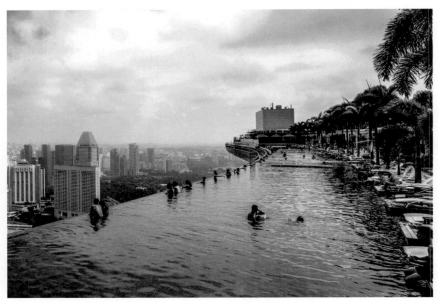

해발 200m 높이의 싱가포르 옥상 풀장

마리나 베이 샌즈 | Marina Bay Sands

싱가포르의 랜드마크인 <마리나 베이 샌즈>는 외관부터 독특하다. 마리나만에 인접한 공원에 우뚝 선 55층 건물 세 동이 긴 보트처럼 생긴 스카이 파크를 떠받치고 있는 형상이다.

이스라엘 출신 미국 건축가 모세 사프디Moshe Safdi가 디자인한 이 건물은 카드놀이를 할 때 한 벌의 패를 잘 섞기 위해 양손으로 카드의 끝을 잡고 살짝 꺾은 모습을 연상시킨다. 2,500여 개의 호텔 객실, 명품 쇼핑몰, 공연장, 카지노 등으로 구성된 이 리조트의 자랑거리는 길이 50m의 세계 최대 규모 옥상 풀장 '인피니티 풀Infinity Pool'이다. 세계 최대 규모라 해도 옥상 풀장은 색다를 게 없지만, 해발 200m 높이라면 이야기가 달라진다. 독특한 건축미와 서비스로 명성을 얻은 이 리조트는 1만 6,000개의 일자리를 창출하고, 해마다 관광객 4,000만 명을 유치해 싱가포르 미래 경제의 촉매제 역할을 하고 있다.

153

마리나 베이 샌즈, 모세 사프디, 2010년 ⓒmarinabaysands
쌍용건설이 시공을 맡았다. 건물을 옆에서 보면 수직 판과 휘어진 판이 23층부터 만난다.
이 휘어진 판의 최대 경사도는 52도로, 세계적인 14개 건설사가 시공에 도전했지만 모두 실패했다.
그러나 쌍용건설은 교량 제작용 특수 공법을 활용해 시공에 성공했으며, 공사 기간을
무려 절반으로 줄여 27개월 만에 완공했다.

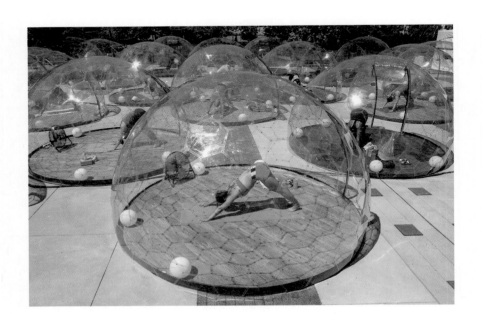

1인 운동실로 재활용된 소형 지오데식 돔

사회적 거리 두기 | Social Distancing

캐나다 LMNTS 아웃도어스튜디오LOS의 이벤트 매니저 스티브 게오르기브Steve Georgive는 코로나19의 확산을 막기 위해 실시한 사회적 거리 두기 속에서 어떻게 하면 사람들이 마음껏 활동할 수 있을지 고민했다. 게오르기브는 2019년 동료들과 함께 기획해 국제적으로 호응을 거둔 '전망 있는 저녁 식사Dinner with View'에 사용한 소형 지오데식 돔을 재활용하기로 했다. 오각형과 육각형의 투명 폴리카보네이트로 제작한 지오데식 돔은 설치와 이동이 용이했고, 높이 2.1m, 너비 3.6m, 면적 10㎡(약 3평)로 한 사람이 들어가 운동하기에 적합했다.

LOS는 2020년 6월 21일 '호텔X토론토Hotel X Toronto' 정원에 야외 헬스장을 개장했다. 50개의 개인용 돔으로 이루어져 있어 사람들은 사회적 거리 두기 제약에서 벗어나 요가든 피트니스든 마음껏 운동할 수 있었다. 휴일 없이 매일 오전 8시부터 오후 10시까지 5-6번의 강습을 차질 없이 진행하기 위해 인근 지역에 있는 요가 스튜디오 여섯 곳과 협력 네트워크를 구축했다. 애초에 40일 동안 운영할 계획이었는데, 온라인 티켓이 5일 만에 수천 장이 팔려 동이 날 정도로 시민들의 관심과 호응이 높았다. 일상의 제약으로 모두가 힘들었던 시기에 스포츠 서비스 제공자와 수혜자가 모두 '원-윈Win-Win'하는 서비스 디자인의 힘이다.

지오데식 돔 야외 헬스장, 2020년 ©nypost
신분증과 발열 확인을 거쳐 입장하는 돔의 내부는 손 소독제 비치는 물론
수업 전후로 철저히 소독하고, 돔마다 강습을 위한 디스플레이 패널과 스피커를 설치했다.
특히 내부의 온도를 피트니스 운동에 적합한 37.7도로 유지하는 쿨링 팬을 설치했다.

BROOKLYN CHILDREN'S MUSEUM

PARTIES COLORLAB PROGRAMS

박물관 로고에 불어온 디지털 바람

브루클린어린이박물관 로고 | **Brooklyn Children's Museum Logo**

1899년 개관한 세계 최초의 어린이 박물관인 브루클린어린이박물관 BCM은 관람객 중심의 다양한 체험형 전시를 통해 어린이들이 놀면서 기술, 문화, 자연과학을 학습한다. 이곳은 어린이들 못지않게 어른들이 더 배울 게 많은 곳으로도 유명하다.

1977년 브루클린어린이박물관의 로고 디자인은 그래픽 디자이너이자 삽화가인 시모어 퀴스트Seymour Chwast가 맡았다. 퀴스트는 프로펠러 부리와 꽃으로 만든 머리 장식이 있는 초록색 '로봇 치킨'을 디자인했다. 박물관 이름을 짊어진 마스코트처럼 보이는 로고는 "새야? 로봇이야?"라는 논란에도 불구하고 큰 인기를 얻어 1980년대부터 서식, 홍보물, 간판 등에 적용되며 박물관의 로고로 확고히 자리 잡았다.

2020년 BCM은 디지털 환경에 맞추기 위해 브랜드 아이덴티티 수립에 착수했다. 디자인 스튜디오 펜타그램Pentagram의 파트너 폴라 쉬어Paula Sherr가 이끄는 디자인팀은 시모어 퀴스트의 도움을 받아 '로봇 치킨'을 디지털 매체에서 다양한 용도로 활용할 수 있게 디자인했다. 2022년 2월 발표된 새로운 로고는 로봇 치킨을 기본으로 하되 사이니지와 환경 그래픽, 프로젝트, 소셜 미디어, 캠페인 등 콘텐츠 특성에 따른 다른 주제의 보조 로고들을 구성했다. 아날로그 시대의 전통을 유지하면서 디지털 시대의 다양성을 적극 활용하는 큰 변화를 시작한 것이다.

브루클린어린이박물관 로고, 2022년 ©pentagram

미술관에서 마시는 하우스 비어

스위치 하우스 | Switch House

폐기된 화력발전소를 그대로 살려 미술관으로 개조한 런던의 테이트모던미술관은 <스위치 하우스>라는 수제 캔 맥주를 자체 레스토랑과 기념품 매점에서 판매한다. 런던의 수제 맥주 회사 포퓨어양조장Fourpure Brewing과 독점·제휴해서 만드는 맥주의 이름은 7여 년의 공사 끝에 2016년 6월 테이트모던미술관이 증축 개관한 '데이트모던 스위치하우스Tate Modern Switch House'에서 따왔다. 맥주 품종은 페일 에일Pale Ale인데, 일반적인 라거 맥주보다 색이 짙고 맛은 더 쌉싸름하다.

　　맥주 캔의 디자인은 <스위치 하우스>의 로고를 디자인한 그래픽 디자이너 피터 새빌Peter Saville의 작품이다. 새빌은 은색 알루미늄 캔의 앞면에 미술관 건물의 도면을 오렌지, 노랑, 핑크, 초록, 파랑, 빨강의 기하학적 문양으로 그려 넣었다. 뒷면에는 테이트모던과 포퓨어의 로고와 갖가지 안내문을 표시했다. 런던의 흉물로 불리던 99m의 굴뚝이 있는 화력발전소의 모습을 그대로 살려 미술관 건물 자체만으로도 하나의 문화를 만드는 테이트모던미술관. 이곳에서 맛보는 독특한 풍미의 하우스 맥주는 어쩌면 더 특별할지 모른다.

159

테이트모던미술관의 수제 맥주 스위치 하우스 2016년 ©itsnicethat

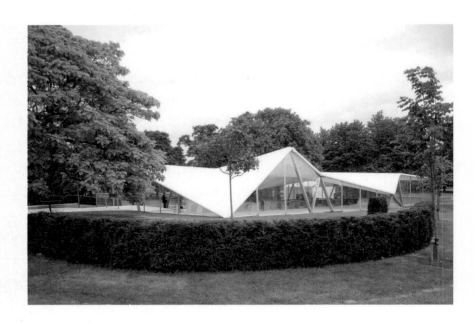

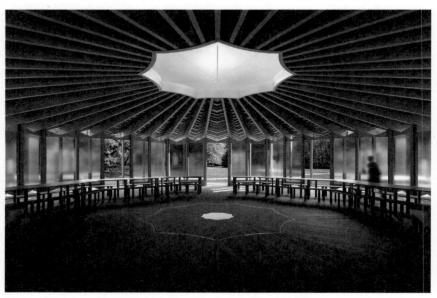

자하 하디드, 2000년 / 리나 고트메, 2023년 ⓒserpentinegalleries

한여름 런던의 명소가 되다

서펜타인갤러리 파빌리온 | Serpentine Gallery Parillion

해마다 여름이면 런던 하이드파크에 특별한 건축물이 등장한다. 2000년 서펜타인갤러리가 자선 모금 파티를 열기 위해 자하 하디드에게 의뢰해 세운 특설 파빌리온이 큰 호응을 받은 데서 유래되었다. 이 특별한 건축물의 선정 기준은 다음과 같다. 국제적 명성이 있는 건축가이되 건축가가 디자인한 건물이 아직 런던에 세워진 적이 없어야 한다. 그리고 사람들이 자유롭게 앉아 생각을 교감할 수 있는 구조물이어야 한다.

선정한 건축가의 건축물은 매년 6월 갤러리 옆 잔디밭에 세워져 팝업형 커피숍으로 운영되다가 가을이 깊어지는 10월이 되면 철거된다. 파빌리온 건축에는 자하 하디드를 시작으로 이토 도요, 렘 콜하스, 페터 줌토르, 프랭크 게리, 장 누벨 등 쟁쟁한 건축가들이 매년 그 실력을 한껏 발휘했다. 공공 건축의 새로운 지평선을 연 서펜타인갤러리 파빌리온을 가리켜 《가디언The Guardian》은 다음과 같이 말했다. "서펜타인 파빌리온은 한시적이지만 가장 실험적인 건축물을 선보이는 연례 행사다. 이 실험적인 건축물은 런더너들에게 또 하나의 집으로 인식되었다."

연도	건축가	연도	건축가
2023	리나 고트메 Lina Ghotmeh	2009	사나 SANAA
2022	티아스터 게이츠 Theaster Gates	2008	프랭크 게리 Frank Gehry
2021	수마야 밸리 Sumayya Vally	2007	올라퍼 엘리아슨 Olafur Eliasson
2019	준야 이시가미 Junya Ishigami		케틸 토르센 Kjetil Thorsen
2018	프리다 에스코베도 Frida Escobedo	2006	렘 콜하스 Rem Koolhaas
2017	프랑시스 케레 Francis Kéré		세실 발몽 Cecil Balmond
2016	비야케 잉겔스 그룹 Bjarke Ingels Group		알바루 시자 Álvaro Siza
2015	셀가스카노 selgascano		에두아르도 소투 드 모라 Eduardo Souto de Moura
2014	스밀리안 라딕 Smiljan Radić	2004	MVRDV (미완성)
2013	수 후지모토 Sou Fujimoto	2003	오스카르 니에메예르 Oscar Niemeyer
2012	헤어초크 & 드뫼롱 Herzog & de Meuron	2002	토요 이토 Toyo Ito,
	아이 웨이웨이 Ai Weiwei		세실 발몽 Cecil Balmond
2011	페테 줌토르 Peter Zumthor	2001	다니엘 리베스킨트 Daniel Libeskind
2010	장 누벨 Jean Nouvel	2000	자하 하디드 Zaha Hadid

"디자인은 생각을 시각화하는 것Design is thinking made visible"이라는 소울 바스Saul Bass의 주장처럼 생각은 디자인의 원동력이다. 디자이너의 생각에 따라 디자인의 수준과 품격은 확연히 달라진다. 창의적인 문제 해결 방법인 디자인 싱킹design thinking의 핵심은 제품, 서비스, 프로세스는 물론 전략을 개발할 때 디자이너처럼 생각하라는 것이다. 기존 방식대로 투자수익이나 생산성을 높이려는 데만 급급하지 말아야 한다. 사용자의 처지와 입장을 이해하고 문제를 해결하려면 사고방식을 바꿔야 한다. 발상의 전환이야말로 독창적인 디자인의 출발점이다.

맹목적 강요에서 이해와 포용으로

모병 포스터 | Recruitment Campaign Poster

1917년 4월 2일, 미국 대통령 우드로 윌슨이 제1차 세계대전 참전을 선포하자, 미국 육군은 용감한 젊은이들의 자원입대를 독려하기 위해 삽화가인 제임스 플래그James Flagg에게 모병 포스터 디자인을 의뢰했다.

플래그는 포스터에 별 달린 실린더 캡을 쓴 백발 노병이 검지로 정면을 가리키며 날카롭게 쏘아보는 모습을 그려 넣었다. 마치 "미국 육군이 너를 원한다. 가까운 모병소로 오라."고 말하는 것 같다. 엄격한 군대의 명령처럼 직설적으로 표현된 <엉클 샘 모병 포스터>는 '위기에 처한 국가를 지키기 위해 나서야 한다'며 청년들의 애국심을 고취했다.

이 포스터는 1914년에 제작된 영국의 <키치너 모병 포스터>를 모방한 것이다. 영국 육군 장관 호레이쇼 키치너의 근엄한 표정, 검지, '대영제국이 너를 원한다.'는 구호까지 엉클 샘과 판박이다. 간결한 명령조로 소구 효과가 높았던 키치너 포스터는 미국뿐 아니라 당시 적대국이었던 독일, 러시아 등 여러 나라에서 모방했다.

시대가 바뀌고 2019년 영국에서 모병 캠페인 포스터가 새롭게 등장했다. 모병제인 영국 육군이 원하는 신병은 8만 2,500명이었지만, 지원자는 7만 7,000명뿐이었다. 더욱이 디지털화된 최첨단 무기와 고성능 장비를 다룰 기술병과의 지원자는 턱없이 부족했다. 육군 수뇌부는 고심 끝에 런던에 있는 디자인 에이전시 카마라마Karmarama에 모병 포스터를 의뢰했다. 카마라마는 신세대들과의 긴밀한 접촉을 통해 그들의 행태를 풍자하는 은어를 완전히 새롭게 해석했다. 예를 들면 이렇다. 개인주의 성향이 강한 '나, 나, 나 밀레니얼Me Me Me Millennial'은 '자기 확신에 차 있고', 분위기를 잘 띄우는 '오락반장Class Clowns'은 '열정이 넘친다'. 컴퓨터 게임에만 몰두하는 '게임 중독자Vinge Gamers'는 '추진력이 강

미국 엉클 샘 모병 포스터, 제임스 플래그, 1917년

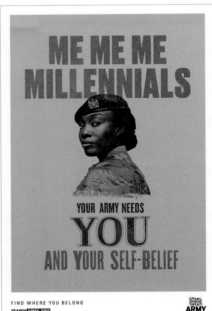

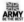

하며', 스마트폰에서 눈을 떼지 못하는 '폰 좀비Phone Zombies'는 '집중력이 뛰어나다'. 또 품성이 여려 발끈하기 쉬운 '눈송이Snow Flakes'는 '온정이 많고', 어디서나 셀카를 찍어대는 '셀피 중독자Selfie Addicts'는 '자신감이 가득하다'.

신세대들의 약점으로 여겨졌던 행태들이 정작 군대에서 유용한 자산이 될 수 있음을 간파한 것이다. 디자인팀은 각 은어를 연상시키는 현역군인들의 이미지와 디지털 시대의 군대에서 필요한 소양들을 한 세트로 묶은 포스터 시리즈를 디자인했다.

2019년 1월 초, 영국 육군이 청년들의 지원을 독려하고자 배포한 여섯 장의 모병 포스터 시리즈는 큰 반향을 불러일으켰다. 종전처럼 맹목적인 애국심에 호소하는 강요 대신, 지원자들을 포용하려는 진정성이 공감을 주었기 때문이다. 엄격한 상명하복이 지배하던 군대 문화에도 큰 변화가 일고 있음을 알 수 있다.

167

영국 키치너 모병 포스터, 1914년

영국 육군 모병 포스터, 2019년 ©commarts

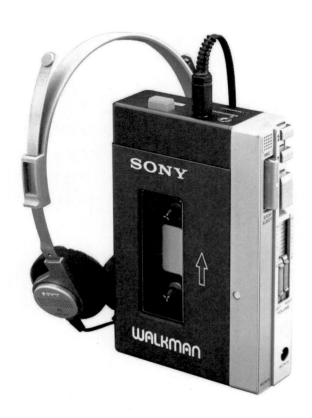

폐기될 뻔한 아이디어, 회사의 운명을 바꾸다

소니 워크맨 │ SONY Walkman

1970년대 말, 일본 가전 회사 소니의 연구소에서는 열띤 논쟁이 벌어지고 있었다. 새롭게 개발될 휴대용 오디오를 놓고 관련 부서 간의 의견이 엇갈렸다. 소니의 정체성인 '경소단박輕小短薄'에 맞춰 디자인된 휴대용 오디오 시안에는 스테레오 음향 재생 기능만 있을 뿐 녹음 기능이 없었다. 개발 엔지니어들은 세계 최고 수준의 녹음 기술을 사장하려고 한다며 크게 반발했고, 마케터들은 녹음도 할 수 없는 리코더를 어떻게 파느냐며 항의했다. 이에 디자이너들은 재생 기능만 뛰어나면 완벽한 조건에서 녹음된 테이프를 구입해 더 훌륭한 음악을 즐길 수 있다고 되받았다.

각 부서 간의 팽팽한 기 싸움으로 자칫 폐기될 뻔했던 오디오가 출시될 수 있었던 것은 소니의 창업자이자 CEO였던 모리타 아키오盛田昭夫 덕분이었다. 아키오 사장은 재생 전용 오디오를 갖고 다니며 좋은 음질의 스테레오 음악 즐길 수 있다면, 오히려 상품성이 크다고 판단하고 디자이너들의 손을 들어주었다. 나아가 당시 개발 중이던 고성능 헤드폰과 연계해 신상품을 발매했다. 그렇게 '걸어 다니며 음악을 즐긴다'는 의미를 지닌 <워크맨>이 탄생했다. <워크맨>의 초기 생산 물량은 3만 대로, 가격은 3만 3,000원이었다. 소니의 창립 33주년을 기념해 출시한 사은품 정도로 간주했기 때문이다. 그러나 <워크맨>은 출시 1년 만에 1,000만 대가 팔려 세계 공용어가 되었고, 이후 소니를 세계적 기업으로 성장시키는 원동력이 되었다. CEO의 창의적 판단이 어떻게 회사의 명운을 좌우하는지 보여주는 사례다.

169

최초의 소니 워크맨과 헤드폰, 구로키 야스오, 1979년 ©sony

전기차 디자인의 선입견을 깬 스포츠카

테슬라 로드스터 | **Tesla Roadster**

미국의 전기 자동차 메이커 테슬라의 <로드스터> 디자인은 정통 스포츠 세단에 가깝다. 보통 전기차의 디자인은 가솔린 차와는 다르게 보여야 한다는 선입견 때문인지 공상과학영화에 등장하는 소품처럼 형태가 특이하다. 그러나 <로드스터>는 그것들과 확연히 다르다. 2003년 테슬라는 전기차도 성능과 디자인 면에서 최고급 세단들과 경쟁해야 한다는 전략을 내세우고 고성능 전기 스포츠카 개발에 나섰다. 그리고 2006년 공동 창업자 일론 머스크Elon Musk는 샌프란시스코 모터쇼에 자신이 디자인한 <로드스터>를 선보였다.

'2 도어 스포츠 세단'인 <로드스터>는 앞으로 살짝 기운 완만한 'U 자형' 전면부와 꼬리를 치켜든 것처럼 높직한 트렁크 리드가 물 흐르듯 매끄럽게 이어져 속도감을 더해준다. 돌출된 헤드램프들 사이의 나지막한 후드와 공기흡입구 그릴이 앞 유리창으로 연결되어 공기의 매끄러운 흐름을 유도한다. 시원스럽게 뚫린 라디에이터 그릴, 뒤 범퍼 하단의 스포일러, 단조 알로이 휠과 최신 로고 등 <로드스터>의 디자인은 여느 최고급 스포츠카 못지않다. <로드스터>는 최대 출력 249마력으로 정지 상태에서 시속 100km에 도달하는 시간이 3,9초(고급형은 3.7초)로 '전기 자동차의 포르쉐'라는 별명이 붙었다. 기존 전기차의 고질적인 문제였던 배터리 충전 시간도 3.5시간으로 짧아졌다. 100% 친환경 전기차 <로드스터>는 2007년 '인덱스상'에 이어, 2008년 시사 주간지 《타임Time》에서 '올해의 발명품'으로 선정되었다.

171

테슬라 로드스터, 일론 머스크, 2006년 ©teslar

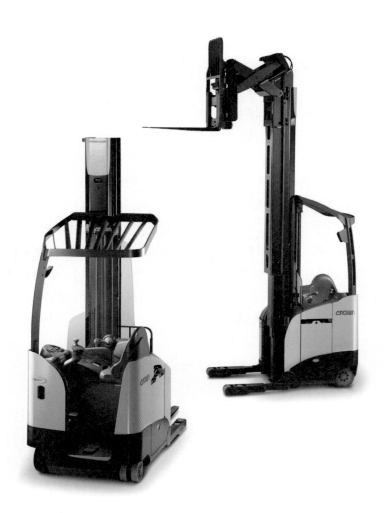

중장비에 분 맵시 있는 디자인 바람

크라운 RM 6000S 지게차 │ Crown RM 6000S Monolift

흙이나 돌처럼 무거운 물건을 파고 나르는 거친 작업 때문인지, 안전성을 위해 사람들 눈에 잘 띄어야 한다는 선입견 때문인지, 중장비 하면 으레 투박한 형태와 자극적인 색채를 떠올리기 쉽다. 그런데 미국 크라운Crown의 <RM 6000S 지게차>가 정교하고 세련된 디자인으로 2012년 국제 우수 디자인상IDEA 공모전에서 금상을 받았다. '모노리프트 MonoLift'라고 불리는 이 지게차는 무거운 짐을 나르는 포크리프트와 물건을 높이 들어 올리고 내리는 사다리차를 하나로 결합한 신형 중장비로, 주로 대형 물류창고나 쇼핑몰 등에서 쓴다.

　<RM 6000S 지게차>의 디자인은 다른 중장비들과 확연히 다르다. 차체 외관이 부드러운 곡선이고 연한 베이지색과 진회색 등의 무채색으로 되어 있어 우아하다. 안전을 고려해 상단과 하단부, 바퀴, 팔레트 거치대에만 노란색을 적용했다. 단순히 외관만 아름다운 게 아니다. 인체 공학적 디자인으로 시야 확보와 조작 편리성을 개선해서 운전자가 긴 시간 작업을 해도 피로를 덜 느낀다. 성능도 뛰어나서 500kg 정도의 짐을 최고 12.8m 높이까지 들어 올릴 수 있고, 1분에 약 47m가량 이동할 만큼 속도가 빠르다. 특히 물이나 눈, 먼지 등이 덮인 열악한 작업 환경에서도 미끄러지지 않는 조절 장치가 장착되어 기능적인 부분에서도 뛰어나다.

　중장비 전문 제조 회사인 크라운은 '맵시 있는 디자인sleek design'을 신조로 멋진 제품을 개발해 세계적인 디자인 상을 80여 개나 받았다. 선입견을 깨고 고도의 기능성과 심미성의 조화를 도모하는 크라운 디자인팀의 역량 덕분일 것이다.

173

크라운 RM 6000S 지게차, 2012년 ©liftpower

BROMPTON

브롬톤 = 접이식 자전거 등식 구현

브롬톤 접이식 자전거 로고 | Logo, BROMPTON Folding Bike

로고인가, 픽토그램인가? 세계적인 접이식 자전거 제조사인 브롬톤의 로고를 보면 갖게 되는 궁금증이다. 브롬톤 로고는 영국 브랜딩 컨설팅 회사 고크리에이티브Go Creative의 수석 디자이너이자 다양한 브랜드의 로고 개발을 주도한 노르웨이 출신의 디자인 전략가 토마스 몬센Thomas Monsen이 맡았다. 몬센은 자전거가 접히는 과정을 한눈에 보여주는 픽토그램과 브랜드 이름을 결합한 새로운 유형의 로고를 디자인했다. 경쟁사 제품들과 차별화하기 위해 브롬톤 자전거의 특징인 '브롬톤=접이식 자전거'라는 등식을 구현하는 데 주력한 것이다.

픽토그램 로고의 효과는 즉시 나타났다. 브롬톤의 제품 설명서, 광고 등에 로고를 적용하자마자 누구나 쉽게 브롬톤이 접이식 자전거라는 것을 알아봤다. 제품과 서비스의 특성과 강점을 고객들에게 잘 전달하려면 기존의 틀에서 벗어나 전략적으로 디자인해야 한다는 점을 시사하는 디자인이다.

브롬톤 픽토그램 로고, 토마스 몬센, 2013년 ©brompton

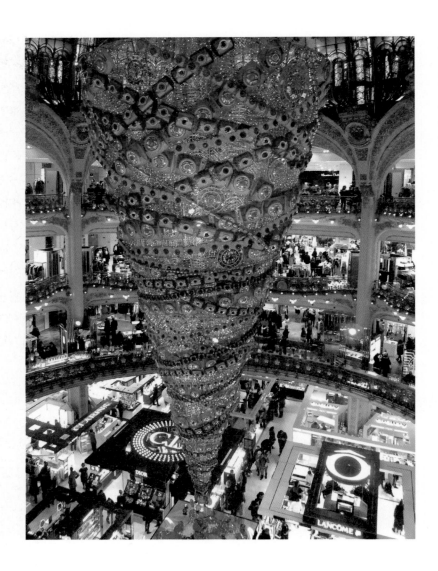

위아래가 바뀐 크리스마스트리

갤러리라파예트오스만의 크리스마스트리

Christmas tree, Galeries Lafayette HaussmannBike

매년 12월이면 프랑스 파리의 갤러리라파예트오스만에 이색적인 크리스마스트리가 등장한다. 1976년부터 이어져 온 전통이다. 2014년 갤러리라파예트오스만은 높이 25m의 초대형 크리스마스트리를 천창에 거꾸로 매달았다. 무게가 4t이나 되는 트리를 둥근 돔 형태의 유리 천창에 거꾸로 매단 것이다. 그래픽 아이덴티티 책임자인 프레데리크 루보는 "항상 똑같은 크리스마스트리에 식상해하는 사람들을 역발상으로 즐겁게 해주기 위해서다."고 설명했다.

크리스마스트리를 거꾸로 매다는 풍습은 서기 700년경 중부 유럽에서 시작되었다. 영국 태생으로 독일에서 선교 활동한 성 보니파시오 Saint Boniface의 영향으로 삼각형인 전나무를 성부, 성자, 성신 삼위일체의 상징으로 여겼으며, 그것을 거꾸로 매달아 십자가에 못 박힌 예수 그리스도의 형상으로 간주했다. 동유럽 여러 지역에서는 전나무를 거꾸로 매달아 놓고 음식, 과일 등으로 장식하는 풍습이 있었는데, 특히 슬라브족들이 그 전통을 잘 이어가고 있다. 크리스마스트리를 거꾸로 매다는 것은 단순한 역발상이 아니라 나름대로 이유 있는 전통의 산물이다.

갤러리라파예트오스만의 크리스마스트리, 2014년 ⊕①⊙

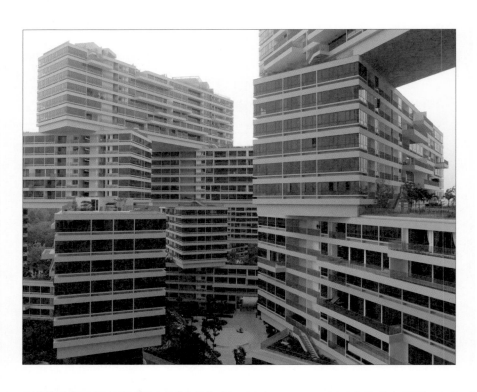

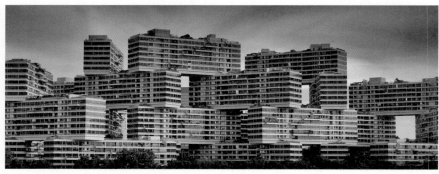

블록 쌓기에서 힌트 얻은 싱가포르 아파트

인터레이스 | The Interlace

싱가포르의 남쪽 구릉지에 세워진 아파트 단지 <인터레이스>는 '섞어 짜다'라는 의미의 'interlace'라는 이름처럼 6층 높이의 긴 건물 31개가 1,040개의 유닛으로 서로 엮여 있다. 그 모습이 높다란 아파트가 수직의 숲을 이룬 기존 단지와는 대비된다. 이 독특한 아파트 단지는 네덜란드에 있는 메트로폴리탄건축사무소OMA의 파트너인 올레 스히렌Ole Scheeren의 작품이다. 독일 출신 건축가 스히렌은 '주택 부족의 해결'과 '공용 공간의 창출'을 목표로 아이들이 즐기는 '젠가'라는 블록 쌓기 놀이에서 영감을 얻어 아파트 단지의 디자인 콘셉트를 창안했다.

　　<인터레이스>는 얼핏 보면 무질서하다는 느낌이 들지만, 수직으로 솟은 아파트 단지와는 달리 여유로운 생활공간을 즐길 수 있다. 1층에는 정원, 수영장 등 팔각형 공용 공간 여덟 곳과 건물 옥상에는 정원, 야외 헬스장, 바비큐 파티장 등을 배치해 주민들이 자연스레 교류하고 소통할 수 있다. 기존 아파트의 수직적인 고립을 수평적인 교류로 바꾸어 공동체의 가치를 되살린 덕분이다. 연면적 8ha(약 2만 4,200평)의 나지막한 언덕에 세워진 최고 높이 25층(88.7m)의 <인터레이스> 아파트 단지는 2015년 제8회 세계건축페스티벌에서 '올해의 세계 건물World Building of the Year'로 선정되었다.

179

인터레이스 아파트 단지, 올레 스히렌, 2013년 완공 ©①◎

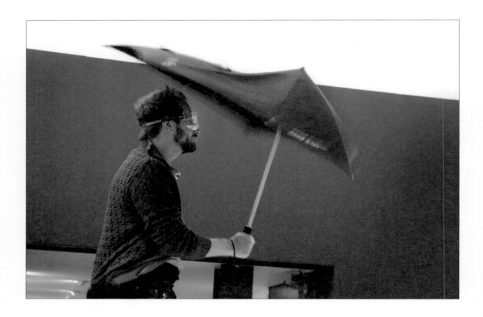

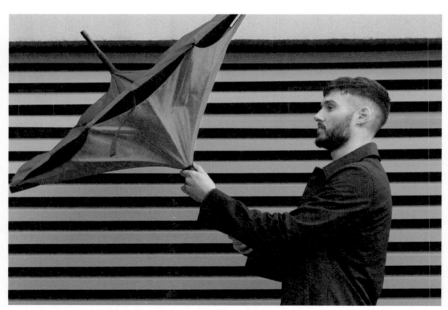

타원형 우산부터 거꾸로 접는 우산까지

역발상 우산들 | Reverse Umbrellas

❶ 센즈 우산 | SENZ Umbrella, 2006년

네덜란드의 센즈는 접었을 때는 다른 우산과 비슷하지만, 펼치면 양쪽 면의 반지름이 각기 다른 타원형인 우산을 내놓았다. 보통 우산처럼 여덟 개의 살로 지탱하지만, 유체역학 원리에 따라 두 개의 살은 길고, 두 개는 짧아 시속 100km의 강한 비바람에도 견딜 만큼 튼튼하다. 또 자외선 방지 효과 때문에 양산으로도 사용할 수 있다. 특히 우산살이 다른 사람의 눈을 찌르지 않게끔 '아이 세이버' 기능이 있다. 이 독창적인 우산은 델프트대학교 산업 디자인과 학생인 거윈 후겐둔Gerwin Hoogendoorn의 졸업 작품이었다. 거윈은 일주일에 세 번이나 우산이 뒤집힌 적이 있어 뒤집히지 않는 우산을 졸업 연구 주제로 선정했다. 일상 속 문제를 창조적으로 해결하려는 디자이너의 능력이 새로운 비즈니스의 씨앗이 되었다.

❷ 카즈브렐라 | KAZbrella, 2015년

영국의 디자이너이자 엔지니어인 제난 카짐Jenan Kazim은 10여 년의 관찰과 연구 끝에 이중二重 우산살 장치를 적용한 신개념 우산을 창안했다. 카즈브렐라는 젖은 바깥면이 안으로 접혀 들어가서 물이 밖으로 흘러내리지 않고 안쪽에 고인다. 우산을 안면과 바깥면을 방수 섬유로 마감해 강풍이 불어도 쉽게 뒤집히지 않고, 혹여 뒤집혀도 간단한 조작으로 복원된다. 한 TV 방송국이 '백만장자가 된 발명가'라는 프로에 그를 초대한 데 이어, BBC는 카즈브렐라를 유망한 발명품으로 소개했다. 2015년 5월 킥스타터(Kickstarter, 상품의 아이디어, 목표 모금액, 출시 계획 등을 알리는 크라우드 펀딩 서비스)에 카즈브렐라가 소개되자 목표액 2만 5,000파운드보다 10배나 더 모금되었다. 생활 속의 불편함을 역발상으로 해결한 카짐은 큰 부로 보상받은 셈이다.

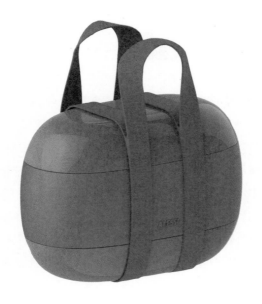

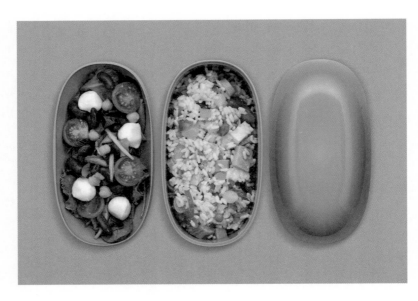

현대인들이 찾는 도시락 가방

알레시 푸드 포터 | Alessi Food à Porter

빠르고 간편한 생활을 추구하는 현대인의 특성상 도시락은 도태될 것으로 생각하기 쉽지만, 현실은 그렇지 않다. 이탈리아의 주방용품 업체 알레시는 직장인들이 점심때 도시락을 선호하는 풍조가 세계적으로 확산하는 데 주목했다.

2018년 알레시가 출시한 〈푸드 포터〉 도시락의 디자인은 밀라노에서 활동 중인 산업 디자이너 아다치 사쿠라安達さくら가 맡았다. 아다치는 전통적인 일본식 '벤토'를 현대적인 소재와 감성으로 발전시켜 모양이 예쁘고 휴대가 간편한 도시락을 생각해냈다. 열가소성 플라스틱으로 만든 뚜껑과 두 개의 용기가 한 세트를 이룬다. 용기는 내구성이 강하고 연결 부위가 정밀할 뿐 아니라 별도의 덮개가 있어 내용물이 서로 섞이지 않고 신선도가 오래 유지된다. 샌드위치, 과일, 음료수병처럼 부피가 큰 것은 뚜껑 밑 용기의 덮개를 씌우지 않으면 된다. 탄력이 강한 실리콘 밴드로 뚜껑과 용기들을 함께 묶어 쉽게 휴대할 수 있다. 현대인들이 찾는 도시락 가방 디자인의 뿌리가 일본의 전통문화라는 게 흥미롭다.

183

알레시의 푸드 포터, 아다치 사쿠라, 2018년 ©alessi

Before

RIMOWA

After

명품답게 우아해진 워드 마크

| 리모와 로고 | Rimowa Logo |

영화 <다이하드 4>에서 명성과 인기를 얻은 여행 가방이 있다. 사진작가나 영화감독들이 선호하는 고품질 트렁크로 정평이 나 있는 여행 가방 브랜드 리모와다. 리모와의 초창기 가방은 목재였다. 그러나 1937년 화재로 금속을 제외한 모든 것이 불에 타버리자 리모와는 세계 최초의 알루미늄 트렁크를 발명했다. 리모와의 혁신은 여기에 머물지 않고 1976년 급격한 날씨 변화나 충격에도 고가의 촬영 장비들을 보호하는 완전 방수 포토 케이스를 개발했고, 2000년 방탄용으로도 쓰일 정도로 견고하고 극한 온도 변화(영상 125도~영하 40도)에도 견디는 폴리카보네이트 트렁크를 개발했다. 그렇게 최첨단 기술과 소재를 활용해 여행 가방의 혁신을 이어가고 있다.

리모와는 2017년 세계 최대의 명품 패션 브랜드 기업인 루이비통 모엣 헤네시LVMH에 인수되면서 명품다운 브랜드 정체성이 필요했다. 리모와의 최고 브랜드 경영자로 영입된 애플 크리에이티브 디렉터 출신의 헥토르 뮤라스Hector Muelas는 리모와의 오랜 혁신의 전통은 물론 여행 가방 디자인과 어울리는 서체를 모색했다. 기존의 굵직하고 통통한 로고를 산세리프의 브랜든 그로테스크 서체로 바꾸고, 글자 사이의 간격을 조정하고 불안정했던 비례를 조정해 'RIMOWA'라는 글자의 독특한 개성을 만들었다. 또 굵은 타원형 테두리를 없애고, 파란색과 검은색 대신 흰색, 회색 등의 색조를 로고에 이용했다. 그렇게 세련되고 간결하면서도 견고한 '리모와다움'이 탄생했다.

185

리모와 로고, 헥토르 뮤라스, 2018년 ©limowa

Keep the Change™

KEEP THE CHANGE by IDEO

Design Challenge:
How to get consumers to open new accounts?

잔돈 저축해 장려금 받고 목돈 만들기

미국은행 '잔돈 모으세요' 서비스 | **"keep the Change" Service, BOA**

어떻게 하면 더 많은 고객이 예금계좌를 개설할까? 2004년 미국은행 BOA, Bank of America은 신규 고객을 늘리기 위해 샌프란시스코에 있는 디자인 회사 아이디오IDEO에 프로젝트를 의뢰했다. '디자인 싱킹'에 정통한 IDEO는 은행 직원들과 함께 자녀가 있는 베이비부머 주부들을 연구 대상으로 선정하고, 그들이 은행을 이용하는 행태를 집중적으로 조사했다. 또 애틀랜타, 볼티모어, 샌프란시스코 지역의 10여 가구를 방문해 설문조사했는데, 대다수 주부가 저축하고 싶지만 실행하기 어렵다고 응답했다.

IDEO는 조사 결과를 바탕으로 고객이 물건을 구매하고 대금을 지불할 때 잔돈을 저축할 수 있는 서비스를 제안했다. 물건값에서 센트 단위의 잔돈을 달러로 올려 지불하고, 추가로 지불한 차액을 고객의 예금계좌에 자동 입금하는 시스템이다. 예를 들어 4달러 25센트 물건을 사고 5달러를 내면 거스름돈 75센트가 고객의 예금계좌에 입금된다. 은행에서는 인센티브로 고객의 신규 계좌에 처음 3개월간은 100%(한도 250달러), 그 이후에는 5%의 장려금을 적립해 준다.

"티끌 모아 태산"이라는 속담처럼 센트 단위의 거스름돈을 저축하고 인센티브를 받아 목돈을 만들게 해주는 혜택 덕분에 2005년 9월 BOA가 '잔돈 모으세요' 서비스를 시작한 지 1년 만에 200만 명의 신규 고객이 계좌를 개설했다. 이후 1,200만 명 이상의 고객을 유치했으며, 계좌 유지율도 99%를 기록하고 있다. 이 같은 성공은 새로운 서비스 개발을 이끄는 디자인 싱킹의 잠재력이 널리 확산하는 계기가 되었다.

Keep the Change, IDEO, 2005년 ©ideo

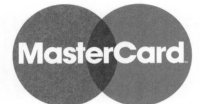

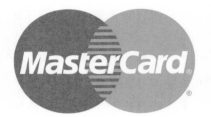

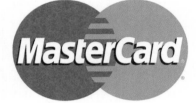

왜 로고에서 회사 이름을 뺐을까

마스터카드 로고 | **Master Card Logo**

2019년 1월 마스터카드가 새 로고를 공개했다. 창립 50주년을 맞아 2016년 로고를 바꾼 지 불과 3년 만의 일이다. 이 새 로고에는 기존 로고에 있던 'Master Card'라는 회사명이 빠졌다.

회사명을 뺀 가장 큰 이유는 '신용카드' 결제에 국한된 기존 서비스에서 벗어나 모바일, 소셜, 온라인 등 새로운 디지털 환경 변화에 부응하는 지불 사업 분야의 대표 브랜드로 거듭나려는 마스터카드의 의지를 표명한다. 그렇다면 회사 이름 없이도 인식할 수 있을까? 새 로고를 보자마자 80% 이상의 사람들이 마스터카드로 인지했다. 다시 말해 노랑과 빨강의 벤 다이어그램이 이미 마스터카드의 정체성으로 확고하게 자리 잡고 있음을 알 수 있다. 이는 곧 세상의 변화에 발맞춰 기업의 본질을 다시 정의하려는 마스터카드의 부단한 노력과 로고 디자인의 진화가 상생하고 있음을 나타낸다.

1968년 로고
노랑과 빨강의 벤 다이어그램 위에 흰 글씨로 'Master Charge'라고 표기했다.

1979년 로고
회사 이름을 'Master Card'로 변경했다.

1996년 로고
활발한 거래를 강조하기 위해 벤다이어그램의 교집합 속에서
노랑과 빨강 두 색을 교차했다.

2016년 로고
창립 50주년을 기념해 로고 디자인을 펜타그램에 의뢰했다.
회사 이름을 벤 다이어그램 아래쪽에 배치했다.

2019년 로고
펜타그램의 파트너 마이클 비에루트Michael Bierut가 디자인을 맡았다.
새 로고에는 기존 로고에 있던 회사 이름을 없앴다.

디자인은 이야기다

디자이너는 자신의 디자인에 개성을 불어넣기 위해 '이야기하기', 즉 스토리텔링을 활용한다. 스토리텔링은 메시지의 전달은 물론 즐거움과 흥분, 슬픔과 공포 등의 감정을 유발해 교감하게 해주기 때문이다. 디자이너가 공들여 만든 형태, 색채, 서체, 이미지, 인터페이스 등에 스며든 이야기를 고객이 알게 되면, 그때부터 디자이너와 고객 사이의 특별한 관계가 시작된다. 해학이나 풍자처럼 웃음과 재미를 선사하려면 공감할 만한 스토리라인이 필요하다. 스토리라인에 합당한 디자인 요소와 지침이 없는 섣부른 스토리텔링은 독이 될 수도 있다.

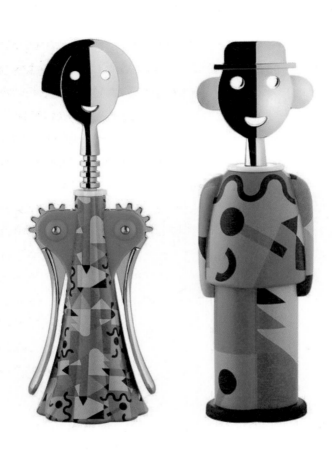

러브 스토리 담았더니 기념품이 베스트셀러로

안나 G와 알렉산드로 M | Anna G & Alessandro M

이탈리아의 주방 업체 알레시의 와인 오프너 <안나 G>와 <알렉산드로 M>에 담긴 사랑 이야기가 있다.

<안나 G>는 1994년 필립스가 기자회견 기념품으로 쓰기 위해 알레시에 의뢰한 제품이다. 당시 63세였던 이탈리아 디자인계의 대부 알레산드로 멘디니는 단발머리와 긴 목이 인상적인 소녀 모양의 오프너를 만들었다. 손잡이를 돌리면 스크루가 코르크 속으로 파고 들어가면서 두 팔이 올라가고, 올라간 팔을 양손으로 잡고 내리면 코르크가 쉽게 빠진다. '안나 G'라는 이름은 멘디니의 연인이었던 안나 질리Anna Gilli에서 따왔는데, 그녀가 기지개를 켜는 모습에서 영감을 얻은 작품이기도 하다.

원래 5,000개 한정판으로 제작되었던 <안나 G>는 대중의 큰 호응을 얻어 대량 생산되었다. 고객들의 "안나의 짝을 만들어 달라."는 요구가 커지자, 2003년 멘디니는 자신의 이름을 딴 와인 오프너 <알렉산드로 M>을 디자인했다. 구조와 사용법이 단순한 신사 모양의 <알렉산드로 M>은 루이비통이나 샤넬이 디자인한 옷을 즐겨 입고, 해마다 개성 있는 도시나 인물의 특성을 살린 한정판을 출시한다.

누구나 쉽게 사용할 수 있는 편리성과 사람의 마음을 당기는 유머러스한 디자인, 게다가 아름다운 러브스토리까지 담고 있는 <안나 G>와 <알렉산드로 M>은 스테디셀러로서 자리 잡고 있다.

안나 G, 1994년 / 알렉산드로 M, 2003년 ⓒalessi

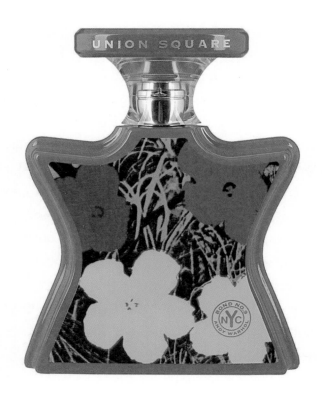

뉴욕의 향기를 디자인하다

본드 넘버 나인 | **Bond No. 9**

세상에는 약 40만 가지의 냄새가 있는데, 뉴욕 하면 떠오르는 향이 있다. 바로 〈본드 넘버 나인〉이다. 〈본드 넘버 나인〉은 프랑스 화장품 회사 랑콤에서 조향사로 실력을 쌓은 로리스 라메Laurice Rahmé가 2003년 뉴욕에 차린 향수 브랜드로, '본드가 9번지'라는 회사 주소에서 이름을 땄다. 〈본드 넘버 나인〉이 처음 출시한 16종의 향수는 맨해튼, 그린위치 빌리지, 코니아일랜드 등 뉴욕의 동네, 인근 해변과 명소에서 따와 '이웃 향수들neighborhood fragrances'이라고도 불린다. 향수마다 제각기 다른 이름과 향기를 갖고 있지만, 병은 별 모양의 투명한 오각형으로 통일했다.

2008년 라메는 앤디 워홀Andy Warhol이 생전에 가장 좋아하는 냄새가 뉴욕의 초봄 내음이라 했던 데 착안해 〈앤디 워홀 유니온 스퀘어〉향수를 개발했다. 워홀의 작품처럼 새봄의 상큼한 신록과 꽃향기가 물씬 풍기는 디자인과 향기는 향수계의 오스카상인 FiFi 어워드에서 '2009년 올해의 향수상'을 받았다. 이외에도 라메는 2011년부터 뉴욕주와 협력해 〈I ❤ NY〉 컬렉션을 개발했고, 2015년 UN의 '여성을 위한 평화상'을 받았다. 유서 깊은 명품 브랜드들이 겨루는 전 세계 향수 시장의 치열한 경쟁을 뛰어넘는 창의적인 발상과 개성 있는 디자인 역량이 거둔 성과다.

195

본드 넘버 나인 앤디워홀 유니온 스퀘어, 2008년 ©bondno9

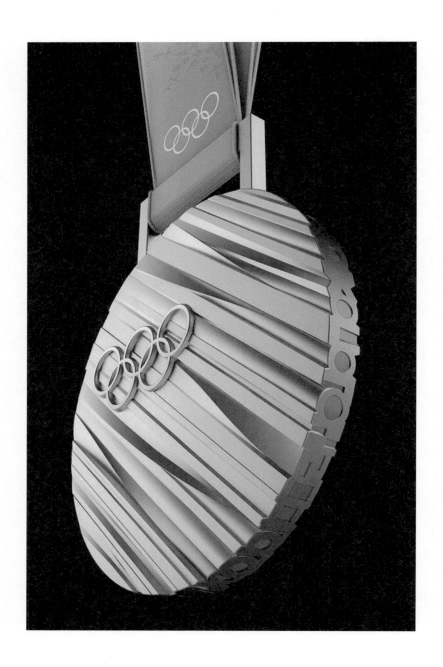

한글, 한복, 한옥의 특성을 살리다

평창동계올림픽 메달 | **2018 PyeongChang Winter Olympic Medal**

올림픽 메달은 운동선수가 땀 흘린 연마 끝에 거둔 성과를 인정한다는 징표다. 메달이 수여될 때 선수의 국가國歌가 연주되는 만큼 한 나라를 대표로 출전한 운동선수라면 누구나 받고 싶은 영예다. 그런 만큼 올림픽 메달 디자인에는 개최국이 추구하는 이상, 가치관, 문화, 전통이 배어 있기 마련이다.

2018 평창올림픽의 메달을 디자인한 SWNA 대표 이석우는 한민족 고유의 문화유산인 한글, 한복, 한옥의 특성을 활용했다. 메달의 디자인 콘셉트는 경기와 성적이라는 '꽃과 열매'보다 선수들의 노력과 인내라는 과정을 나타내는 '줄기'를 상징한다. 타원형 메달의 앞뒷면에 새겨진 독특한 무늬는 메달 테두리에 각인된 '평창동계올림픽이공일팔'의 자음으로, 이는 한글이라는 씨앗에서 자라난 줄기의 형상이다. 이석우는 가상의 줄기를 통해 결과보다 과정이 중요함을 암시하고자 했다. 메달의 전면에는 오륜기, 후면에는 평창동계올림픽 엠블럼과 수상 종목의 이름을 양각으로 표시했다.

목에 거는 리본은 한복을 짓는 갑사 기법으로 안(연한 빨강)과 밖(연한 청록)을 덧대고 한글 눈꽃 문양을 자수로 새겨 넣었다. 메달을 담는 케이스는 전통 한옥 기와지붕의 단아하고 아름다운 곡선을 현대적으로 재해석했다.

평창 동계올림픽 메달, 이석우, 2018년 ©pocog

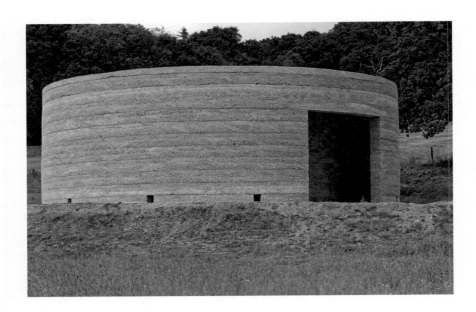

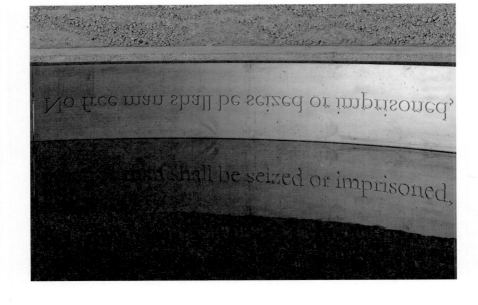

물 위에 새긴 인간의 기본권

물에 쓰다 | **Writ in Water**

2018년 6월 16일 런던 남부의 템스강변 러니미드 초원에 〈대헌장기념관〉이 문을 열었다. 대헌장은 1215년 6월 15일 실정 책임을 추궁당하던 존 왕이 귀족들의 강요로 절대 권력을 제한하는 63개 조항을 지키기로 서명한 문서다. '내셔널트러스트National Trust'는 대헌장 서명 800주년을 맞아 건축가 마크 웰링거Mark Wallinger와 런던의 스튜디오옥토피Studio Octopi에 독창적인 기념관 건립을 의뢰했다.

웰링거는 25세의 젊은 나이에 요절한 천재 시인 존 키츠John Keats 의 묘비명 "여기 물에 자기 이름을 새긴 사람이 누워 있노라."를 응용해 민주주의의 시발점이 된 대헌장의 가치를 재현했다. 이 묘비명은 인생의 덧없음을 나타내지만, 돌에 새긴 법法은 지워질 수 있어도 물에 쓴 이름은 영원하다는 상징이기도 하다.

흙다짐 공법으로 지은 소박한 원통형 건물은 안쪽이 낮은 이중 벽체로 둘러싸인 미로와 같은 구조다. 천장이 뚫린 중정에 있는 연못의 둘레를 대헌장 39조항을 돌아가며 거꾸로 새긴 스테인리스 판재로 마감했다. 천창의 빛을 받은 글자들은 잔잔한 연못물 위에 또렷이 반사되어 쉽게 읽힌다. "자유민은 동등한 신분을 가진 자에 의한 합법적 재판이나 국법에 의하지 않고서는 체포, 감금, 추방, 재산의 몰수 또는 어떠한 고통도 받지 않을 것이다."

인권을 존중하고 법으로 나라를 다스리겠다던 존 왕의 약속은 그의 아들인 헨리 3세에 의해 1225년 반포되어 민주주의의 초석이 되었다.

199

저마다 사연이 담긴 그들의 이야기

| 캐릭터 디자인 | Character Design |

❶ 카카오 프렌즈 라이온, 2016년

2012년 11월, 잡종견 프로도, 가발 쓴 고양이 네로, 암수동체 복숭아 어피치, 향수병 걸린 두더지 제이지 외에도 오리 튜브, 꼬마 악어 콘, 토끼 무지라는 카카오 프렌즈 캐릭터가 세상에 태어났다. 콤플렉스가 심해 서로 분란이 끊이지 않는 이들에겐 믿음직한 리더가 필요했는데, 2016년 1월 갈기 없는 수사자 라이언이 태어났다. 입이 없어 무슨 말을 하는지 모르지만, 왕위 계승권을 포기하고 자유를 찾아 둥둥섬에서 탈출한 라이언은 고향에서 보낸 경호원들에게 붙잡힐까 봐 늘 긴장 속에 살면서도 친구들을 자상하게 돌봐준다. 2017년 카카오 프렌즈가 모바일 기반 캐릭터 최초로 캐릭터 선호도 1위를 차지했고, 그중에서도 라이언은 가장 인기가 높았다. 라이언의 인기는 각자도생해야 하는 각박한 세태에서도 남을 먼저 배려하는 마음을 반영하는 듯하다.

❷ 유후와 친구들, 2007년

<유후와 친구들>의 콘셉트는 멸종위기종의 보호다. 멸종위기에 처한 갈라파고스 원숭이 '유후'가 그린 씨앗을 찾기 위해 지구 곳곳을 탐험하는데, 이는 멸종위기에 처한 3만 3,000여 종 야생동식물의 생존을 보장하기 위한 워싱턴 협약에 기반을 두고 있다. 사막여우 패미, 흰목꼬리감기원숭이 루디, 붉은다람쥐 츄우, 알락꼬리여우원숭이 레미 등 멸종위기 동물인 유후와 친구들의 디자인은 해외 시장의 특성에 따라 맞춤형으로 업데이트된다. 원래 하늘색이었던 유후와 별도로 분홍색 버전이 추가된 것은 그 색을 특히 선호하는 유럽 여성들의 취향을 반영한 것이다. 유후와 친구들은 장난감이라는 하나의 매체를 TV 애니메이션, 뮤지컬, 미니게임 등 여러 유형의 매체로 전개하는 '원 소스 멀티 유즈One-source multi-use'의 전형적인 사례다.

❸ 뽀로로, 2001년

'뽀통령'이라는 별명을 가진 꼬마 펭귄 뽀로로는 뽀롱뽀롱마을의 분위기 메이커다. 뽀로로는 펭귄 패티, 아기 공룡 크롱, 여우 에디, 백곰 포비, 비버 루피 등 개성 넘치는 다양한 친구와 함께 갖가지 에피소드를 만든다. 뽀로로의 생김새는 영락없는 비행기 조종사다. 파란색 옷, 노란색 헬멧, 주황색 방풍 고글 등 보색 조합인 데도 유치하지 않은 것은 흰색과 검은색이 적절히 가미된 세부 처리 덕분이다. 2001년 초 오콘OCON과 아이코닉스ICONIX가 공동 기획·제작한 애니메이션 <뽀롱뽀롱 뽀로로>는 2003년 11월부터 EBS TV에서 방영되고 있다. 뽀로로의 인기는 국내를 넘어 영국, 인도, 멕시코 등 140여 개국에서 출판, 완구, DVD 등 다양한 콘텐츠로 출시되어 글로벌 캐릭터로 자리매김하고 있다. '뽀로로'의 브랜드 가치는 8,000억 원, 경제 효과는 무려 5조 7,000억 원(2015년 자유경제원 조사 결과)에 이른다. 잘 만든 캐릭터가 이렇듯 경제에 활력을 불어넣는다.

❹ 헬로키티, 1975년

1974년 캐릭터 회사 산리오Sanrio는 일본에서 미국 캐릭터인 스누피SNOOPY가 유행하는 데 대응해 캐릭터 개발에 나섰다. 일본인이 좋아하는 고양이를 의인화하되, 조용히 들어주는 이미지를 살리기 위해 입을 없앴다. 남을 위한 배려는 입(빈말)이 아니라 실천이라는 것을 강조하려는 의도였다. 시미즈 유코清水侑子가 디자인한 헬로키티의 주인공 키티 화이트Kitty White는 입이 없으니, 표정도 없다. 하지만 작은 눈과 코, 양쪽 뺨의 세 가닥 수염, 쫑긋 세운 귀에 매단 리본 덕분에 친근하다. 키티에 이어 여동생 미미, 아버지 조지, 어머니 메리와 친구들이 만들어졌지만, 큰 인기를 얻지 못했다. 헬로키티의 추정 자산 가치는 20조 원이 넘는다. 헬로키티의 식지 않는 인기는 제 주장만 내세우는 시대 속에서 늘 묵묵히 경청하며 희로애락을 함께해줄 것 같은 이미지 덕분이다.

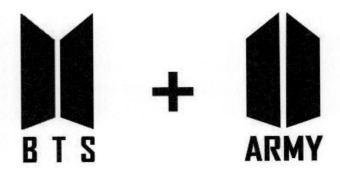

BTS + ARMY

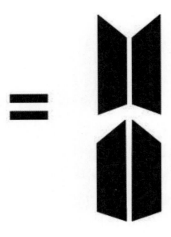

=

아이돌 그룹과 팬덤 로고가 한 세트로

BTS와 ARMY 로고 | **BTS & ARMY LOGO**

2013년 데뷔한 K팝 그룹 '방탄소년단BTS'의 활약이 눈부시다. 미국 빌보드, 영국 오피셜 차트, 일본 오리콘 등 세계적인 음악 차트 정상에 오르며 음반 판매량과 뮤직비디오 조회 수, SNS 지수 등에서 괄목할 만한 성과를 거두고 있다.

 그 같은 성공에는 공식 팬클럽인 아미ARMY의 역할을 간과할 수 없다. 아미라는 명칭은 영어로 '육군'이나 '군대'에서 유래했는데, 초창기에 방탄복을 즐겨 입던 BTS와 팬이 항상 함께한다는 것을 상징한다. 실제로 아미는 전 세계적인 조직력을 갖춘 구성원들의 열성적 지지 덕분에 BTS의 국제적인 인지 급상승에 기여하고 있다.

 BTS가 소속된 빅히트엔터테인먼트Big Hit Entertainment(2021년 하이브로 사명 변경)는 그런 변화에 선제적으로 대응하려면 새로운 정체성의 수립이 시급하다고 판단하고 브랜드 디자인 스튜디오 플러스엑스+×에 이름과 로고 디자인을 의뢰했다. 플러스엑스 신명섭 대표는 '10대의 억압과 편견을 막아주는 소년들'을 의미하는 'Bangtan Sonyeondan'이라는 명칭을 '현실에 안주하지 않고 끊임없이 꿈을 향해 성장하는 청춘'이라는 의미가 담긴 'Beyond the Scene'으로 바꾸었다.

 BTS의 로고는 문을 열고 앞으로 나아감을, 아미의 로고는 밖에서 반갑게 맞이함을 주제로 한 세트로 디자인되었다. 이 로고 세트는 아이돌 그룹과 열성 팬의 관계를 잘 나타내준다고 평가되어 2018년 iF 디자인 어워드를 수상했으며, 같은 해 12월 특허청에 상표 등록되었다.

BTS와 ARMY 로고, 플러스엑스, 2017년 ⓒbrandcrowd

be Berlin

공감으로 호응받는 도시 슬로건

| 비 베를린 | be Berlin |

2008년 베를린 시의회는 동·서독의 통일 20주년을 앞두고 슬로건을 공모했다. 300여 점의 공모작 중에 뽑힌 것은 'be Berlin'이었다. 이는 1963년 서베를린을 방문한 존 F. 케네디가 "나는 베를린 사람이다Ich bin ein Berliner."라고 연설한 데서 유래되었는데, '베를린 시민이라서 자랑스럽다.'라는 뜻을 담고 있다. 특히 분단되었던 시절의 베를린이 가졌던 어두운 이미지를 벗고 다국적 문화를 가진 '유럽의 뉴욕'으로 밝게 거듭나자는 의도가 담겨 있다.

베를린 로고의 관리는 베를린파트너Berlin Partner라는 정부투자 민간단체가 맡았다. 280여 개의 기업 회원을 가진 베를린파트너는 TV, 옥외 광고 등 갖가지 홍보 활동에 로고를 등장시켜 인지도를 높였다. 최근에는 해외 기업 유치를 위해 디지털 수도이자 스타트업의 천국인 '베를린으로 오라'라는 의미로서 부각하고 있다.

무엇보다 '비 베를린' 슬로건에 대한 사람들의 호응은 상상을 뛰어넘었다. 페이스북 팬이 160만 명을 넘었고, 인스타그램에 올린 사진이 8만 2,000장을 넘었다. 도시 슬로건도 공감할 수 있어야 호응을 받는다.

베를린 로고, 2008년
글자와 그림을 조합해 베를린의 전통과 자부심을 나타냈다.
'be'와 'Berlin'은 글자와 배경을 서로 반대되게 하고, 그 사이에 베를린의 상징물인 그리스 파르테논 신전을 본떠서 세운 브란덴부르크 문을 단순화했다.
글자와 배경색은 빨간색과 흰색만을 사용해 주목도가 높고 산만하지 않다.

어린 환자도 좋아하게 된 MRI

GE MRI 어드벤처 시리즈 | **GE MRI Adeventure Series**

1989년부터 GE(제너럴일렉트릭)에서 MRI(자기공명영상)를 개발해 온 수석 디자이너 더그 디츠Doug Dietz는 자신이 인명을 구하는 데 이바지한다고 믿고 늘 사명감과 자부심에 차 있었다. 그런데 스탠퍼드대학 D스쿨의 디자인 싱킹Design Thinking 과정을 이수하면서 MRI가 어린이 환자들의 기피 대상이라는 사실을 알고 큰 충격을 받았다. 그동안 성능 개선에만 매달렸을 뿐, 어린이 환자가 굉음 가득한 원통 속에 갇혀 느낄 심리적 공포에는 무관심했음을 깨달았다.

디츠는 문제 해결을 위해 사용자와의 공감을 중시하는 '디자인 싱킹'을 활용했다. 어린이병원 의료진은 물론 초등학교 교사, 어린이박물관 관계자 등과 함께 '모험'을 주제로 새로운 MRI를 구상했다. 차갑게 느껴지던 MRI 외관을 보물선이나 우주탐사선으로 바꾸고, 영상과 음향을 제공했다. 그러자 많은 어린이가 호기심을 보였고, 검사를 받는 동안 보물섬을 찾아가거나 해저를 탐험하는 상상을 즐겼다. 스토리를 통해 심리적 안정을 주는 친화적인 디자인을 도입함에 따라 어린이 환자들의 기피 대상이었던 MRI의 만족도는 90%에 이르렀다. 다양한 분야의 생각과 의견이 만나는 네트워킹과 사람 중심 디자인에는 창의적 혁신의 실마리가 있다.

GE MRI 어드벤처 시리즈, 더그 디츠, 2012년 ©gehealthcare

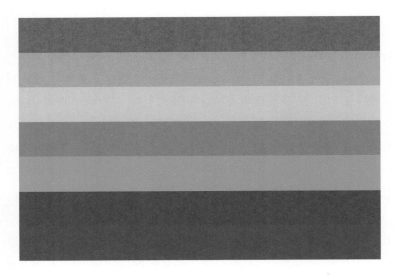

1979년

2008년

무지개를 넘어서의 영감

무지개 깃발	LGBT

LGBT라는 용어는 'Lesbian' 'Guy' 'Bisexual' 'Transgender'의 합성어로 '성소수자'를 뜻한다. LGBT 하면 '무지개 깃발'로 잘 알려져 있는데, 성소수자 운동의 상징이 된 LBGT 깃발은 1978년 6월 25일 샌프란시스코에서 열린 '게이 프리덤 데이 퍼레이드Gay Freedom Day Parade'에서 유래되었다. 깃발 디자인은 미국의 예술가이자 동성애 인권 운동가인 길버트 베이커Gilbert Baker가 맡았다. 길버트는 영화 <오즈의 마법사>의 주제곡인 <무지개를 넘어서Over the Rainbow>와 스톤월 항쟁에서 영감을 얻었다.

최초의 무지개 깃발은 분홍, 빨강, 주황, 노랑, 초록, 청록, 남색, 보라로 8색이었지만, 분홍은 원단 구매의 어려움, 청록과 남색은 식별성 때문에 파랑으로 합쳐져 2008년 빨강, 주황, 노랑, 초록, 파랑, 보라의 6색 깃발이 되었다. 6색의 무지개 깃발은 용도에 따라 다양한 버전으로 널리 사용되고 있다.

분홍	성적 취향
빨강	생명
주황	치유
노랑	햇빛
초록	자연
청록	마법/예술

LGBT 무지개 깃발, 길버트 베이커

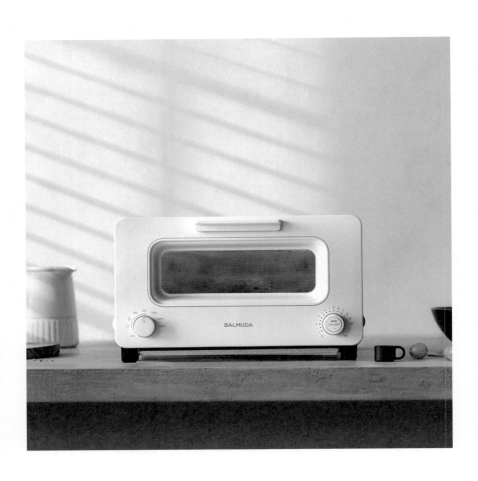

집념으로 재현한 추억의 토스트 맛

발뮤다 토스터 | Balmuda The Toaster

"바로 이 맛이야!" 봄비가 촉촉이 내리는 공원에서 바비큐 파티를 하던 중 숯불에 구운 토스트를 한입 베어문 테라오 겐Terao Gen은 절로 탄성을 질렀다. 1990년 초반 스페인 여행지에서 먹어본 뒤 늘 잊지 못했던, 겉은 바삭하고 속은 촉촉한 토스트 맛이었기 때문이다. 2003년 창업한 디자인 및 제조업 회사 발뮤다Balmuda의 대표였던 테라오는 곧바로 토스터 개발에 집중했다. 그러나 바삭하고 촉촉한 토스트 맛을 재현해 내기란 여간 어려운 일이 아니었다.

수많은 시행착오 거듭하던 중 테라오는 토스트를 먹던 날 비가 내리고 있었다는 기억을 떠올렸다. 곧장 빵을 구울 때 적정한 습기를 유지하는 방법을 강구했다. 도쿄의 한 유명 베이커리의 협조로 스팀 제어 전기 가마에서 빵을 구워가며 수분을 적절히 공급하는 실험을 이어갔다. 디자인팀에서 토스터의 프로토타입(작동하는 모형)을 만들고, 기술팀에서는 내부 온도를 제어하는 소프트웨어를 개발했다. 그리고 마침내 원하던 토스트 맛을 완벽하게 재현한 토스터를 완성했다. 추억 속의 맛을 되살려내려는 겐의 노력 덕분에 누구나 바삭 촉촉한 토스트의 맛을 즐길 수 있게 되었다.

발뮤다 토스터, 테라오 겐, 2014년 ©balmuda
사용법이 직관적이다. 전면의 손잡이를 당기면 문이 열리고 작은 물통이 드러난다.
1초마다 내부 온도를 최적의 상태로 제어하는 알고리즘으로 데워진 수증기는
빵의 표면에 얇은 수막을 형성해 겉은 타지 않고 속은 촉촉하게 해준다.
전용 컵(5cc)으로 물을 붓고 음식에 따라 일곱 가지 모드 중 하나를 선택하면
자동으로 조리된다. 식빵, 토핑 빵, 바게트, 크루아상 전용 모드 외에 그라탱,
떡, 쿠키 등의 조리를 위해 세 가지(160-200-250℃) 온도로 고정된 클래식 모드가 있다.

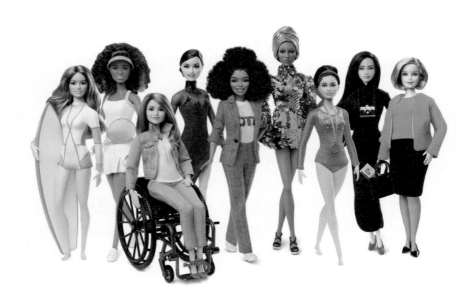

환갑 맞은 바비 인형의 전략적 변신

바비 인형 | **Barbie Dolls**

바비 인형은 1959년 3월 <뉴욕 완구박람회Toy Fair New York>에서 첫선을 보였다. 미국 장난감 회사 마텔Mattel의 공동 창업자 루스 핸들러Ruth Handler와 엘리엇 핸들러Elliott Handler 부부가 디자인했다. 바비 인형을 아름다운 체형의 표준으로 간주해 거식증이나 성형수술에 중독되는 소녀들로 인해 '바비 증후군'이란 용어가 생겨나고 외모지상주의를 부추긴다는 비난에도 바비 인형은 한 해 5,800만 개가 팔린다. 그것은 마텔이 사회적 가치관의 변화에 부응해 전략적으로 '변신'을 거듭하기 때문이다.

바비 인형은 금발의 늘씬한 백인만을 모델로 삼던 데서 벗어나 다양한 인종과 국적, 체형은 물론 휠체어를 타거나 의족을 한 인형 등으로 다변화했다. 특히 1960년대부터 '너는 뭐든지 될 수 있어.'라는 슬로건 아래 간호사, 승무원, 의사, 소방관, 파일럿 등 여성 롤모델 바비를 200여 종이나 선보였다. 2019년부터는 브라질인 서퍼, 일본인 테니스 선수, 영국인 슈퍼모델 등 18개국의 여성 전문가 20명을 본뜬 바비들을 출시했다.

마텔은 바비가 직업에 걸맞은 개성과 매력을 지닐 수 있도록 다이엔 본 퍼스텐버그Diane von Furstenberg, 베라 왕Vera Wang 등 저명 패션디자이너들과 긴밀히 협력한다. IT 보급에 따른 인형의 판매 부진을 만회하려는 상술이라는 지적도 있지만, 소녀들의 꿈을 키워준다는 목소리가 높다. 마텔은 2019년 바비의 환갑을 맞아 소녀들의 자존감을 높여주는 활동들을 지원하기 위해 인형 1개가 팔릴 때마다 1달러를 기부하는 '드림갭Dream Gap' 프로젝트를 시작했고, 미국 패션디자이너협회는 바비 인형에게 영예의 공로상을 수여했다.

마텔의 바비 인형, 루스 핸들러 & 엘리엇 핸들러, 2019년 ©mattel

디자인은 시대의 역사적 사건, 경향, 운동 등에 영향을 받는다. 디자이너의 창작에는 시대의 역사적 맥락이 마치도 DNA처럼 작용하기 마련이기 때문이다. 특히 디자인은 조형적인 특성 때문에 한 시대를 풍미하던 미술 사조와 깊은 연관이 있다. 신고전주의, 미술공예 운동, 아르누보, 아르데코, 모더니즘, 국제주의, 팝과 옵티컬, 포스터 모던, 미니멀리즘 등은 모두 한때 유행하던 미술 사조로서 디자인의 발전 과정에 큰 영향을 미쳤다. 한편 지역의 토속적인 특성을 간직한 버내큘러 디자인, 과거에 한때 유행했던 양식의 특성을 되살린 레트로 디자인retro design도 역사의 산물이다.

도시 문장 속에 살아남은 멸종 호랑이

이르쿠츠크 문장 | Irkutsk Crest

'시베리아의 파리'로 불리는 이르쿠츠크의 도시 문장 속 호랑이는 검은 색이다. 시베리아 호랑이 하면 연한 갈색 바탕에 선명하고 짙은 줄무늬 호랑이를 연상하기 마련인데 검은색 호랑이라니, 다소 의아하다. 옛날 바이칼 호수 주변에는 '바부르Babr'가 서식했는데, 주민들은 이 호랑이가 시베리아를 풍요롭고 영광스럽게 만드는 행운의 마법을 가지고 있다고 여겼다. 바부르는 튀르크어로 '아무르 호랑이'를 뜻한다.

바부르가 이르쿠츠크시의 문장이 된 것은 400여 년 전의 일이다. 17세기 초부터 제정 러시아는 동부 시베리아 정벌을 위해 카자크 기병 대를 앞장세웠다. 바이칼 호수 인근에 형성된 그들의 정착촌이 크게 번창하자, 1690년 표트르 대제는 바부르가 그려진 공식 문장을 하사했다. 원래 방패 형태의 문장에 그려진 바부르는 담비를 물고 푸른 초원을 질주하는 모습으로 보통 호랑이와 다르지 않았다. 바부르가 담비를 물고 가는 데는 털과 가죽이 비싼 담비를 사냥꾼들로부터 보호하기 위해 먹이가 많고 안전한 곳으로 옮겨준다는 의미가 담겨 있다. 바부르의 마력과 담비의 가치를 융합해 도시의 밝은 미래를 기원한 것이다.

그런데 세월이 흘러가면서 문장 속 바부르는 검은색으로 바뀌고 발과 꼬리 모양이 달라져 본래의 모습과는 다른 상상의 동물이 되었다. 흰색 바탕에 두 발을 들고 있는 검은색 바부르는 빨간색 담비와 초록색 바탕과 대비되어 생동감을 주며 아름다운 도시 이르쿠츠크의 문장 속에 남아 있다.

러시아 이르쿠츠크 문장, 디자이너 및 연대 미상 ©①◎

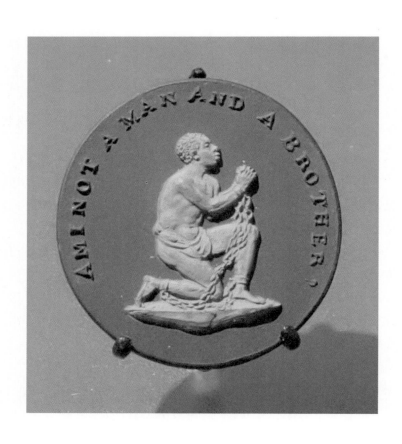

노예해방 운동을 북돋운 메달

웨지우드 노예해방 메달 | The Wedgwood Anti-Slaverly Medallion

"나는 사람도 형제도 아닙니까Am I not a man and a brother?" 쇠사슬에 손발이 묶인 흑인 노예가 무릎을 꾼 채 하늘을 향해 기도하는 모습이 애처롭다. 이것은 영국 도자기 회사 웨지우드의 창업자인 조사이어 웨지우드Josiah Wedgwood가 1787년 흑인 노예들의 참담한 실상을 알리기 위해 제작한 메달에 새겨진 문구와 부조浮彫다. 청교도적 성향을 띤 '범대서양 노예무역 폐지 운동'에 앞장선 웨지우드는 당대 최고의 조각가 헨리 웨버와 윌리엄 해크우드에게 의뢰한 메달을 사회 지도층에 무상으로 배포했다. 점차 노예제도를 반대하는 여론이 높아져 메달이 대중적인 아이콘이 되자, 웨지우드는 장신구, 차茶 상자, 담뱃갑, 접시 등 다양한 수출용 제품에 응용해 노예무역 폐지 캠페인의 효과를 높였다. 아울러 미국에서 노예해방 운동을 이끌던 벤저민 프랭클린을 격려하기 위해 장신구를 가득 채운 상자를 보내는 등 국제적인 협조 체제를 다졌다.

세계를 일주하고 1859년 『종의 기원』을 저술한 찰스 다윈Charles Darwin의 외할아버지이기도 한 웨지우드의 고귀한 정신과 열정은 외손자에게도 그대로 이어졌다. 다윈은 남미 대륙을 여행하던 중 여전히 흑인을 학대하는 것을 보고 노예제도를 강력하게 반대했다. 노예해방을 위한 청원, 팸플릿 배포, 장신구 보급은 웨지우드 사망 후에도 이어졌고, 마침내 1807년 영국의회는 노예무역을 불법화하고 1833년 노예제도를 폐지했다. 미국에서도 1865년 헌법을 수정해 노예제도를 폐지했다.

221

노예해방 메달, 조샤이어 웨지우드, 1787년

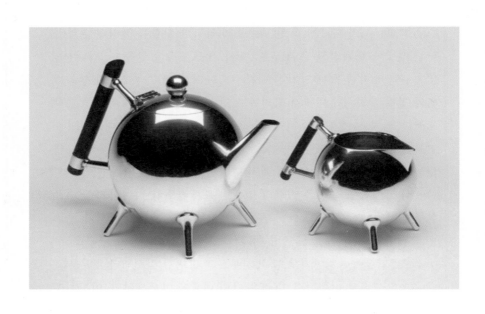

목적에 맞춘 과학적 디자인 원리

주전자와 크리머 세트 | Christopher Dresser Teapot and Creamer Set

2004년 빅토리아앨버트박물관에서 개최된 특별 전시회 <크리스토퍼 드레서: 디자인 혁명>에 소개된 제품들은 하나 같이 우아하고 세련돼서 도저히 19세기 작품이라고 믿어지지 않을 정도로 관람객들을 놀라게 했다. 크리스토퍼 드레서의 작품 중에서도 유독 눈길을 끄는 작품이 있다. 1880년 영국 제임스딕슨&손스James Deakin&Sons LTD를 위해 디자인한 주전자와 크리머 세트다. 이 작품들은 '목적에 부합하도록 디자인'한다는 과학적 디자인 원리가 잘 반영되어 있다. 장식적 요소를 배제하면서도 몸체와 손잡이가 이루어야 할 각도와 위치를 정확하게 지켜 형태를 아름답게 살렸다. 구 형태의 몸체와 네 개의 날씬한 다리받침을 반사율 높은 은도금으로, 손잡이를 흑단으로 마무리해서 은색과 흑색의 대비가 도드라진다. 이 주전자와 크리머 세트는 고급스러울 뿐 아니라 사용하기에도 편해서 출시된 당시 4,000세트 넘게 판매되었다.

223

　'산업 디자인의 시조' '최초의 산업 디자이너'라고 불리는 크리스토퍼 드레서는 1850년대 말부터 많은 영국 기업을 위해 전문적인 디자인 개발 서비스를 제공했다. 특히 그가 디자인한 제품에는 부가적인 장식이 전혀 없어 제조 공정이 단순하고 원가도 크게 절감되어 영국 산업 발전에 크게 기여했다.

주전자와 크리머 세트, 크리스토퍼 드레서, 1880년 ⓒkitchenandresidentialdesign

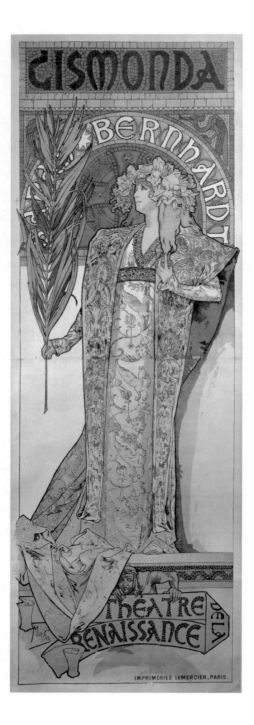

아르누보 거장 알폰스 무하의 출세작

지스몽다 포스터 | **Poster for 'Gismonda'**

19세기 말부터 파리를 중심으로 유행하던 아르누보art nouveau는 보수적이고 형식에 찌든 아카데미즘을 벗어나 '새로운 미술'을 추구한 운동이다. 그런데 유럽 변방의 체코 출신인 알폰스 무하Alphonse Mucha가 어떻게 아르누보의 거장이 되었을까?

1860년 체코에서 태어난 알폰스 무하는 장식미술과 초상화 프리랜서로 일하다 카를 쿠헨 백작의 후원으로 뮌헨미술아카데미, 그리고 파리의 줄리앙아카데미, 콜라로시아카데미에서 미술을 배웠다. 아르누보가 극적인 전환을 맞게 된 것은 1894년 12월 연극 <지스몽다> 포스터 디자인을 맡게 되면서부터다.

높이 2m가 넘는 연극 <지스몽다> 포스터에는 난초 머리 장식을 하고 한 손에는 종려나무 가지를 들고 서 있는 이국적인 비잔틴 귀부인의 모습이 담겨 있다. 이 포스터의 중요한 특징 중 하나는 화려한 무지개 모양의 아치다. 이는 귀부인의 얼굴에 관심을 집중시키기 위한 요소로 인물의 후광 같은 역할을 한다. 주연 배우 사라 베르나르Sarah Bernhardt는 포스터 속 자기 모습에 반해 6년 동안 자신이 출연하는 모든 공연의 포스터 등을 무하가 전담하게 했다. 그렇게 무명의 작가는 일명 '무하 양식'으로 불리는 파리 최고의 상업 화가가 되었다.

1910년 체코로 돌아온 무하는 조국을 위해 우표와 화폐를 디자인했고, 1928년 조국의 정체성과 체코슬로바키아의 독립을 기원하기 위해 20여 점의 <슬라브 서사시>를 그렸다. 1939년 독일 나치군 게슈타포에 체포되어 심한 고문 끝에 폐렴으로 아르누보의 거장 알폰스 무하는 세상을 떠났다.

연극 <지스몽다> 포스터, 알폰스 무하, 1894년

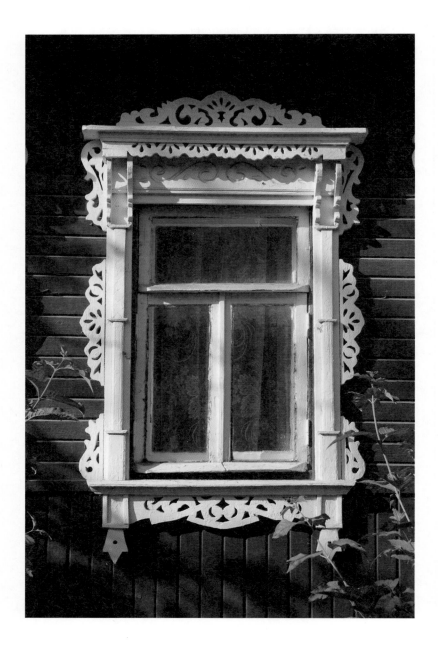

러시아의 화려한 전통 나무 창틀

날리치니키 | Nalichniki

'날리치니키'는 손으로 직접 조각해서 만드는 러시아 전통 창틀을 가리킨다. 각양각색으로 치장한 날리치니키는 기온 연교차가 60도를 넘나드는 기후 조건과 전통 신앙이 깃든 러시아 주거 문화의 흔적이다. 러시아의 전통 주택 '이즈바Izba'는 9세기부터 시작해 러시아의 대표 건축양식으로 자리 잡았다. 러시아 전역에서 자생하는 소나무 등 침엽수 목재를 쉽게 구할 수 있는 데다 원목을 꿰맞춰 쌓아 올리는 공법이 단순했기 때문이다. 특히 보온이 잘되어 여름에는 시원하고 겨울에는 따뜻했다.

정교한 나무 장식으로 창틀을 치장한 것은 창문으로 혼령이 드나든다는 민속 신앙에서 유래되었는데, 사람 얼굴과 올빼미 몸통을 가진 상상의 동물인 러시아판 '인면조' 문양 등을 창문틀에 장식하면 악령의 침입을 막아준다는 것이다. 한편 러시아 정교에서는 제사 대신 가정에서 드리는 추도식에 모시는 혼령이 집을 찾아오기 위해서는 창틀에 친숙한 문양이 있어야 한다고 믿었다.

19세기 말에 들어서 나무 창틀은 유럽 전역에서 유행하던 아르누보의 영향으로 주술적인 의미보다는 예술적 유행으로 전성기를 맞았다. 그러나 20세기에 이르러 아파트의 급속한 보급으로 점차 이즈바 건축이 줄면서 전통 나무 창틀도 사라지고 있다. 사진작가 이반 하피조프 Ivan Hafizov는 전통 나무 창틀 디자인을 보존하기 위해 러시아 전역을 돌며 사진으로 기록하고 있다. 그의 활동은 여러 사진작가와의 협업을 통해 '창틀 사진 가상박물관' 건립을 위한 기금 마련 캠페인으로 이어지고 있다.

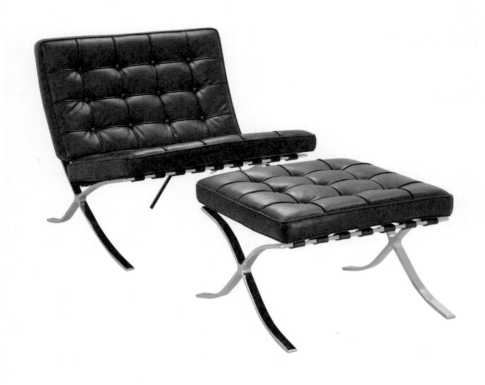

90여 년 전의 의자, 가장 많은 짝퉁 낳다

바르셀로나 의자 | **Barcelona Chair**

20세기에 디자인된 수많은 의자 중에서 가장 세련되고 편한 의자가 무엇이냐는 질문에는 답하기 어려워도, 모조품이 가장 많은 의자가 무엇이냐는 질문에는 답하기 쉽다. 바로 <바르셀로나 의자>다. 모더니즘의 대표 건축가 미스 반데어로에Mies Van der Rohe와 릴리 라이히Lilly Reich가 디자인한 이 의자에 '바르셀로나'라는 이름이 붙은 데는 특별한 이유가 있다.

1929년 바르셀로나 엑스포의 독일관을 설계한 로에는 가구를 별도로 디자인해야 했다. 전시관이 직선 구조인 데다 마감재도 유리, 금속, 대리석을 사용한 모던한 분위기라서 어울릴 만한 의자가 없었기 때문이었다. 독일관은 특히 스페인 국왕의 접견 장소였기에 품위 있고 우아한 의자를 디자인해야 했다. 로에는 고대 시대의 접이식 의자에서 영감을 얻어 X 자형 크롬 프레임에 블록 형태의 가죽 쿠션을 올린 의자를 디자인했다. 그렇게 전시관과도 어울리면서 국왕의 명예를 보여줄 수 있는 의자 '바르셀로나'가 탄생했다.

<바르셀로나 의자>는 1953년 미국의 가구회사 놀Knoll에 의해 본격적으로 상품화되었다. 놀은 2004년 제품의 모양과 느낌을 보호하는 '트레이드 드레스Trade Dress'권을 획득했다. 그러나 아직도 전 세계에서는 수많은 <바르셀로나 의자>의 모조품들이 만들어지고 있다.

229

바르셀로나 의자, 미스 반데어로에 & 릴리 라이히, 1929년 ⓒ①⑩

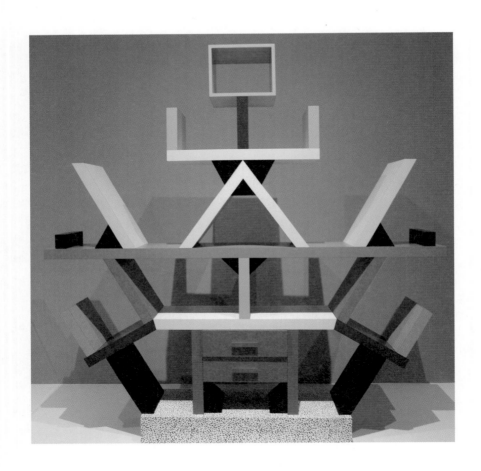

기능에만 급급하지 않은 역발상 책장

칼톤 책장 | **Carlton Bookcase**

보통 책장을 디자인할 때는 여러 가지 크기의 책들을 잘 꽂을 수 있게 하는 데 중점을 두기 마련이다. 책을 꽂을 공간을 제대로 확보하기 위해 가로세로 칸막이의 수직과 수평을 유지하되, 큰 책과 작은 책의 높이를 감안해 높낮이를 조정할 수 있게 한다.

1981년 9월 이탈리아의 <밀라노가구박람회Salon del Mobile Milano> 기간에 개최된 멤피스그룹Memphis Group 창립 전시회에서 책장 하나가 언론의 주목을 받았다. 칸막이가 기울어져 있는데 어떻게 책을 꽂을까? 책장이 뚫려 있는데 꽂을 수 있을까? 사람들은 책장을 보며 갖가지 의문을 가졌다.

에토레 소트사스Ettore Sottsass가 디자인한 <칼톤 책장>은 기존 책장들의 기능을 애써 외면한 것처럼 보였다. 전체적인 형태는 오각형으로, 중앙을 중심으로 경사진 칸막이가 좌우로 배치되어 있고 보색 대비에 따른 화려한 색채가 흔히 보는 기능적인 육면체의 책꽂이들과는 확연히 달랐다. 단순함, 편의성, 대량생산 등 기능주의적 조형 원리를 중시했던 소트사스는 환갑이 넘어서 멤피스그룹을 결성해 포스트모던 디자인 운동을 주도했는데, 이는 늘 해오던 익숙함에서 벗어나려는 역발상의 발로였다. 멤피스그룹은 획일화된 상업주의적 디자인에 반발해 '다중 코드'를 즐겨 사용했다. 자유분방한 형태, 자극적인 색채, 넘치는 유머가 반영된 가구, 조명, 소파 등으로 모던 디자인의 무미건조함을 풍자했다.

231

칼톤 책장, 에토레 소트사스, 1981년 ⓒⓕⓘⓞ

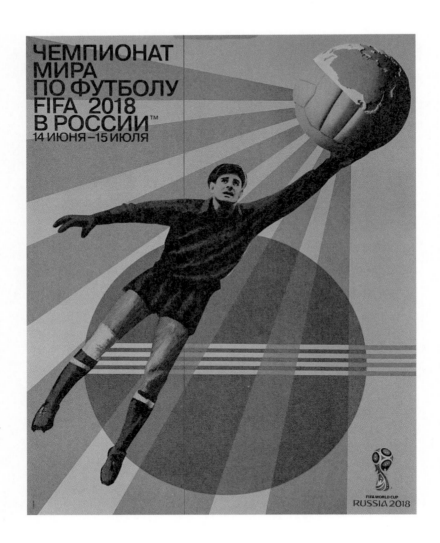

월드컵 포스터로 부활한 골키퍼의 신

2018 러시아월드컵 공식 포스터

Poster for 2018 FIFA World Cup Russia

1950-1960년대에 러시아 대표팀 골키퍼로 활약한 레프 야신Lev Yashin 은 러시아 축구의 전설이다. 페널티 킥을 150여 개나 막아내 '거미 손'이라 불렸고, 검은색 유니폼을 즐겨 입어 '검은 문어'라는 별명도 있었다. 1963년 골키퍼로는 유일하게 세계 축구의 영예인 '발롱도르Ballon d'Or'를 받았고, 1994년부터 FIFA는 월드컵에서 최고의 성적을 거둔 골키퍼에게 '야신상'을 수여한다.

2018년 야신이 다시 월드컵에 모습을 드러냈다. 2018 러시아월드컵 공식 포스터에 특유의 검은색 유니폼과 모자를 쓰고 등장한 것이다. 러시아 출신 화가 이고리 구로비치Igor Gurovich가 디자인한 포스터는 야신이 대각선 방향으로 몸을 날려 지구를 상징하는 축구공을 손으로 막아 내는 모습에 초점을 맞추었다. 큰 초록색 원과 대비되는 주황색 선들이 축구공을 향해 방사형으로 집중되어 강한 속도감과 에너지가 부각된다. 보는 각도에 따라서는 공에서 선들이 뻗어나가는 것처럼 느껴지기도 한다.

포스터에 등장하는 대상의 구도와 배치를 용의주도하게 조정해 보는 사람의 시선을 유도하는 것은 1910년대부터 러시아에서 유행했던 미술 사조인 구성주의constructivism와 일맥상통한다. 2010년 러시아월드컵 공식 포스터는 전설적인 야신을 앞세워 과거 러시아 축구의 영광을 되살리려는 의지를 표현하기 위해 기하학적 구성, 색채의 대비, 견고한 서체 등을 적용해 구성주의적인 복고풍으로 디자인했다. 재미있는 콘텐츠와 자유분방한 화면 구성을 추구하는 포스터 디자인 트렌드와는 사뭇 다른 모습이다.

2018 러시아월드컵 공식 포스터, 이고르 구로비치, 2018년 ©fifa

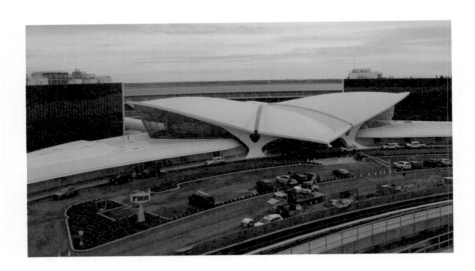

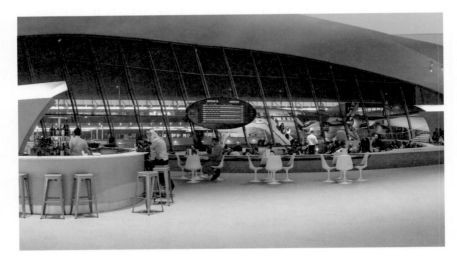

에어포트 호텔로 거듭난 공항터미널

TWA 호텔 | **TWA Hotel JFK Airport, New York**

2019년 5월 뉴욕 존 F. 케네디공항의 제5터미널에 객실 512개의 복고풍 호텔이 문을 열었다. 1925년 설립 이후 미국 굴지의 민간항공사였던 '트랜스월드항공TWA' 전용 터미널이 에어포트 호텔로 거듭난 것이다.

1962년 개관한 터미널 건물은 완공을 1년 앞두고 작고한 에로 사리넨Eero Saarinen의 유작으로, 유기적인 곡선이 돋보이는 외관과 시원한 흰색과 따뜻한 빨간색이 조화로운 실내 디자인으로 호평받았다. 그러나 2001년 TWA가 아메리칸 에어라인에 병합되면서 폐쇄되었다.

2015년 호텔 브랜드를 운영하는 MCR과 부동산 개발 업체 모스디벨롭먼트Morse Development는 터미널 새 단장에 나섰다. 모스디벨롭먼트의 대표 타일러 모스Tyler Morse는 사리넨의 디자인을 기반으로 1950-1960년대를 풍미하던 '미드 센추리 모던' 스타일의 럭셔리 호텔로 개조해 여행객뿐 아니라 결혼식, 파티, 행사를 여는 사람들도 이용할 수 있는 공항의 새로운 명소로 만들고자 했다.

먼저 탑승객 대기실을 호텔 로비와 이벤트 센터로 바꾸고, 라운지는 환영의 뜻이 담긴 '칠리 페퍼 레드'로 마감해 미래와 레트로가 교차하는 공간이 되었다. 객실은 한쪽 벽이 통유리로 되어 있어 비행기의 이·착륙을 볼 수 있게 했는데, 활주로가 가까워도 소음과 진동이 미미한 것은 일곱 장의 유리판을 특수 공정으로 겹쳐 두께 11.5cm의 유리창으로 만든 덕분이다. 테이블, 의자, 전화기는 사리넨이 생전에 디자인한 것이고, 세면도구와 메모장은 1960년대 TWA의 서식대로 제작했다. 사리넨에 대한 오마주가 담긴 복고적이면서도 아이코닉한 호텔로 거듭난 것이다.

235

TWA호텔, 2019년 ⓒⓘⓞ

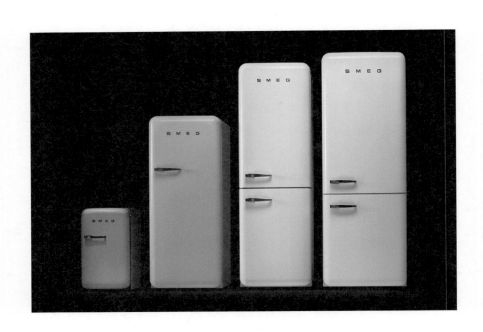

복고풍 디자인이 다시 뜨나

스메그 │ SMEG

전 세계적 가전 시장의 불황에도 날개 돋친 듯 팔리는 냉장고가 있다. 이탈리아의 국민 냉장고인 스메그다. 스메그 냉장고의 인기는 예스러운 외관과 최첨단 내부 디자인의 조화 덕분이다. 동글동글하게 잘 다듬어진 모서리, 잡기 편한 금속제 손잡이, 팝아트에서 영감을 얻은 파스텔 색조의 색채, 고전미가 풍기는 로고 등 1950년대에 유행하던 유선형 디자인을 현대 감각으로 되살린 복고풍, 즉 레트로 디자인의 전형이다. 무엇보다 고객들은 20여 종의 색채와 다양한 패턴(국기, 문양 등) 중에서 취향에 따라 고를 수 있다. 다른 회사들이 비용 절감만을 앞세워 아이보리 화이트나 스테인리스 스틸 색조의 냉장고 디자인에 안주하는 것과는 확연히 다르다.

1948년에 설립된 스메그는 '스타일 있는 기술technology with style'을 모토로 유럽 붙박이 가전 시장의 30%를 차지한다. 총매출액의 7%를 연구 개발에 투자해 제품군을 클래식, 빅토리아, 레트로, 코티나 등 9가지 라인으로 특화하고 있다. 오븐과 쿠거 등은 이탈리아의 건축가 렌초 피아노Renzo Piano와 호주의 산업 디자이너 마크 뉴슨Marc Newson의 디자인을 통해 하이테크 라인을, 기능이 단순한 가정용 냉장고, 세탁기 등에는 레트로 라인을 적용하고 있다. 따라서 복고풍 디자인의 확산을 단정 짓는 것은 성급한 일이다. 스메그의 레트로 디자인은 유행이 아니라 전략의 성과에 따른 것이다.

스메그 냉장고 ©smeg

말하지 않아도 통하는 대화

<table>
<tr><td>이모지, 기쁨의 눈물</td><td>Face with Tears of Joy Emoji</td></tr>
</table>

소셜 네트워크 서비스SNS가 확산하면서 글로 쓰지 않고도 생각이나 감정을 쉽게 전할 수 있는 이모티콘emoticon의 사용이 늘어나고 있다. 'emotion(정서)'와 'icon(상징)'의 합성어인 이모티콘은 1980년대 초 카네기멜런대학에서 컴퓨터 자판의 문자, 기호, 숫자 등을 조합해 사용한 데서 유래되었는데, 이모지는 문자가 아닌 그림 형태를 사용하는 점에서 특징적이다. 1999년 일본 통신 회사의 구리타 시게타栗田穰崇가 개발한 그림문자絵文字는 애플과 구글이 지원하면서 전 세계적으로 확산했다. 그림문자를 일본어로 '에모지emoji'라고 하는데, 이를 영어식으로 발음하면서 이모지로 불리게 되었다.

옥스퍼드영어사전은 '2015년 올해의 문자'로 이모지 <기쁨의 눈물>을 선정했다. 선정 이유로 다사다난했던 2015년의 정서와 분위기를 잘 나타내고 있을 뿐 아니라 전 세계의 이모티콘 가운데 사용 빈도가 가장 높다는 점을 꼽았다. 옥스퍼드영어사전에서 올해의 문자로 알파벳이 아닌 그림문자를 선정한 것은 1990년 시작 이래 처음이었다.

이모티콘 디자인의 성패는 사람들이 쉽게 공감하느냐는 소통 여부에 달려 있다. 애플, 구글, 트위터 등 사용 매체에 따라 다르기는 해도 이모티콘 디자인은 단순하고 직관적이라는 공통점이 있다.

239

이모지, 기쁨의 눈물, 2010년 10월
유니코드협회에 의해 Unicode 6.0 표준으로 제정

1920–1930년

1930–1944년

1944–1947년

1947–1968년

1968–1984년

1984–2007년

2007–2016년

2016–현재

거듭 진화하는 캥거루

콴타스 로고 | **QANTAS Logo**

콴타스의 로고에 캥거루를 등장한 것은 1944년이다. 1센트 동전을 본 떠서 캥거루를 사실적으로 그려 넣은 로고는 1947년 콴타스항공이 호주의 국영항공사가 된 것을 기념해 흰 날개가 달린 캥거루가 두 발로 지구본을 들어 나르는 형태로 바뀌었다. 1968년에는 지구본을 없애고 빨간 원으로 캥거루를 둘러싸고 굵은 이탤릭체로 회사 이름을 표기했다. 1984년 창립 65주년을 앞두고 콴타스는 회사 이름 앞에 흰색 캥거루가 그려진 빨간 삼각형 로고를 도입했다. 2007년에는 구조조정을 계기로 캥거루 꼬리를 높이 치켜올려 역동성을 강조했다.

2018년 콴타스는 2020년 보잉787 드림라이너 도입에 대비해 다시 로고를 바꾸었다. 로고 디자인 작업에는 산업 디자이너 마크 뉴슨Mark Newson과 디자인 회사 휴스턴그룹Houston Group이 참여했다. 그들은 빨간색 삼각형을 비행기 꼬리날개 형태로 바꾸고 캥거루의 앞다리를 없앴다. 그리고 꼬리와 다리 뒤쪽에 옅은 회색 음영을 넣어 입체감과 운동감을 돋보이게 했다. 또한 획이 두꺼워 무겁게 보이던 이탤릭체로 된 회사 이름을 정체로 바꿔 간결하면서 경쾌한 느낌을 주었다.

75년 동안 여섯 차례나 진화를 거듭하는 과정에서 캥거루 고유의 특성을 잃어간다는 의견도 있었지만, 2018년 디자인된 로고는 캥거루다움을 잘 유지했다는 호평을 받았다. 콴타스의 로고 변화는 사실적이고 구체적인 묘사보다 개성적으로 추상화된 표현을 중시하는 방향으로 바뀌고 있는 디자인 트렌드를 보여준다.

콴타스항공사 로고, 마크 뉴슨 & 휴스턴그룹, 2018년 ©1000 logos

관광 특산품이 된 에스키모 칼

알래스카 울루 나이프 | Alaska Ulu Knife

예리하게 날이 선 부채꼴 스테인리스 스틸 칼날 위에 나무 손잡이를 수직 방향으로 끼워 만든 독특한 구조의 칼이 있다. 나무 손잡이가 손바닥 안으로 쏙 들어오고 칼이 가벼워서 재료를 자를 때 손목에 무리가 없어 편리하다. 특히 어깨로 누르는 힘이 칼날에 집중되므로 큰 생선이나 커다란 고깃덩어리를 썰고 다듬기도 편하다.

이 칼의 이름은 <울루Ulu>로, 에스키모 원주민의 언어로 '여성의 칼'이라는 뜻이다. 남자가 사냥이나 낚시는 동안 집에서 가사를 전담하던 주부들이 주로 사용했던 데서 유래했다. 에스키모 마을에서는 어디서나 울루를 볼 수 있는데, 사냥해온 연어, 물개, 고래, 순록 등 먹거리를 조리하는 데 필수 도구이기 때문이다. 용도에 따라 칼날의 길이가 달라 바느질용은 5cm, 일반 가사용은 15cm 정도다.

<울루>는 5,000년경 전부터 사용된 것으로, 지정학적 요소와 생활 양식에 따라 오랜 기간 진화해온 토속적 디자인vernacular design 특징을 고루 갖추고 있다. 석기시대에는 단단한 돌을 갈아 날을 세운 다음 다공질의 화산암 손잡이에 끼워 만들었다. 청동기와 철기시대를 거치면서 칼날이 금속으로 바뀌었지만, 형태적으로는 크게 바뀌지 않았다. 에스키모 선조들의 지혜가 담긴 형태 자체가 지금 시대에도 잘 맞는 단순하고 실용적인 디자인이기 때문이다.

울루와 나무받침

디자인은 환경오염으로 몸살을 앓고 있는 지구를 돕는 하나의 수단이다. 왜냐하면 인공물의 지속 가능성을 높이고 환경을 개선해 자연과 인공의 공생을 도모하기 때문이다. 디자이너는 단순히 모양과 기능만 생각하지 않는다. 원자재 선정부터 폐기까지 모든 인공물의 수명 주기를 고려해 지구에 대한 긍정적인 영향을 보장하기 위해 노력한다. 친환경 건축 디자인은 에너지의 낭비를 크게 줄이고, 그린 기반 시설 디자인은 대기오염 감소와 폭풍우 관리를 쉽게 해준다. 또 지속 가능한 운송수단은 탄소 배출을 줄이고 업사이클링 디자인은 폐품을 활용해 새로운 가치를 창출한다.

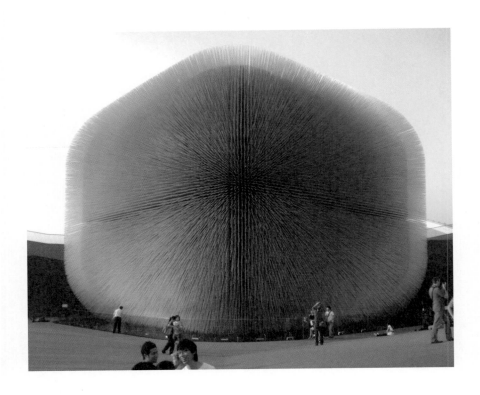

종자 이슈를 선점하다

씨앗 대성전 | Seed Cathedral

<2010 상하이세계박람회 EXPO 2010 SHANGHAI CHINA>의 영국관 <씨앗 대성전>은 세계 최대 씨앗 보유국이자 녹색 강국의 이미지로 인기몰이했다. 면적 6,000㎡, 높이 20m 구조물의 표면에는 7.5m 길이의 투명 아크릴 막대 6만 개가 꽂혀 있어 바람에 따라 물결치듯 움직인다. 각 변의 길이가 2cm인 막대 끝에는 1-2개의 씨앗이 들어 있어 22만 가지 종자를 관찰하는 전시대로 활용되었고, 전시장 안쪽과 이어져 낮에는 태양광을 끌어들이는 창이 되고 밤에는 전시관 안팎을 밝히는 조명등 역할을 했다.

영국 외교부가 전시관 디자인을 공모에 내건 조건은 '가장 인기 있는 전시관 5위권 진입'과 '행사 후 건자재의 재활용'이었다. 공모에서 선정된 디자인 전략은 런던 헤더윅스튜디오 Heatherwick Studio의 '친환경 그린 콘셉트' '열린 공간 확보' '차별화된 외관'이었다.

영국 정부가 추구하는 친환경 건축 의지이기도 했던 헤더윅스튜디오의 <씨앗 대성전>은 192개국 전시관 중 '최우수'로 평가되어 금메달을 받았다. 씨앗을 담은 아크릴 막대들은 교육기관, 세계 EXPO 박물관, 자선단체 등에 교육 및 홍보 자료로 기증되었다. 무엇보다 <씨앗 대성전>이 괄목할 만한 부분은 세계적인 씨앗 전쟁에 대비해 영국이 종자 이슈를 선점했다는 것이다.

247

상하이세계박람회 영국관 씨앗 대성전, 헤더윅스튜디오, 2010년 ⓒⓘ◎

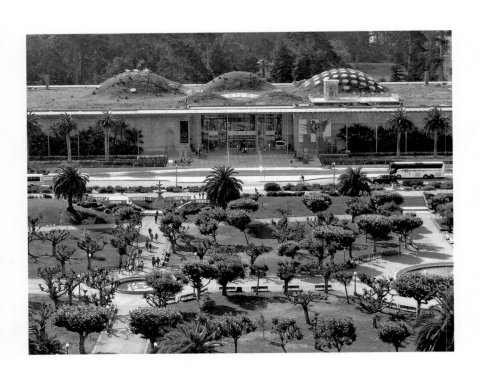

고분을 연상케 하는 친환경 옥상 공원

캘리포니아과학아카데미 | California Academy of Sciences

건물 위에 웬 봉우리? 마치 한국의 잔디 봉분을 떠올리게 하는 익숙한 모습에 세계 최대 자연사 박물관인 캘리포니아과학아카데미를 처음 본 사람은 한 번쯤 가질 만한 의문이다. 거대한 고분군古墳群을 연상케 하는 봉우리들은 친환경 건물의 핵심 요소로서 샌프란시스코에 있는 일곱 개의 언덕을 상징한다.

　이 과학관이 세계적 명소가 된 것은 본관 위의 옥상 공원 <살아 있는 지붕Living Roof> 때문이다. <살아 있는 지붕>에는 약 50만 종의 캘리포니아 희귀 식물이 자생한다. 15cm 두께의 토양은 자연 단열재이자 무더운 여름 실내 온도를 10도 정도 낮춰주는 역할을 하며, 연간 최대 13,627kL의 빗물을 저장해 전체 용수의 30%를 공급한다. 고분군처럼 생긴 봉우리들의 크기와 기울기는 물론 채광창과 환기구 역할을 하는 유리창의 위치도 과학적 모의실험을 거쳐 설계되어 천연 냉난방 시스템 기능을 해낸다.

　1853년 미국 서부 첫 과학관으로 창립한 캘리포니아과학아카데미는 1916년 지금의 위치로 이전하면서 예산 등의 문제로 11개의 건물로 나뉘어 있었다. 1989년 대지진으로 여러 채의 건물이 크게 파손되었고, 마침내 2005년 이탈리아의 건축가 렌초 피아노Renzo Piano의 제안에 따라 재개발을 시작했다. 피아노는 본관 건물을 개축해 천체관과 수족관 등 주요 시설들을 한데 모았는데, 남아 있던 기존 건물들과 조화를 이루도록 했다.

249

캘리포니아과학관아카데미, 렌초 피아노, 2008년 ©①◎

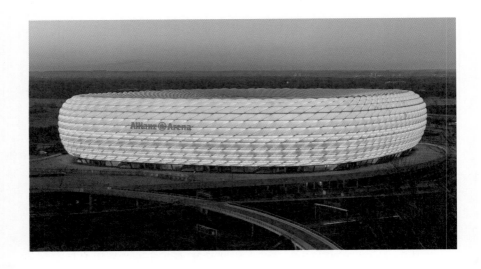

축구팀에 따라 운동장 색깔이 바뀌다

알리안츠 아레나 | **Alianz Arena**

2006년 독일월드컵은 이변의 연속이었다. 남미의 강호들이 줄줄이 탈락하고, 주최국이자 강력한 우승 후보였던 전차 군단 독일은 3위에 그쳤다. 비록 경기의 승부에서는 밀렸지만, 독일은 역대 여느 월드컵 대회보다 뛰어나다는 평가를 받았다. 독일 전역에 산재한 12개의 경기장 가운데 특히 뮌헨의 ‹알리안츠 아레나›가 주목받았다.

스위스의 건축 회사 헤르조그&드뫼롱Herzog & de Meuron이 디자인한 이 경기장은 3층 구조로 되어 있다. 경기장의 벽면을 모두 빛이 잘 투과하는 0.2mm 두께의 에틸렌-테트라플루오로에틸렌ETFE 포일로 만든 에어 패널로 감쌌다. 그 모습이 마치 비행선처럼 보인다고 해서 '고무보트'란 별명을 얻었다. 또 발광 소재인 에어 패널은 흰색, 빨간색, 파란색을 낸다. 즉 경기하는 팀에 맞춰 경기장 외벽 색깔을 바꿀 수 있다. 바이에른 뮌헨이 경기하면 빨간색, TSV는 파란색, 독일 국가 대표팀은 흰색으로 정해져 있다.

내부의 잔디가 제대로 자랄 수 있도록 배려한 친환경 건물로도 유명한 경기장의 명칭은 독일의 대표 보험 금융사인 알리안츠의 이름을 따서 '알리안츠 아레나'라고 불린다. 알리안츠가 건설비(총 3억 4,000만 유로)의 상당 부분을 지원한 대가로 30년간 명칭 사용권을 획득했다.

알리안츠 아레나, 헤르조그&드뫼롱, 2005년 ⓒⓘⓞ

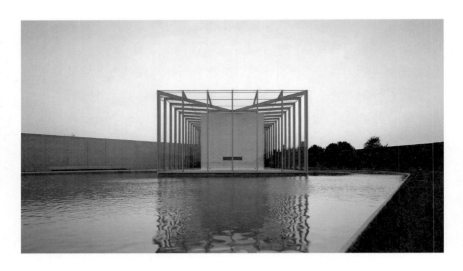

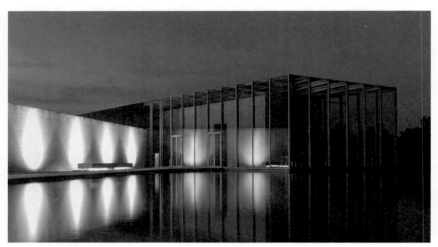

미술관으로 거듭난 미사일 기지

랑엔재단 | Langen Foundation

1993년 미국과 소련 간의 군축 협약에 따라 나토NATO 미사일 기지가 폐쇄되었다. 미술품 컬렉터인 칼 하인리히 뮐러Karl-Heinrich Mueller는 이곳을 자연과 예술이 공존하는 새로운 곳으로 변모시키고자 일본인 건축가 안도 다다오安藤忠雄에게 디자인을 의뢰했다.

2001년 스위스의 빅토르와 마리안 랑엔 부부는 미술관을 지을 장소를 물색하던 중 안도 다다오의 디자인 콘셉트를 보고 미술관 재단 설립에 큰 재산을 기부했다. 대자연 속에 들어설 미술관 콘셉트가 1950년대부터 소장해온 일본 고미술품 500여 점과 현대미술품 300여 점을 전시하기에 적합하다고 판단했기 때문이다.

안도 다다오는 낮은 언덕에 인공 호수를 만들고 노출 콘크리트로 마감한 육면체 건물에 '이중 외피 시스템'인 유리와 강철로 구조물을 덧씌운 미니멀리스트 스타일의 미술관을 선보였다. 미술관을 찾는 사람들이 작품뿐 아니라 태양광을 만끽하면서 건물 안에서도 바깥 풍경을 만날 수 있게 배려한 것이다. 랑엔재단의 곳곳에는 군사 시설의 흔적들이 남아 있다. 철조망과 미사일 발사대는 철거되었지만, 격납고, 벙커 시스템, 감시대와 미사일 기지의 노출을 막아주던 흙 둔덕은 그대로 남아 미술관과 외부를 구분하는 역할을 한다. 그 결과 이 미술관에서는 냉전 시대의 유산과 평화 시대 문화시설의 완벽한 조화를 실감할 수 있다.

공공시설물의 재개발에는 논란이 따르기 쉽다. 기존 시설의 일부라도 역사적 유산으로 보존하자는 의견과 새로운 시설의 목적을 살리려면 모두 철거해야 한다는 의견 충돌 때문이다. 랑엔재단은 개발과 보존이 조화를 이룬 모범 사례라 할 수 있다.

253

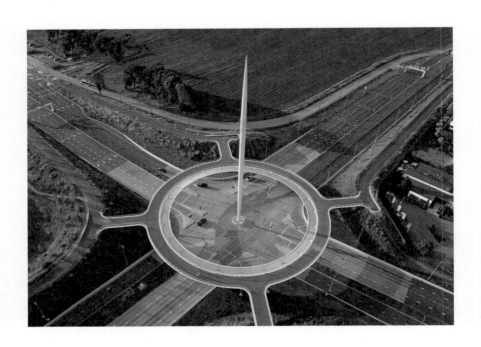

자전거 왕국 네덜란드의 상징

호번링 | Hovenring

'자전거 왕국'이란 별명에 걸맞게 인구 1,700만 명의 네덜란드에는 자전거가 1,800만 대나 된다. 출퇴근이나 등하교에 주로 자전거를 이용하는데, 86만 명이 사는 암스테르담의 경우 자전거가 88만 대로 시내 교통에서 자전거 분담률이 40%를 넘는다. 1950년대부터 자동차 보급 대수가 늘어나면서 네덜란드는 한해 교통사고 사망자 수가 3,500명에 이르고 대기오염 확산 등의 문제가 불거졌다. 1965년 암스테르담에서는 민간 주도로 '하얀 자전거'라는 무료 자전거 공유 서비스를 실시했다. 그를 계기로 자전거가 중요한 대중교통 수단으로 떠오르기 시작했다.

그러나 암스테르담과 에인트호번을 잇는 교차로는 하루 2만 5,000대의 차량이 오가는 데다 노폭이 넓어 자전거 통행이 불편했다. 게다가 횡단보도의 신호 대기 시간이 너무 길고 원하는 방향으로 가려면 멀리 돌아가야만 했다. 에인트호번 시의회는 문제 해결을 위해 2008년 공모를 통해 교량 전문 디자인 회사 IPV델프트IPV Delft에 프로젝트를 맡겼고, 2012년 세계 최초의 자전거 고가 회전 교차로 <호번링>이 만들어졌다. <호번링>은 70m 높이의 주 탑에서 내려진 24가닥의 강철 케이블이 교차로 위에 떠 있는 원형 상판(지름 72m)을 지탱하는 구조다. 무게 1,000t인 철제 상판은 LED 조명등이 설치된 안쪽 고리와 자전거용 통로인 바깥쪽 고리로 구성되었으며, 네 개의 완만한 경사로로 지면과 이어진다. 630만 유로(약 83억 원)의 건설비가 투자된 <호번링>은 자전거 중심 교통 정책의 상징으로 자리 잡았을뿐더러 교통 체증과 사고를 방지하는 기반 시설의 역할을 톡톡히 해내고 있다. 40여 년간 이어져 온 자전거 중심 교통 정책의 일관성과 잘 축적된 노하우 덕분이다.

자전거용 고가 회전 교차로 호번링, IPV델프트, 2012년 ⓒipvdelft

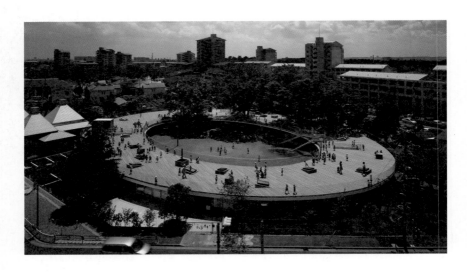

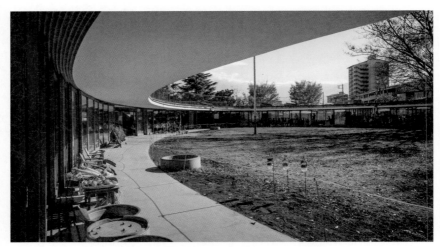

놀이터처럼 맘껏 뛰노는 유치원

후지유치원 | Fuji Kindergarten

어린이들이 노는 방식은 어른들의 생각과 사뭇 다르다. 작은 쿠션 하나가 어엿한 목마가 되고, 책상 밑의 작은 공간이 아늑한 아지트가 되기도 한다. 아이들은 사물을 창의적으로 해석하며 놀기 때문에 어른들의 관점에서 잘 꾸며진 놀이 시설보다 넓게 비워둔 공간이 더 재밌는 놀이터가 될 수도 있다.

일본 도쿄도 다치카와시에 자리한 후지유치원에는 그런 어린이들의 심리와 행태가 잘 반영되어 있다. 2007년 부부 건축가인 테즈카 다카하루手塚貴晴와 테즈카 유이手塚由比는 500명이 재학하는 유치원 건물 디자인 프로젝트를 맡았다. 두 아이의 부모이기도 한 그들은 마름모꼴인 학교 대지와 세 그루의 커다란 느티나무를 살릴 방법을 모색하던 끝에 타원형 건물이라는 콘셉트를 창안했다.

대지 대부분을 차지한 것은 도넛처럼 가운데가 뚫린 타원형 교사다. 교사 내부에는 벽이 없다. 교실을 구분하는 것은 이동식 칸막이와 필요할 때 아이들과 교사가 직접 쌓아 올리는 오동나무 블록이 전부다. 외벽은 안팎의 소통이 원활하도록 모두 유리로 되어 있다. 도넛처럼 둥글게 이어진 나지막한 건물 옥상은 나무 판재로 마감되어 있어 아이들이 마음껏 뛰놀 수 있는 운동장이 된다. 높이 25m의 느티나무에는 아이들이 오르내리며 놀 수 있게 굵은 밧줄과 그물망을 설치했다.

동심을 최대한 배려해 디자인한 후지유치원의 독특한 디자인 덕분에 평범한 소도시인 다치카와시도 더불어 유명해졌다.

후지유치원, 테즈카 다카하루 & 테즈카 유이, 2007년
©katsuhisakida/FOTOTECA ©AA|SO-jonas aarre sommarset

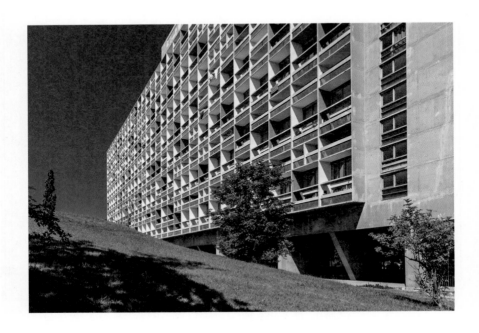

집이란 사람이 들어가서 살기 위한 기계다

피르미니 주거 단지 | Unité d'habitation Firminy

건축가 르코르뷔지에Le Corbusier에는 집이 제구실하려면 문, 벽, 지붕, 거실, 주방 등 여러 요소가 긴밀한 조화 속에서 제대로 작동되어야 한다고 했다. 특히 많은 사람이 함께 거주하는 공동주택을 디자인할 때는 쾌적한 삶을 위한 기본적인 활동이 현장에서 이루어져야 한다고 강조했다.

프랑스의 피르미니 주거 단지는 르코르뷔지에의 그런 생각이 잘 반영된 곳이다. 414채의 복층 아파트로 구성된 건물 전체를 노출 콘크리트로 마감하되, 베란다, 출입문, 복도 등에는 빨강, 파랑, 노랑, 하양의 네 가지 색을 적절히 배색해 제각기 구분을 지었다. 건물의 양쪽 면에 넓은 발코니를 두었고, 지층에 높은 필로티 공간을 두어 외부와 막혀 있다는 느낌 없이 개방감을 두었다.

건물 내에는 이웃 간의 친밀한 교류를 위해 쇼핑 시설, 의료 시설, 작은 규모의 게스트하우스 등을 설치하고, 가든 테라스인 옥상에는 육상 트랙, 어린이 놀이터, 헬스장, 수영장 등 공동 편의 시설을 두었다. 피르미니는 석탄을 생산하는 노동자들이 사는 도시라고 해서 '검은 피르미니'라고 불렸다. 1950년대 초반 피르미니 시장은 르코르뷔지에와 협력해 '검은 피르미니'를 살기 좋은 '녹색 피르미니'로 바꾸기 위한 도시 혁신을 추진했다. 그렇게 아름답고 창의적인 르코르뷔지에 특유의 피르미니 주거 단지가 만들어졌다.

피르미니 주거 단지, 르코르뷔지에, 1965년 ©sitelecorbusier

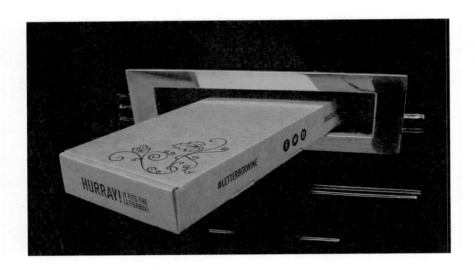

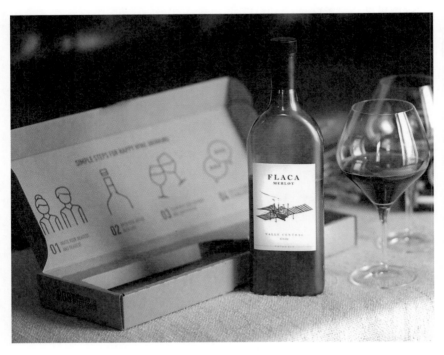

납작해져서 더 편리해진 와인병

우편함 와인 | Letterbox Wine

우리 주변에는 당연하다고 생각해 약간의 불편함도 받아들이고 사용해온 제품이 많다. 어쩌면 둥근 원통형의 유색 와인병도 그중 하나일 것이다. 가르콘와인Garcon Wines의 창업자 조 레벨Joe Revell은 와인병의 형태가 지닌 불편함에 주목했다. 어느 날 집을 비운 사이 배송된 와인이 현관문 우편함에 들어가지 않아 반송된 것을 알고 레벨은 와인병의 부피가 크다는 사실을 깨달았다. 게다가 둥근 와인병을 포장하는 데도 많은 공간이 필요하고 부피가 큰 만큼 물류비용이 비싸지는 등 여러 가지로 자원 낭비가 심하다고 생각했다.

레벨은 가볍고 부피가 작아 물류비용을 줄이고 우편함에 들어갈 수 있는 크기, 무엇보다 와인 맛을 100% 유지할 수 있는 용기를 떠올렸다. 그리고 포장 회사 DS스미스DS Smith에 용기 디자인을 의뢰했다. DS스미스는 용기를 친환경 플라스틱 소재로 바꿔 무게를 기존 유리병의 87%로 줄이고 생산공정을 간소화했다. 원통형이었던 와인병의 형태를 납작한 직육면체로 바꿔 부피도 40%나 줄였다. 그 결과 50만 병을 기준으로 한 병당 물류비용이 절반으로 줄었고, 운반과 배송비가 줄자 탄소배출량이 60%가량 낮아졌다. 병이 납작해지니 공간을 차지하는 부피가 줄어 좁은 공간에도 여러 병을 보관할 수 있고 행여 떨어뜨려도 깨질 염려가 없었다. 또 우편함에도 들어가는 크기라 반송되는 일 없이 배송이 편리해졌다. 혁신적인 포장 디자인으로 실용성과 경제성 그리고 환경까지 생각한 우편함 와인병은 2018년 영국 포장 상UK Packaging Awards 등 여러 상을 받았다.

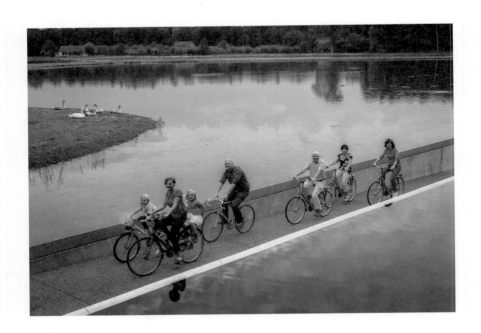

장애물이던 호수, 자전거길 명소가 되다

사이클링 스루 워터 | Cycling Through Water

서울의 약 4배 정도의 면적에 2,000km에 달하는 자전거 도로들이 사통팔달로 이어져 있는 벨기에 림뷔르흐는 '자전거 낙원'으로 불린다. 림뷔르흐 관광청의 새로운 과제는 이색적인 자전거 도로 조성을 통해 자전거 타기를 더 즐길 수 있도록 하는 것이었다. 그러나 데 비예르스 자연보호 구역 내에 있는 천연 호수가 자전거 도로의 네트워크 조성을 가로막고 있었다. 림뷔르흐 관광청은 그 문제를 해결하고자 스튜디오 렌자스건축Lens°Ass Architecten에 의뢰했다. 렌자스건축은 호수 수면 높이로 맞춰 콘크리트를 쌓아 호수를 가로지르는 자전거 전용 다리를 놓았다. 관광청의 과제였던 자전거 도로 네트워크를 잇는 데다 이색적이기까지 한 자전거 도로가 완성되었다. '수도사monks'라고 불릴 만큼 완고하고 엄격한 수자원 관리 규정을 과감히 개정한 덕분이다.

자전거를 타고 갈 때 물속을 가로지르는 듯한 느낌이 드는 것은 호수의 수면 높이가 사람의 눈높이와 비슷하기 때문이다. 바닥은 특수 제작한 미끄럼 방지 타일로 어떤 날씨에도 타이어가 미끄러지지 않도록 했다. 미국 《타임》에서 '2018년 꼭 가봐야 할 곳' 중 하나로 이 자전거 다리를 선정했다. 이색적인 자전거 도로 〈사이클링 스루 워터〉는 림뷔르흐의 관광산업에도 한몫했다.

사이클링 스루 워터, 렌자스건축, 2016년 개통 ⓒlandezine-award

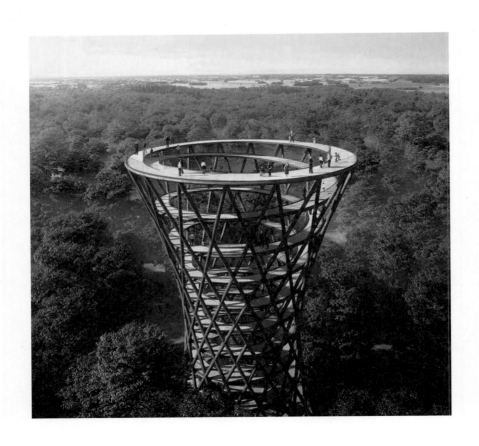

숲 훼손을 최소화한 공중 산책로

포레스트 타워 | **Forest Tower**

덴마크의 수도 코펜하겐에서 남쪽으로 60km 떨어진 캠프 어드벤처 파크Camp Adventure Park의 숲속 전망대 <포레스트 타워>는 숲의 훼손을 최소화하려는 배려가 담긴 자연 친화적 디자인의 참모습을 보여준다.

더 많은 사람이 공원을 즐기면서도 숲을 훼손하지 않는 방법은 없을지 고민하던 공원 관리단은 디자인 공모를 실시했다. 유희성, 접근성, 친환경성을 원칙으로 한 공모에는 코펜하겐의 건축 스튜디오 에픽트EFFEKT가 디자인한 공중 산책로 <나무 위 경험The Treetop Experience>이 선정되었다.

에픽트는 울창한 숲 위로 반쯤 드러난 높이 45m의 구조물을 설치했다. 위쪽과 아래쪽 지름은 넓고(28m) 가운데로 갈수록 잘록해지는 (14m) 모습이 마치 모래시계를 연상케 한다. 기후변화에 강한 코르텐 스틸corten steel로 만든 격자무늬 구조물의 내부에는 길이 600m의 나선형 램프(비탈길)를 조성했다. 현지에서 조달한 참나무 목재로 마감한 램프의 경사도는 휠체어를 타고 오를 수 있을 만큼 완만하다.

2019년 에픽트의 <나무 위 경험>은 <포레스트 타워>라는 이름으로 개장했다. 구조가 강건하고 안전해 7,750명이 한꺼번에 오르내리며 경관을 즐길 수 있는데, 해발 135m의 정상에서는 주변의 강, 호수, 습지대 등을 360도 파노라마식으로 조망할 수 있다.

포레스트 타워, 에픽트, 2019년 ©effekt

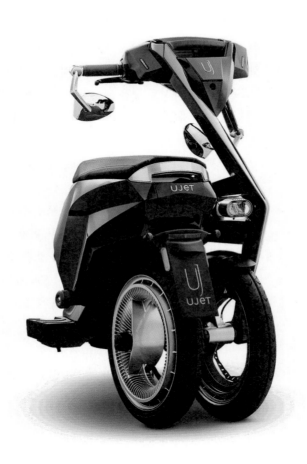

여행 가방처럼 끌고 다니며 충전

유젯 스쿠터 | Ujet Scooter

극심한 교통 체증과 주차난에 시달리는 대도시에서 전동 스쿠터는 편리하고 경제적인 근거리 교통수단으로 꼽힌다. 오토바이보다 작은 소형 엔진(50–600cc)을 탑재하고 시속 45km 이하로 달리므로 통근이나 통학 등에 적합하다. 특히 친환경 전동 스쿠터는 미래의 개인용 이동 수단으로 주목고 있다. 그 이유는 도시 기능을 네트워크화해 유해 물질의 배출량을 줄이려고 하기 때문이다.

2015년 룩셈부르크의 그래핀 나노 튜브 전문 업체인 옥시알OCSiAL은 신개념 전동 스쿠터 개발을 위해 '도시 모빌리티 연구 개발 사업부'를 분사해서 '유젯'을 설립했다. 유젯의 최고혁신임원이자 디자인팀장인 콘스탄틴 노트만Konstantin Notman은 차체가 절반으로 접혀서 운반과 보관이 쉽고, 유용한 정보를 제공하는 스마트 기능을 갖춘 전동 스쿠터 개발을 주도했다.

안장 겸 배터리팩은 여행 가방처럼 분리되어 있고 충전 장소까지 쉽게 이동해 충전할 수 있도록 전용 손잡이와 바퀴가 달려 있다. 터치스크린으로 된 계기판 디스플레이는 스마트폰과 연동해 다양한 정보와 통화, 음악 듣기, 차량 잠금 등이 가능하고, 20개 주요 부위에 감지기가 있어 고장 여부를 즉시 알려준다.

뛰어난 성능과 유니크하고 세련된 디자인으로 유젯 스쿠터는 2018년 국제가전박람회CES에서 큰 주목을 받았고, 2023년 유젯의 수익은 4,000만 달러에 달했다.

유젯 스쿠터, 콘스탄틴 노트만, 2018년 ⓒujet
스쿠터 차체 무게는 43kg으로 기존 제품들보다 40%나 가볍다.
후륜 구동 방식으로 2시간 충전하면 150km까지 운행할 수 있고, 최대 시속은 45km다.

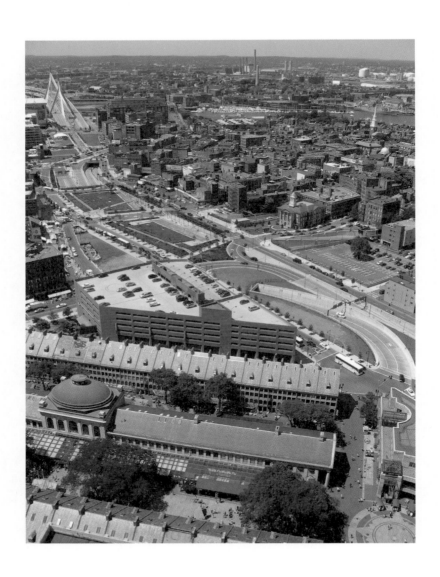

지하 터널로 뚫은 해묵은 교통 체증

빅 딕 | Big Dig

미국 보스턴은 오랫동안 교통 체증에 시달렸다. 도심을 지나는 고속도로들이 교통 체증의 원인이라고 판단한 보스턴시 당국은 1959년 하루에 약 7만 5,000대의 차량이 통행할 수 있는 6차선 고가도로를 건설했다. 그러나 예상보다 빠르게 증가하는 자동차들로 도심의 정체는 나날이 심해졌고, 1990년대 초 하루 자동차 통행량이 20만 대를 넘어서자 매일 10시간 이상 정체가 이어졌다. 교통사고율 또한 높아져 미국 전체 도시 평균의 4배에 이르렀다.

보스턴시 당국은 1982년부터 고속도로를 모두 지하 터널로 옮기고 고가도로가 있던 약 2.4km의 공간에 로즈케네디그린웨이공원을 조성하는 <중앙 동맥/터널 프로젝트CA/T, Central Artery/Tunnel Project>에 착수했다. '빅 딕(크게 파내다)'으로 불리는 이 프로젝트는 1987년 착공해 1990년대 중후반에 완공할 계획이었다. 그러나 누수 처리나 광케이블 설치 등 부가적인 작업이 늘어남에 따라 <빅 딕>의 공사는 2007년이 돼서야 완공되었다.

계획보다 10년 이상이나 늦어졌고 예산도 8배 이상 소요되었음에도 <빅 딕>이 완공된 것은 계속 투자와 지원을 이어간 주 정부와 시 당국 그리고 시민들의 끈기와 인내 덕분이었다. <빅 딕>의 효과는 즉각 나타났다. 교통 체증이 완전히 사라졌고, 일산화탄소도 약 12% 감소해 걷기 좋은 도시가 되었다. 잘못 디자인된 고가도로의 폐해를 신속히 바로잡은 보스턴은 2022년 미국에서 가장 살기 좋은 도시 10위에 올랐다.

보스턴의 빅 딕 위에 조성된 그린웨이공원, 2007년 ⓒⓘⓞ

디자인은 지역사회는 물론 사회 전체의 이익, 즉 공익을 위해야 한다. 금연, 음주 운전 방지, 헌혈 등 공공 캠페인은 물론 저렴한 주택, 공공장소, 지역사회 개발 이니셔티브 등 불특정 다수의 사람과 사회적 약자들을 위한 배려다. 나이, 능력, 배경과 관계없이 모든 사회 구성원을 위한 '유니버설 디자인'은 물론 사회적 약자들이 공존할 수 있는 생활환경을 조성하려는 '인클루시브 디자인'의 역할이 커짐에 따라 공공 디자인의 역할과 기여가 확산하고 있다. 안전을 위한 디자인, 범죄 예방 디자인에 대한 관심의 증대도 같은 맥락이다.

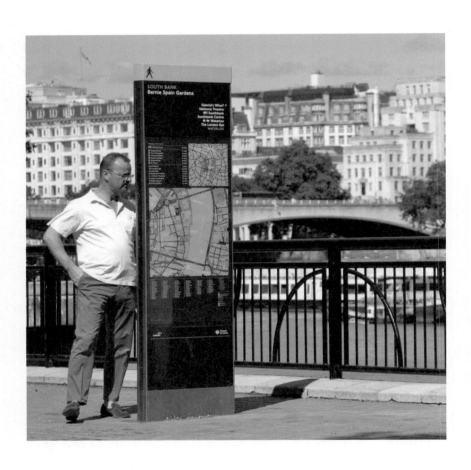

걷기 편한 런던 만들기

레지블 런던 | Legible London

런던은 한때 '세상에서 가장 길을 잃기 쉬운 도시'로 불렸다. 2001년 조사에 따르면 런던 시민들조차 일곱 명 중 하나가 길을 찾는 데 어려움을 겪는다. 그 이유는 역사적 건축물들과 유서 깊은 장소들을 잇는 골목길이 거미줄처럼 얽혀 있어서였다.

2004년 당시 런던 시장 켄 리빙스턴Ken Livingston은 2015년까지 '걷기 좋은 런던'을 만들겠다고 선언했다. 도심 걷기의 활성화로 골목 상권을 살리고 길거리 치안과 안전성을 높이며, 지하철의 과도한 부담을 줄이는 등 해묵은 도시 문제를 해결하려는 포석이었다. <레지블 런던> 프로젝트에는 AIGAppled Information Group와 라콕굴람Lacock Gullam이라는 두 디자인 회사가 선정되었다. 두 회사는 사람들에게 유용한 정보를 제공하는 '보행자 중심 안내 표지판'을 디자인해 1,700여 개의 대형, 중형, 소형 안내 표지판을 런던 전역에 설치했다. 2014년 프로젝트 평가 보고서에 따르면, 94%의 시민이 길을 찾는 데 도움이 된다고 응답했고, 열 명 중 아홉 명이 더 많은 표지판 설치를 희망했다. 이 같은 시민들의 호응은 '걷기 편한 런던 정책'의 지속성과 일관성이 거둔 성과라 할 수 있다.

레지블 런던 안내 표지판, AIG & 라콕굴람, 2006년 ⓒ①⑨
지도 위쪽을 무조건 북쪽으로 지정하지 않고 보행자의 시선과 일치하게 작성했다.
시속 4.5km로 걷는 것을 기준으로 도달하는 데 걸리는 시간을 '작은 원'(5분)과
'큰 원'(15분)으로 표시했다. 대화형으로 길을 일러주는 인터랙티브 기능을 갖춰
지하철 타기와 걷기 중 더 빠른 것을 선택할 수 있도록 했다.

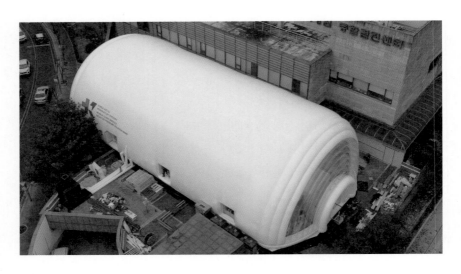

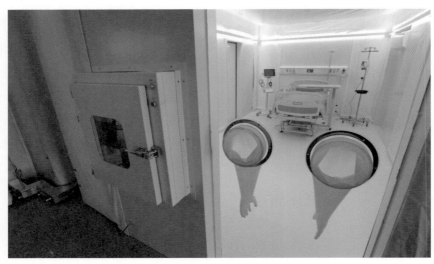

규격화로 이동식 음압 병동 실현

이동형 음압 병동 | **MCM, Mobile Clinic Module**

코로나19의 확산세가 빨라지던 2020년 말, 서울 한국원자력의학원의 주차장에 중환자용 이동형 음압 병동이 들어섰다. 음압 병동은 중증 감염병 환자를 전담 치료하는 병실로서 내부의 병원체가 외부로 퍼지지 않도록 특별히 제작된 시설이다. 바이러스로 오염된 병실 내부의 공기가 외부로 배출되지 않도록 병실 내부의 공기압을 낮추어 공기가 병실 안쪽으로만 흐르게 하므로 한 개의 설치 비용이 3억 5,000만 원이 넘는다. 2019년 12월을 기준으로 국내 음압 병동은 1,027개소로, 전염성이 강한 감염병 창궐에 대처하기에는 부족한 실정이었기에 이동형 음압 병동 출현은 아주 반가운 일이었다.

한국과학기술원KAIST이 코로나19 대응 과학기술 뉴딜 사업의 일환으로 개발한 이동형 음압 병동은 KAIST 산업디자인학과 남택진 교수 연구팀이 6개월간 디자인한 것이다. 병동은 가로 15m, 세로 30m 규모로, 음압 시설을 갖춘 중환자 돌봄용 전실과 4개의 음압 병실, 간호사용 공간과 탈의실, 의료 장비 보관실 및 의료진 공간으로 구성되어 있다. 이름 그대로 '모바일 클리닉 모듈'로 모든 부품이 규격화되어 있어 조립이 쉽고 신속하게 개조할 수 있으며, 체육관이나 강당, 정원 등 어느 곳에나 간단히 설치할 수 있다. 사용하지 않을 때는 무게와 부피를 70% 이상 줄여 보관할 수 있다. 이동형 음압 병동의 제작 기간은 약 한 달이고 제작 비용은 7,500만 원 정도로, 기존 음압 병동의 4.5배나 절감된 금액이다. 이동형 음압 병동은 2021 레드닷 디자인 어워드 대상, iF 디자인 어워드 4개 부문 본상을 받았는데, 이는 디자이너들이 주도해 개발한 코로나 팬데믹 극복 솔루션이 국제적으로 공인받은 것이다.

중환자용 이동형 음압 병동, 남택진, 2020년 ⓒkaist

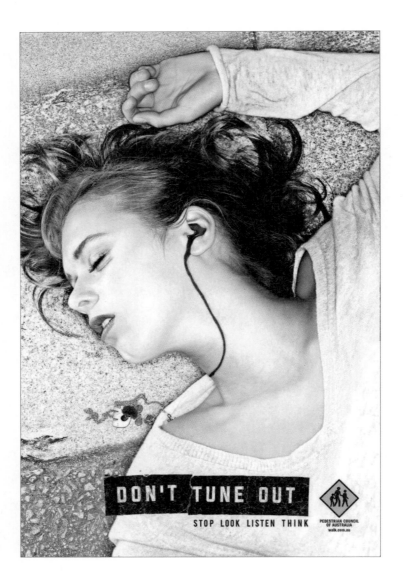

스몸비족을 향한 경고

한눈팔지 마 | **Don't Tune Out**

스몸비smombie는 '스마트폰'과 '좀비'를 합성어로, 스마트폰에 빠져 사리 분별을 못하는 노예가 된다는 뜻이다. 스마트폰의 보급으로 보행 중에 도 스마트폰에서 눈을 떼지 못해 다른 보행자들과 부딪치거나 자동차에 치여 사망하는 사례가 늘고 있다.

빠르게 늘어나는 스몸비족의 사고를 방지하기 위해 도로표지판 의 개선, 스마트폰 사용자 전용 도로의 설치, 경고 포스터의 게시 등 다양 한 노력이 전개되고 있다. 2010년부터 보행 중 디지털 기기 사용을 방지 하기 위한 공공 캠페인을 전개하고 있는 호주 보행자위원회는 광고대행 사 DDB 시드니DDB Sydney에 공익 광고 디자인을 의뢰했다. 딜런 해리슨 Dylan Harrison이 이끄는 디자인팀은 '한눈팔지 마―멈춰라, 보아라, 들어 라, 생각하라'는 슬로건을 앞세워 소녀, 소년, 어린이를 등장시킨 3부작 신문광고와 TV 동영상 광고를 디자인했다. 호주의 주요 일간지에 게재 한 신문광고는 충격적이었다. 방금 자동차에 치여 사망한 듯 도로 위에 쓰러져 있는 10대 소녀의 귀에서 붉은 피가 이어폰 형태로 흘러나오는 장면은 스몸비 교통사고의 희생자라는 것을 암시해 준다.

차도를 건너며 주위를 살피지 않은 대가가 얼마나 큰지를 직설적 으로 표현한 이 광고 디자인에 대한 선호는 엇갈릴 수 있다. 그러나 누구 라도 무의식중에 스몸비족이 되어 치명적인 교통사고를 당할 수 있음을 경고하는 데는 효과적이다.

277

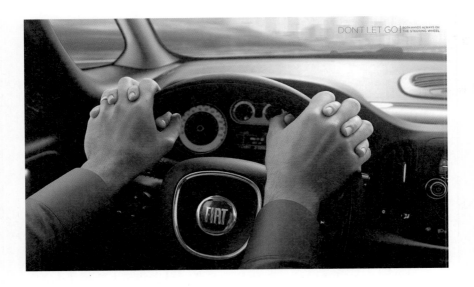

안전 운전하라는 따뜻한 간구

놓지 마세요 | **Don't Let go**

운전하면서 전화 통화를 하거나 문자를 주고받는 등 잘못된 운전 습관은 치명적인 교통사고로 이어질 위험성이 크다. 특히 운전 중 문자 송수신은 대마초 흡입이나 음주 운전보다 위험한 데도 그 심각성을 간과하기 쉽다. 2015년 8월 이탈리아의 자동차 회사 피아트Fiat는 잘못된 운전 습관의 위험성을 튀르키예 국민에게 상기해 주기 위해 세계적인 광고 대행사 레오버넷Leo Burnett에 캠페인 포스터 디자인을 의뢰했다. 레오버넷 이스탄불 지사의 아트 디렉터 에킨 아시레이Ekin Arsiray는 한 손으로 운전대를 잡는 튀르키예 사람들의 습관을 고쳐야 한다는 내용을 은유적으로 나타냈다.

포스터 속 운전대를 잡고 있는 남자의 손을 마주 잡은 작은 손은 다양한 해석을 가능하게 한다. 결혼반지를 끼고 있는 것으로 미루어 보아 작은 손의 주인공은 남자의 아내이거나 자녀일 수 있다. 포스터 오른쪽 위에는 작은 글씨로 "놓지 마세요. 언제나 운전대를 두 손으로 잡으세요."라고 쓰여 있다. 사랑하는 사람의 손을 마주 잡듯이 운전대를 양손으로 꽉 잡아 당신을 기다리는 도착지까지 안전 운전하라는 따뜻한 간구가 느껴진다.

그런데 한편에서는 운전 중 유령 손에 붙들려 빠져나오려고 애쓰는 괴기 영화의 한 장면 같아 '오싹하다' '엽기적이다'는 의견이 제시되기도 했다. 하나의 디자인을 보고 느끼는 사람들의 관점과 해석은 이렇듯 다양하다.

279

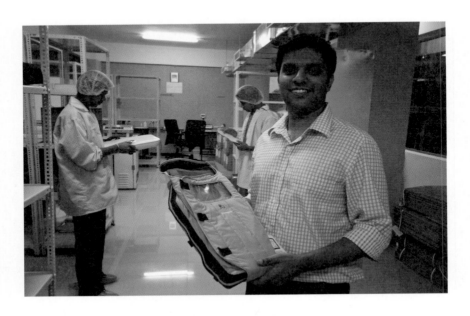

저체온증에서 유아를 지키다

임브레이스 유아 보온기 | Embrace Infant Warmer

해마다 전 세계에서 태어나는 미숙아가 2,000만 명에 달하며, 그중 400만 명이 생후 한 달 내에 저체온증으로 목숨을 잃는다. 체온이 35℃ 이하로 떨어지는 저체온증은 인체에 해로운 세균들이 번식하기 좋은 환경을 조성해 갖가지 질환을 유발한다. 특히 체중이 2.5kg 미만인 미숙아들에게 치명적인데, 저체온증만 예방해도 신생아 사망률을 42% 줄일 수 있다.

저체온증으로 인한 신생아의 사망은 개발도상국에서 주로 발생한다. 적정한 체온을 유지하는 인큐베이터의 가격이 2만 달러가 넘어 외딴 지역에까지 혜택이 미치지 못하기 때문이다. 2007년 스탠퍼드대학 대학원생 제인 첸Jane Chen 외 네 명은 디자인 혁신 수업의 팀 과제로 저체온증으로 인한 신생아 사망 문제를 해결하기 위해 나섰다. 그들은 네팔에서 산모와 의사, 간호사들과의 인터뷰를 통해 문제를 파악하고 적정한 기술을 활용한 제품 모형을 디자인했다. 사용과 휴대가 용이하고 세탁하기 편하도록 침낭처럼 덮개를 여미는 간단한 구조로 만들었다. 그리고 전기가 없는 지역에서도 쓸 수 있게 왁스가 채워진 보온 팩을 뜨거운 물로 덥히는 방식을 도입했는데, 광범위한 임상 시험 끝에 한 번 덥히면 최대 6시간 체온을 유지하는 유아 보온기를 완성했다.

2008년 그들은 저개발국의 신생아 보건 문제를 다루는 비영리기구 임브레이스Embrace를 설립한 데 이어, 2012년 사회적 기업인 임브레이스이노베이션스Embrace Innovations를 세워 유아 보온기의 보급에 나섰다. 현재 네팔, 아프가니스탄, 에티오피아 등 26개국에 유아 보온기 20만여 개를 제공해 귀중한 생명을 구하고 있다.

임브레이스 유아 보온기, 임브레이스이노베이션스, 2007년 ⓒⓘⓞ

물 긷는 하마

히포 롤러 | Hippo Roller

전 세계 오지에 사는 사람들은 아직도 먼 곳에서 식수를 떠다 먹어야 하는 어려움을 안고 산다. 그런 문제를 해결하기 위해 디자인된 물통이 있다. 뚱뚱한 하마를 연상케 하는 〈히포 롤러〉다. 1991년 남아프리카공화국의 페티 펫저Pettie Petzer와 조한 존커Johan Jonker는 6km 정도 떨어진 곳까지 걸어가서 물을 길어 와야 하는 사람들을 돕기 위해 물통과 바퀴가 일체형인 물 긷는 도구를 디자인했다.

물통은 내구성이 강한 저밀도 폴리에틸렌으로, 손잡이는 강철 파이크로 만들어 90L나 되는 물을 가득 담아도 체감 무게가 8.5kg 정도에 지나지 않아 어린아이도 쉽게 나를 수 있다. 손잡이가 물통 양쪽 중심축에 연결되어 있어 사용하기에도 편하다. 개폐구의 직경이 13.5cm로, 쉽게 물을 채우거나 따를 수 있고 물통 내부 세척도 용이하다.

한 개에 가격이 운송료를 포함해 125달러(약 15만 원)에 달해 유니세프UNICEF 등의 비정부 기구NGO 단체는 전 세계에서 모은 기부금으로 〈히포 롤러〉를 구매해 필요한 사람들에게 무상으로 제공하고 있다. 〈히포 롤러〉는 어려운 이웃을 돕는 나눔과 배려의 정신이 이어진 환경 아이디어다.

283

히포 롤러, 페티 펫저 & 조한 존커, 1991년 ⓒⓘⓞ

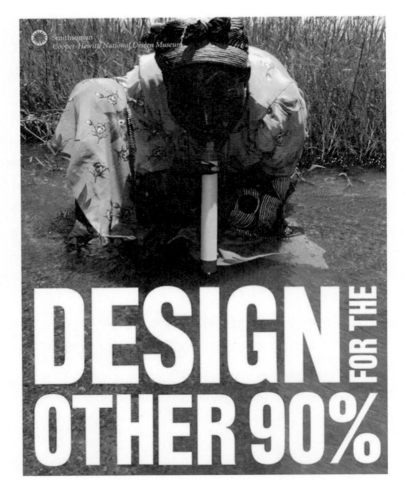

어려운 사람들을 돕기 위한 디자인의 방향 전환

소외된 90%를 위한 디자인 | Design for The Other 90%

세계 디자인계의 화두는 '사회적 약자를 위한 디자인'이다. 어려운 처지에 있는 사람들을 돕기 위해 디자인을 활용하자는 것이다.

　　2007년 4월부터 9월까지 뉴욕의 국립쿠퍼휴잇디자인박물관에서 열린 <소외된 90%를 위한 디자인> 전시회는 '사회적 약자를 위한 디자인' 이념을 잘 반영했다. 30여 종의 전시품들은 모두 생활환경이 열악해 어려움을 겪는 사람들을 돕기 위해 디자인된 용품들이다. 이 순회 전시회는 워싱턴D.C.와 덴버 등지에서도 열려 디자인의 사회적 책임과 역할을 일깨웠다. '디자인에 의한 자선'이라는 이념은 그렇게 확산해 가고 있다.

‹소외된 90%를 위한 디자인› 전시 포스터, 창 시모아, 2007년 ⓒcooperhewitt

라이프 스트로Lifestraw, 베스터가르트 프랑센, 2005년
전시 포스터에 등장하는 휴대용 살균 정수기로, 오염된 물의 박테리아, 기생충 등을
없애주는 기능이 있다. 원통형으로 손에 들거나 목에 걸고 다니기 편하고, 쉽게 청소할 수 있다.
정수 능력은 약 1,000L로 한 사람이 1년 동안 마실 양이다.

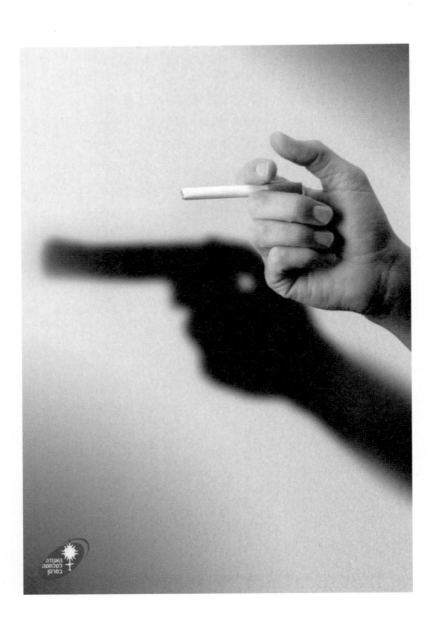

금연, 우회적인 설득이 더 효과적

금연 캠페인 | **No–Smoking Campaign**

해마다 5월 31일은 '세계 금연의 날'이다. 각국의 보건 당국은 적극적으로 금연 캠페인을 전개한다. 1950년대 전 인구의 50%가 흡연을 했던 이스라엘은 다양한 금연 운동을 펼쳤다. 그러나 좀처럼 흡연자가 줄지 않자, 이스라엘 정부는 1983년 라디오와 TV의 담배 광고 금지 법안을 통과시키고, 2001년 지정된 흡연 구역 밖에서의 금연을 법제화했다. 2005년에는 모든 밀폐 공간에서 흡연을 금해 간접흡연의 피해를 줄이도록 했다. 특히 젊은이들의 금연이 더 필요하다고 판단한 이스라엘암협회ICA, Islael Cancer Association는 포스터를 활용한 금연 캠페인을 적극 전개했다.

디자인 회사 기탐BBDOGitam BBDO는 두 장의 금연 포스터를 재능 기부했다. <금연 권총Anit-smoking Gun>과 <천국으로 가는 계단Stairway to heavenv이다. 먼저 담배 한 개비를 들고 있는 손의 그림자를 목숨을 겨누는 권총으로 묘사한 <금연 권총>은 흡연이 살인 행위임을 잘 나타내고, <천국으로 가는 계단>은 잿빛 구름 사이에 담배 개비로 만든 줄사다리가 늘어져 내려 흡연이 수명을 단축한다고 경고한다. 포스터의 효과 덕분인지 2009년 이스라엘의 흡연율은 22.8%로 낮아졌다.

두 장의 금연 포스터를 보면 '훌륭하게 디자인된 포스터는 백 마디 말보다 낫다.'는 것을 실감한다. 실제로 이 두 장의 포스터는 가장 설득력 있는 금연 포스터로 꼽히는데, 사람들에게 감동을 주는 것은 장황한 훈계조의 설명이나 엽기적인 이미지가 아니라 우회적인 설득이다.

금연 포스터 ‹금연 권총›, 기탐BBDO, 2005년 ⓒadeevee

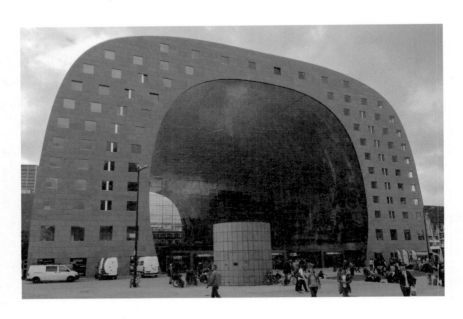

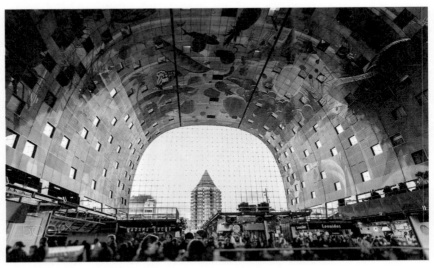

도심 되살린 신개념 복합건물

로테르담 마켓 홀 | Rotterdam Market Hall

네덜란드 로테르담에 있는 주상복합건물 <마켓 홀>은 외관부터 독특하다. 액운을 막고 복을 가져다준다는 말편자 뭉치를 세워놓은 모습이다. 2004년 중앙정부가 비위생적인 여건에서 음식물을 팔던 재래시장의 정비를 위해 식품위생법을 개정하자 로테르담 시의회는 전통시장 재생 사업에 착수했다. 디자인 공모 요강은 도심 활성화와 식품 안전을 위해 두 채의 주거용 건물 사이에 지붕 덮인 재래시장과 주차장을 경제적으로 조성하는 것이었다.

부동산 개발사 프로바스트Provast와 건축 스튜디오 MVRDV는 남부 유럽의 지붕 있는 시장들을 답사하고 연구한 결과, 폐쇄된 공간이라 어둡고 지역사회와의 교류도 원활하지 못하다는 점을 알아냈다. 그들은 기존의 전통시장과 레스토랑 등의 상업 시설, 주차장, 아파트를 하나로 결합한 신개념 주상복합건물을 제안했다.

신개념 주상복합건물이라는 이름에 걸맞게 마켓 홀은 두 동의 아파트 건물 윗부분을 이어 붙인 아치형 공간에 시장과 주차장이 있다. 지하 4층에서 지하 2층까지는 주차장, 지하 1층에서 2층은 상점과 식당 등의 상업 시설, 3–11층까지는 228가구의 아파트로 구성되어 있다. 높다란 아치형 천장은 1만 1,000㎡의 대형 스크린으로 되어 있어 고객의 눈길을 끄는 고화질 애니메이션 콘텐츠 등을 상영한다.

2014년 개장해 매주 15만 명 이상의 사람들이 찾는 랜드마크로 자리 잡은 <마켓 홀>은 전통시장 재생 사업 중에서도 전 세계에서 가장 성공한 사례로 꼽힌다. 혁신적인 건축 디자인과 전통시장의 만남, 세계의 여러 도시가 이곳을 벤치마크로 삼고 있는 이유일 것이다.

289

로테르담 마켓 홀, 프로바스트와 MVRDV, 2014년 개장 ⓒⓘ◎

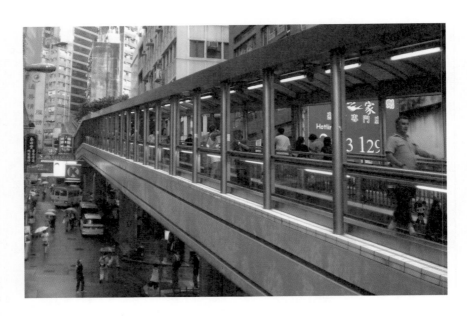

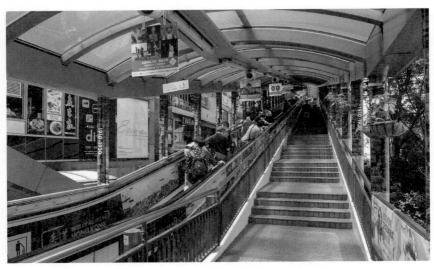

예산 낭비 천덕꾸러기에서 지역경제 이끄는 효자로

미드레벨 에스컬레이터 | Mid-levels Escalator

저렇게 높고 경사가 심한 길을 어떻게 날마다 오르내릴까? 해발 554m 높이의 홍콩 빅토리아 피크 기슭에 밀집해 있는 고층 아파트들을 보면 절로 그런 생각이 든다. 서울의 약 1.8배 크기의 땅에 740만여 명이라는 인구가 모여 사는 홍콩의 특성상, 높은 산기슭에 집을 짓는 것은 어쩔 수 없는 일이다. 그러나 경사가 가팔라 대중교통의 운행이 어려운 지대에 사는 사람들의 이동 문제는 시급히 조치가 필요했다.

1993년 홍콩 정부는 고지대 주민들의 출퇴근 교통 문제 해결을 위해 빅토리아 피크의 경사면에 20개의 에스컬레이터와 3개의 무빙워크로 구성된 '미드레벨 에스컬레이터'를 설치했다. 안정된 비례의 철골 구조물을 중립적 색채로 도색해 노출하고, 상행과 하행 표시 등 공공 사인의 주목성을 높였다. 목적에 충실하도록 실용적으로 디자인된 미드레벨 에스컬레이터는 일종의 사회적 디자인으로, 총길이가 800m에 달해 기네스북에 등재되었다.

291

그러나 미드레벨 에스컬레이터의 예산은 1억 홍콩달러였으나 실제로는 두 배가 넘는 2억 4,000만 홍콩달러가 소요되었다. '(돈 먹는) 하얀 코끼리'라는 별명이 붙으며 예산 낭비 천덕꾸러기로 취급받았는데, 에스컬레이터 주변으로 레스토랑 등의 상점들이 들어서면서 지역 경제를 이끄는 홍콩의 명물이 되었다.

미드레벨 에스컬레이터, 1993년 개통 ⓒⓕⓐ
6:00-10:00는 하행, 10:30-24:00는 상행을 운행한다.
전 구간의 소요 시간은 약 20분이다.

동화 같지 않은 동화

말락과 고무보트 | Malak and the Boat

2015년 9월 2일 난민선에 탔던 3살 소년 아일란 쿠르디가 익사한 채 표류하다 투르카이 해변에서 발견된 사진이 보도되면서 큰 파장을 일으켰다. 그해 10월 31일 《뉴욕타임스The New York Times》는 쿠르디의 비극 이후에도 이슬람의 급진 수니파 무장단체IS를 피해 난민선에 올라탔다 사고로 익사한 어린이의 숫자가 77명이나 된다고 보도했다.

　　유니세프는 문제의 심각성을 널리 알려 유럽연합의 난민 정책을 변화시키기 위해 3명의 난민 어린이 사례를 다룬 애니메이션 시리즈를 만들었다. 애니메이션이 정치, 경제, 사회 등의 복잡한 문제를 생동감 있게 표현해 해결 방안을 찾는 데 효과적이라고 보았기 때문이다. 크리에이티브 에이전시 하우스오브컬러스House of Colors와 180LA가 제작한 <말락과 고무보트–시리아로부터의 여정>은 시리아 태생의 일곱 살 소녀 말락의 이야기다. 엄마와 함께 안전하게 살 곳을 찾기 위해 지중해의 검고 거친 파도를 헤쳐가는 긴 여정을 다룬 이 작품은 어린이들에게 꿈을 심어주기 위한 동화가 아니다. 전 세계에 무섭고 험한 이야기를 전해주는 <동화 같지 않은 동화Unfairly Tales> 시리즈 중의 하나다.

　　영화는 어둡고 추운 바다 위를 아슬아슬하게 떠가는 작고 비좁은 보트에서 말락에게 스포트라이트를 비추고, 함께 탄 엄마와 난민들은 두 눈만 빼고 모두 어둡게 표현하는 대비 효과로 긴장감을 높였다. 거대한 파도가 사나운 문어처럼 공격해대는 위험한 항해 끝에 말락 혼자만 살아남아 안타까움을 더해준다.

293

말락과 고무보트, 하우스오브컬러스 & 180LA, 2016년 ©unicef
상영 시간 1분 58초

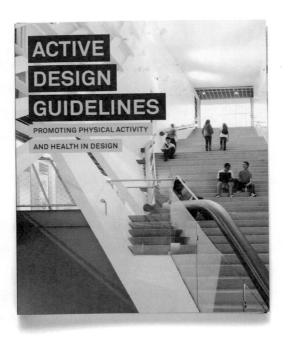

비만과의 전쟁을 위한 디자인 지침

액티브 디자인 가이드라인 | Active Design Guidelines

"뉴욕 시민들은 엘리베이터가 아닌 계단을 이용해 건물을 오르내려야 한다." 2002년 뉴욕시장으로 당선된 마이크 블룸버그Michael Bloomberg가 한 말이다. 블룸버그 시장은 뉴욕 시민의 건강을 위해 2004년 세계보건기구WHO가 선포한 '비만과의 전쟁'을 시행했다. 학교 급식을 저지방 메뉴로 바꾸고, 2013년부터 공공장소에서 설탕이 들어간 대용량 음료(489ml 이상)를 팔지 않는 법을 제정했으며, 2015년 식품의약국FDA이 가공식품의 트랜스 지방 퇴출을 결정했다.

그중에서도 시민들의 운동을 장려하기 위해 2010년 2월 뉴욕시 디자인건설국이 만든 디자인 지침서 「액티브 디자인 가이드라인」은 특별하다. 이 지침서는 건축가와 도시 디자이너들이 더욱더 건강한 건축물과 거리, 도시 공간 등을 조성하기 위해 준수해야 하는 전략 매뉴얼로, 건물과 공공시설물을 디자인할 때 시민들이 걷기, 자전거 타기, 계단 오르내리기 등 되도록 많은 신체 활동을 하게 해주는 구체적인 방법들이 제시되어 있다.

식단 디자인, 칼로리 소비를 늘리기 위한 디자인, 비틀스 멤버였던 폴 매카트니Paul McCartney가 제안한 <고기 없는 월요일Meat Free Monday> 캠페인 등 비민과의 전쟁을 위한 디자인 정책이 전 세계에서 다각적으로 전개되고 있다.

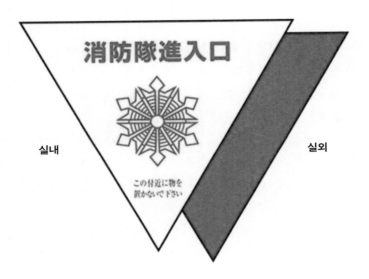

실내 실외

화재 때 생명을 구하는 스티커

비상용 진입구 마크 | Rescue Enterance Mark

일본 고층 빌딩 유리창에는 빨간색 역삼각형 스티커가 부착되어 있다. 이 스티커는 화재 발생 시 소방관들이 건물 내부로 진입해 사람들을 밖으로 대피시키기 위한 통로를 나타내는 표시다. 일본 건축소방법은 화재나 지진 등에 대비해 5층 이상 건물에는 3층부터 구조용 유리창을 설치하고 스티커로 부착하도록 규정하고 있다. 고층 빌딩의 유리창은 일반 유리보다 3–5배 강도가 높은 강화 유리나 격자 모양의 철망으로 보강된 유리를 사용한다. 이 때문에 쉽게 깨지지 않아 유사시 인명 구조에 방해가 될 수 있어 구조용 유리창을 별도로 설치해 탈출에 용이하도록 배려한 것이다.

구조용 유리창은 사람이 드나들 수 있도록 폭 75cm, 높이 120cm 이상이어야 하고, 한 변의 길이가 20cm인 아크릴판으로 제작한 스티커는 유리창의 아랫단에서 80cm 이내의 위치에 부착해야 한다. 건물 외부로 드러나는 면은 주목도가 높은 빨간색으로 마감되어 먼 데서도 눈에 잘 띄고, 반사 도료를 사용해 밤에도 식별할 수 있다. 실내에서 보이는 면에는 흰색 바탕에 빨간색으로 '소방대 진입구'라는 글씨와 도쿄소방청의 휘장을 표시했다. 이 스티커가 붙은 창문 밑에는 책장과 책걸상 등 탈출에 방해될 수 있는 물건을 두는 것이 금지되어 있다. '재난 대국'이라 불리는 만큼 무고한 인명 피해를 최소화하고 재난에 철저히 대비하기 위한 사회적 배려가 돋보인다.

인명 구조를 위한 비상용 진입구 마크 KS-EX820P-S CAD PDF

랜드마크는 원래 경계표처럼 특정 지역이나 장소를 나타내는 표식이었다. 점차 그 범위가 역사적인 건축물, 문화재, 특산품 같은 물리적인 상징물로 확대되었으며, 웹과 UX에서의 탐색 경험이라는 추상적인 상징까지 포괄하게 되었다. 랜드마크라고 지정하는 공식적인 절차는 없지만, 폭넓은 공감대 형성은 공인에 필수적이다. 그러므로 랜드마크는 지역의 고유한 문화적, 역사적 가치를 간직하되, 세계인이 공감할 수 있어야 한다. 한 도시나 국가의 상징이 될 만큼 개성이 뚜렷해서 기억에 남을 만큼 가치 있는 인공물은 지역의 랜드마크를 넘어 '글로벌 디자인 자산'이 될 수 있다.

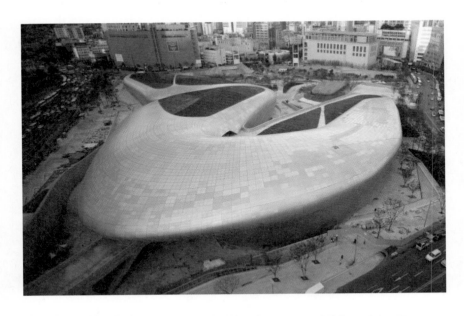

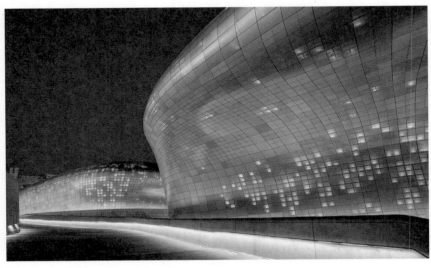

환유의 풍경에 거는 기대

동대문디자인플라자 | Dongdaemun Design Plaza

2014년 개관한 동대문디자인플라자DDP는 '디자인 서울'의 상징이다. 연면적 8만 6,574m²(약 2만 6,188평)의 땅에는 우리 민족의 역사와 애환이 서려 있다. 조선 시대 때 군사훈련과 무기 제작을 관장하던 하도감 자리에 일제가 공설 운동장을 세운 것은 1925년의 일이다. 광복 이후 종합 운동장으로 활용되었지만, 1988년 서울올림픽이 잠실에서 열린 이후에는 풍물시장과 주차장으로 사용되었다.

2007년 8월 서울특별시가 디자인센터 건립을 위해 국내외 최고 건축가 여덟 명을 대상으로 국제 공모한 결과, 이라크 출신 영국 여성 건축가 자하 하디드의 작품 <환유換喻의 풍경>이 선정되었다. 환유란 어떤 사물의 특성을 간접적으로 묘사하는 수사학적 표현으로, DDP의 외관은 구불구불 이어지는 언덕이 많은 우리나라 지형의 환유다. 아울러 비정형적인 형태는 끊임없이 새로운 것을 추구하며 변화하는 디자인의 미래를 나타낸다. 제각기 모양이 다른 4만 5,000여 장의 알루미늄 외장 판으로 덮인 29m 높이의 둥그런 외팔보 구조물은 도심에 내려앉은 거대한 우주선 같은 몽환적인 느낌을 준다.

건설 계획의 수립과 건축가 선정 등에서 논란도 있었지만, DDP는 외국 관광객들이 서울에서 가장 가보고 싶은 명소 1위로 자리 잡았다. 서울성곽, 이간수문, 하도감 유구, 동대문운동장 조명탑 등을 간직한 역사문화공원과 다양한 이벤트의 시너지 효과 덕분이다. DDP를 명실공히 디자인·창의 산업 육성의 전략적 거점으로 만들기 위한 독창적인 비즈니스 모델과 콘텐츠 개발 노력이 더욱 가시화되기를 기대한다.

동대문디자인플라자, 자하 하디드, 2014년 ©서울디자인재단

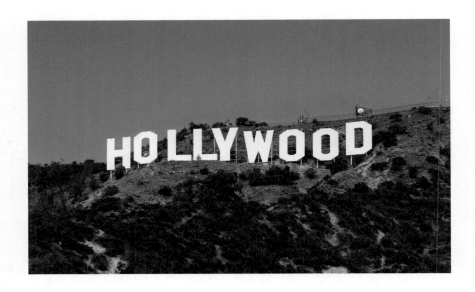

시민들이 지켜낸 공공 표지판

할리우드 | HOLLYWOOD

마운트리 정상 부근에 자리한 'HOLLYWOOD' 표지판은 우여곡절 끝에 LA의 랜드마크로 자리 잡았다. 이 표지판은 1923년 LA 근교에 조성된 주택단지의 분양을 홍보하기 위해 'HOLLYWOODLAND!'로 설치되었다. 영국 출신의 디자이너 토마스 고프Thomas Goff는 모든 글자의 높이를 15m, 폭은 9.1m로 디자인했다. 글자체는 단순한 산세리프체의 곡선 부분을 45도로 재단해 제작과 관리가 쉽게 했는데, 오늘날 이 서체는 대형 간판에 많이 쓰는 '할리우드체'로 발전되었다.

주택 분양이 끝난 후 철거될 예정이었던 표지판이 존치된 것은 많은 시민이 원했기 때문이었다. 이 표지판은 영화 등 대중매체에 자주 등장해 인기가 높아졌지만, 퇴락한 만큼 대대적인 보수가 필요했다. 1949년 할리우드상공회의소는 'LAND!'를 없애 부동산 냄새를 뺐다. 그리고 1978년 11월 할리우드 창설 75주년을 맞아 잡지 <플레이보이Playboy> 발행인 휴 헤프너Hugh Hefner등 아홉 명이 기부한 성금 25만 달러를 들여 글자 높이를 1m 낮추고, 글자체의 모양대로 글자 폭을 조절한 표지판을 새롭게 세웠다.

그런데 2008년 할리우드 표지판 인근을 소유한 부동산 개발업체의 고급 빌라 건립 추진안으로 표지판은 또다시 존폐 위기를 맞았다. LA 시의원들과 환경 단체는 표지판을 지키기 위해 공공토지신탁기금과 시민 성금을 모아 토지를 매입하기로 했다. '정상을 지키자Save the Peak.'라는 현수막을 표지판 위에 덮고 성금을 독려해 1,250만 달러의 토지 대금을 모금했다. 시민들의 관심과 협조가 사라질 뻔했던 랜드마크를 지켜낸 것이다.

할리우드 표지판, 토마스 고프, 1923년(1978년 리디자인) ⓒ①⑩

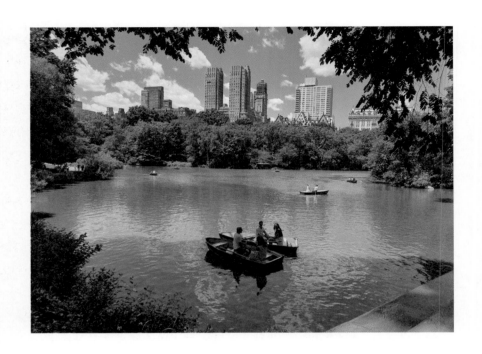

시골길에서 힌트 얻은 도심 공원

센트럴파크 | Central Park

뉴욕 맨해튼섬의 중심부에 자리 잡은 센트럴파크는 높은 빌딩 숲속에서 목가적인 조경을 연출한다. 뉴욕시의 인구가 50만 명으로 늘어난 1850년대에 시민들의 휴식처가 될 도심 공원이 필요하다는 여론에 따라 뉴욕시는 1857년 공원 디자인 공모를 실시했다. 당선작은 조경디자이너 프레데릭 옴스테드Fredrick Olmstead와 건축가 칼버트 복스Calvert Vaux가 출품한 '시골처럼 소박하고 평화로운 풍경'이라는 디자인 콘셉트의 <푸른 초원 계획Greensward plan>이었다.

약 100만 평에 이르는 센트럴파크는 조성 과정에서도 완공 후에도 공원을 잠식하려는 세력가들의 압력이 있었다. 하지만 공원이 단 한 치도 줄지 않은 것은 뉴욕 시민들의 강력한 지지 덕분이었다. 시민들은 집회와 시위 등의 정치적 중립을 위해 1980년부터는 비영리단체 '센트럴파크 관리위원회'를 만들어 공원 관리를 맡았다. 한해 약 3,750만 명이 방문하는 이 공원이 뉴욕의 허파로서 시민들의 휴식과 건강을 지키는 역할을 제대로 수행하게 된 데는 그만한 노력이 있었다.

뉴욕 센트럴파크, 프레데릭 옴스테드와 칼버트 복스, 1857년
1,400종류의 나무 50만 그루를 심어 숲과 호수를 조성한 센트럴파크에는
길을 잃지 않게 가로등마다 네 자리 숫자가 적혀 있다. 앞의 두 자리는 도로 번호,
뒤의 두 자리는 몇 번째 가로등인지를 나타내어 쉽게 길을 찾을 수 있다.

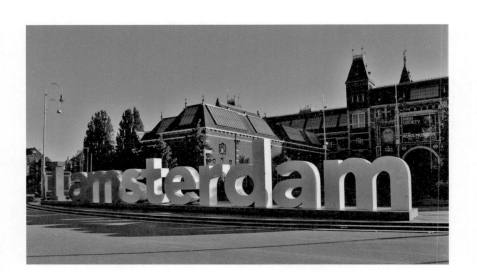

도시가 말을 했다

나는 암스테르담이다 | I AMSTERDAM

네덜란드 수도 암스테르담은 <아이 암스테르담I AMSTERDAM>을 모토로 도시의 브랜드 가치를 높여가고 있다. <나는 암스테르담이다>라는 이 선언에는 시민들의 도시에 대한 자부심과 신뢰는 물론 헌신하겠다는 다짐이 담겨 있다. 또한 암스테르담을 방문하는 관광객들에게 훌륭한 서비스를 제공해 암스테르담을 최고의 관광지로 만들겠다는 의지의 표현이기도 하다.

암스테르담시가 2004년 도시의 글로벌화를 위해 시작한 캠페인은 홈페이지, 조형물, 할인 카드 제작 등 여러 가지 마케팅 활동으로 이어졌다. 그중에서도 특히 눈길을 끈 것은 국립박물관과 미술관들이 밀집한 지역에 설치된 조형물이었다. 간결하게 디자인된 철제 구조물은 방문객들이 기념 촬영하기에 좋은 장소로 인기가 아주 높았다. 그러자 시 당국은 이 조형물을 스히폴 국제공항에 설치했다. 또한 필요할 때마다 한시적으로 순회 설치할 수 있는 이동식 세트를 만들어 패션쇼, 공연, 페스티벌 등에서 널리 활용했다.

이외에도 교통 요금과 미술관이나 박물관의 입장료를 할인은 물론 식당, 자동차와 자전거 대여점, 선물 판매점 등에서 25% 할인해 주는 '아이 암스테르담 시티 카드', '아이 암스테르담' 로고가 인쇄된 티셔츠 등 암스테르담시의 브랜드 캠페인은 원활한 소통과 공감으로 시민들의 커다란 호응을 얻었다.

나는 암스트르담이다 조형물, 메타알플랜, 2005년 ©ryton, UK

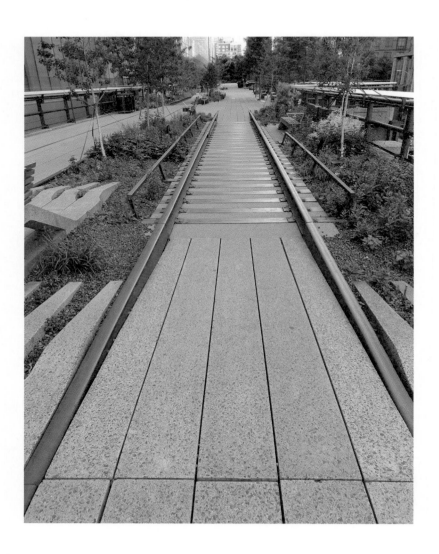

시민들이 만든 도심 속 하늘 공원

하이라인파크 | The High Line Park

2.4km의 상업용 철도를 리모델링해서 만든 하이라인파크는 지상에서 9m 높이에 있어 일명 '도심 속 하늘 공원'이라 불린다. 원래 하이라인은 1934년 도축장이 있던 미트패킹에서 허드슨 야드로 이어지는 화물 열차 전용 고가 선로로 개설되어 호황을 누렸다. 그러나 1980년 열차 운행이 완전히 중단된 이후 그대로 방치되고 말았다. 우범지대가 될 조짐을 보이자 철거 여론이 들끓었고, 1999년 8월 뉴욕시는 공청회를 거쳐 하이라인의 철거 계획을 승인했다. 그렇게 뉴욕 도심과 어울리지 않는 낡고 오래된 고가 철도 하이라인은 철거될 예정이었다.

조슈아 데이비드Joshua David와 로버트 해먼드Robert Hammond는 철거 대신 재생을 제안하며 '하이라인의 친구들FHL, Friends of the High Line'이라는 비영리단체를 결성하고 기금 마련에 착수했다. FHL은 2002년에 부임한 마이클 블룸버그 시장을 설득해 고가 철도를 재생하는 프로젝트를 공식화했다. 그리고 2003년 <하이라인 디자인하기>라는 국제 공모를 개최하고, 150점의 우수 작품을 그랜드 센트럴 터미널에서 전시했다. 2004년 뉴욕시는 5,000만 달러를 지원했으며, 지명 공모를 통해 선정된 제임스코너필드오퍼레이션James Corner Field Operations과 딜러스코피디오+렌프로Diller Scofidiot + Renfro가 조경과 건축을 맡았다. 하이라인파크 조성은 2006년부터 2013년까지 세 구간으로 나누어 진행되었다. 30년 가까이 폐허로 남아 눈살을 찌푸리게 했던 고가 철도는 하이라인파크라는 뉴욕의 랜드마크로 변신했다. 이렇게 되기까지 시민들의 자발적 참여와 관심이 없었다면 결코 이루어질 수 없었을 것이다.

뉴욕 하이라인파크, 제임스코너필드오퍼레이션 & 딜러스코피디오+렌프로, 2006-2013년

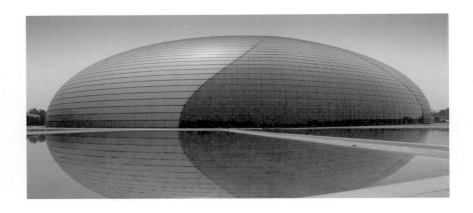

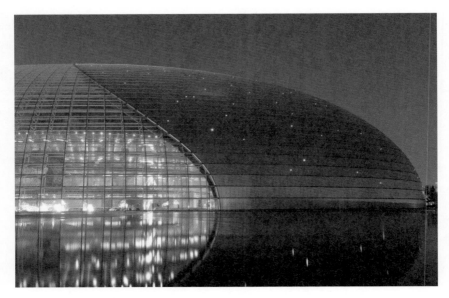

문화 대국을 바라는 중국의 속내

베이징 국가대극원 | National Center for the Performing Arts

수면 위로 떠오른 건물과 수면에 드리워진 그림자가 합쳐져 웅장한 '알'의 형상을 이룬다. 고대 중국 전설에 나오는 황제를 상징하는 상상의 새 봉황이 알껍데기를 깨고 나오는 이야기를 형상화한 베이징 국가대극원 건물이다. 국가대극원 건립은 중화사상을 문화적으로 구현하려는 중국 정부의 숙원이었다.

베이징 국가대극원은 1960년대에 기본 계획을 수립했으나 건립이 지연되다가 2008년 베이징올림픽 유치를 계기로 빠르게 추진되었다. 국가대극원은 1999년 국제 디자인 공모를 통해 선정되었는데, 프랑스 건축가 폴 앙드레Paul Andreu의 디자인 콘셉트가 당선되었다. 샤를드골공항, 신 개선문을 건립한 경험을 살려 폴 앙드레는 중국의 철학과 가치관이 담긴 새로운 랜드마크를 디자인했다.

연면적 21만 7,500㎡(약 6만 5,800평)에 달하는 국가대극원의 건축물 외벽은 2만여 장의 티타늄판, 중앙부는 1,200여 장의 곡면 통유리벽으로 마감해 햇빛과 조명에 따라 음양 효과가 바뀐다. 그 모양이 마치 새알 같기도 하고 우주선 같기도 하다. 대극원 내부는 오페라하우스와 콘서트홀, 극장이 있는데, 6,500개 이상의 발성관을 가진 콘서트홀의 파이프 오르간은 독일 기술을, 무대는 일본 기술을 활용했다. 이는 중국 개혁 개방의 상징으로 간주한다.

국가대극원의 통로는 호수 바깥쪽 지하 광장과 이어지는 80m의 수중 유리 터널뿐이라 관람객은 빛이 호수에 산란하는 신비로움을 감상하며 입장한다. 7년 동안 총 26억 8,800만 위안을 투자해 건립한 국가대극원은 경제 대국을 넘어 문화 대국을 지향하는 중국의 속내를 여실히 드러낸다.

베이징 국가대극원, 폴 앙드레, 2007년 개관 ⓒ①①ⓞ

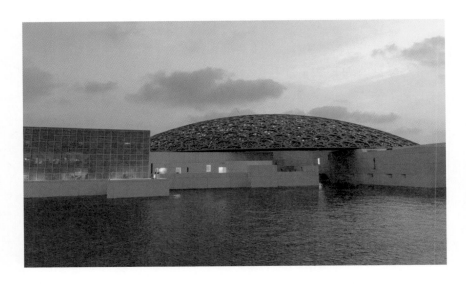

중동의 문화 메카 된 아부다비

루브르 아부다비 | Louvre Abu Dhabi

풍부한 석유 자본을 활용해 문화 산업을 육성하는 중동 지역의 문화 지수가 높아지고 있다. 그중에서도 2017년 11월 11일 개관한 루브르아부다비는 아랍에미리트연방UAE의 자본과 프랑스 문화의 융합이 이루어낸 결정체라 할 수 있다.

2006년 아부다비 관광문화청은 아부다비 사디야트섬을 문화적 허브로 조성하기 위해 프랑스 건축가 장 누벨에게 박물관 디자인을 맡겼다. 아랍 문화에 정통한 누벨은 뜨거운 사막 속의 해양 도시라는 아부다비의 지정학적 특성과 이슬람 전통 건축의 아랍 전통 나무 격자 창살 마슈라비야mashrabiya를 접목해 박물관을 디자인했다. 누벨은 오아시스의 야자수에서 영감을 얻어 작은 건물들(55개)과 골목길로 구성된 박물관 중심부를 강철과 알루미늄 웹으로 만든 지름 180m의 거대한 차광막으로 덮었다. 그리고 '빛의 마술사'라는 별명답게 차광막 사이에 별 모양의 구멍 7,850개를 뚫어 햇빛이 들어오게 했다. 차광막 그늘과 골목길 곳곳에서 바다로 이어지는 수로는 박물관 내부의 온도를 조절해 사막에서의 기분 좋은 전시 관람을 가능하게 해준다.

UAE 정부는 30년간 프랑스 루브르박물관의 소장품 대여 및 전시 비용으로 9억 7,400만 유로, '루브르'라는 브랜드 명칭의 사용료로 5억 2,000만 유로, 총 14억 9,400만 유로를 프랑스에 지불해야 한다. '중동의 문화 메카'라는 문화 프로젝트가 필요했던 아부다비의 과감한 투자에서 중동 문화의 미래가 보인다.

루브르 아부다비, 장 누벨, 2007년 개관 ©①①◎

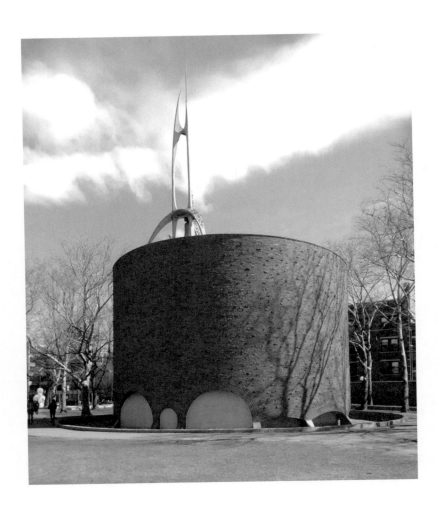

종교 상관없이 누구나 와서 기도하세요

MIT예배당 | **MIT Chapel**

각기 다른 종교를 가진 사람들을 모두 포용하려면 예배당은 어떤 모습이어야 할까? 미국의 <MIT(매사추세츠공과대학)예배당>이 그에 대한 해답을 준다. 핀란드 출신의 건축가 에로 사리넨이 디자인한 130석 규모의 이 작은 예배당은 원통형과 육면체로 구성되어 있다. 원통형의 건물은 안팎이 거친 벽돌로 되어 있고, 직육면체의 입구 통로는 나무와 유리로 마감되었다. 예배당 위에는 테오도르 로작Theodore Roszak이 설계한 금속제 첨탑과 종탑이 있는데, 그 모습이 마치 하늘을 향해 솟아오르는 듯하다.

예배당 안의 낮은 3단 원형 단상에는 직육면체의 대리석 제단이 있다. 제단 위로 뚫린 원형 천창을 통해 한 줄기 빛이 들어와 극적인 공간감을 연출한다. 제단 뒤편으로 조각가 해리 베르토이아Harry Bertoia가 디자인한 조각 병풍이 드리워져 있다. 천장에서부터 이어지는 24가닥의 가느다란 줄에 수많은 작은 금속판들이 끼워진 조각 병풍은 천창에서 비추는 빛을 난반사해 빛의 폭포를 만들어낸다. 원통형 외벽과 달리 물결 무늬 곡선의 내벽과 나지막한 나무벽 사이의 좁은 틈새 바닥에는 수평 유리창이 있다. 연못에 반사된 빛이 수평 창으로 새어들어 실내의 어두운 벽면에 어른거리며 신비로운 분위기를 만든다. 외벽과 내벽, 천창 그리고 어둠을 밝히는 빛줄기가 어우러진 모습에서 종교의 색채를 부각하기보다 기도하는 사람이 경건한 마음을 갖도록 배려한 노력들이 느껴진다.

MIT예배당, 에로 사리넨, 1955년 ©①⊜

영국 건축가가 재현한 전통 옥상정원

아모레퍼시픽 사옥 | Amorepacific Headquarters

전통 한옥에는 마당이라는 '여백(비어 있는 공간)'이 있다. 마당은 단순히 비워둔 게 아니다. 햇빛을 반사해 집 안을 밝게 해주고, 한여름 물 한 동이를 마당에 뿌려주면 천연 에어컨 역할을 한다. 또 마당 한쪽에는 배롱나무나 단풍나무를 심는다. 사시사철 변하는 바깥 세계를 담는 '공간'이기 때문이다.

2017년 서울 도심 한복판에 한옥 마당이 재현되었다. 2010년 국제 공모를 통해 당선된 영국 건축가 데이비드 치퍼필드가 디자인한 아모레퍼시픽 신사옥에는 한옥 마당을 떠올리게 하는 정원이 들어서 있다. 치퍼필드는 자연을 거스르지 않는 순응과 단순함, 소박함이라는 한국의 전통미를 살려 화려한 기교 대신 절제된 아름다움을 지닌 단아한 외관과 안락함을 강조했다. 그리고 전통 한옥의 중정을 재해석해서 건물의 세 곳(5층, 11층, 17층)에 옥상정원을 배치했다.

특히 5층의 옥상정원은 청단풍나무와 깊이 8cm의 연못 둔덕에 심은 토종 줄기 식물들이 어우러져 마당의 정취를 풍긴다. 연못 바닥은 로비가 있는 아트리움의 천장으로, 채광 등을 위해 특수 유리로 마감했다. 연못에 물을 채우면 물결에 일렁이는 햇빛이 격자무늬 천장을 투과해 아트리움에 신비로운 분위기를 조성한다. 한옥 마당의 가치를 간파한 영국 건축가가 재현한 옥상정원은 계절의 변화를 느끼며 망중한을 즐기게 해준다. 선조들의 지혜가 담긴 여백의 의미를 다시금 생각하게 하는 장소다.

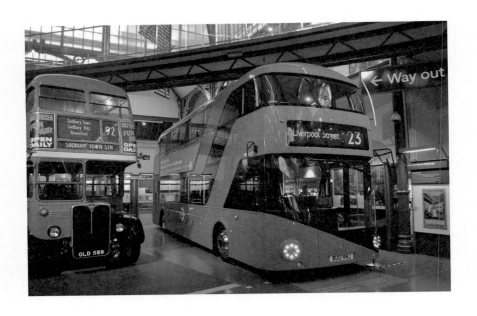

디자인으로 젊어진 버스

뉴 버스 포 런던 | New Bus for London

1956년 도입된 런던의 명물 이층버스 〈루트 마스터〉는 런던의 교통난 해소에 크게 기여했다. 그러나 인건비 부담과 과도한 배출 가스, 장애인에 대한 배려 부족 등 낙후된 설비와 비효율성의 문제가 제기되면서 2005년 운행을 멈췄다. 그나마 관광객을 위한 용도로 두 개의 헤리티지 노선으로 운행되어 겨우 명맥을 유지해 갔다. 2008년 런던시장 선거에서 보수당 후보였던 보리스 존슨Boris Johnson은 2012년 런던올림픽이 열리기 전에 이층버스를 되살리겠다는 공약을 내걸었고, 당선된 뒤 공약대로 이층버스 도입을 추진했다. 이층버스 디자인으로는 치열한 공개 경쟁 끝에 헤더윅스튜디오의 디자인이 선정되었다.

〈뉴 버스 포 런던〉은 루트 마스터 디자인을 오마주하여 '뉴 루트 마스터'라고 불린다. 차체는 더 둥글고 측면의 커다란 검은색 유리창이 대각선으로 가로지르고 있어 역동적인 느낌을 준다. 또 창문이 넓어 채광이 잘되고, 친환경 하이브리드 엔진을 장착해 매연을 40%나 줄였다. 출입문 세 곳 중 하나는 휠체어 전용이다.

2012년 2월 여덟 대로 운행을 시작한 〈뉴 루트 마스터〉는 2017년 1,000여 대로 늘어난 반면, 〈루트 마스터〉는 2019년 완전히 퇴역해 세대교체가 완성되었다. 한때 런던 명물이었던 〈루트 마스터〉는 그렇게 런던 거리에서 사라졌지만, 전 세계 곳곳에 전시용 등으로 사용되고 있다. 국내에도 대구 이월드와 속초 켄싱턴호텔에 전시되어 있다.

뉴 버스 포 런던, 루트 마스터와 뉴 루트 마스터, 헤더윅스튜디오, 2010년 ⓒⓕⓞ

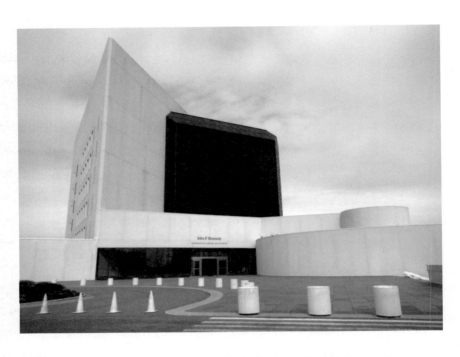

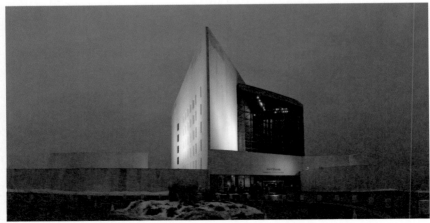

전 세계 3,000만 명의 마음이 모인 곳

존 F. 케네디도서관&박물관

John F. Kennedy Presidential Library and Museum

'뉴 프런티어new frontier' 정신을 앞세웠던 제35대 미국 대통령 존 F. 케네디는 1963년 11월 22일 텍사스주 댈러스에서 갑작스러운 저격으로 암살되었다. 그를 기리기 위해 케네디 가문은 '존 F. 케네디도서관&박물관(이하 도서관) 건립을 1964년 중국계 미국인 건축가 아이 엠 페이I. M. Pei에게 의뢰했다. 페이는 짙푸른 대서양을 배경으로 2층 규모의 나지막한 흰색 원형 전시관, 프리캐스트 콘크리트로 만든 높이 38m의 흰색 삼각형 타워, 격자무늬의 짙은색 유리로 덮여 검은색 보석처럼 보이는 육면체 파빌리온으로 구성했다. 케네디 대통령의 영광스러웠던 생전을 흰색으로, 암살의 참극을 검은색으로 대비시켰는데, 태양의 위치와 보는 각도에 따라 흰색과 검은색의 대비가 수시로 바뀐다. 전시장 역시 마찬가지로 고인의 생전 업적은 밝고 상세하게, 암살의 참극은 어둡고 간략하게 처리했다.

321

무엇보다 이 도서관이 주목받는 이유는 전 세계에서 3,000만 명이 기부한 2,000만 달러가 넘는 건립 기금으로 완공되었다는 점이다. 1인당 평균 기부 액수가 약 67센트 정도이니 소액 기부자가 절대적으로 많았음을 짐작할 수 있다. 이는 재임 기간이 불과 2년 10개월인 젊은 대통령을 잃은 상실감이 얼마나 컸는지를 시사한다. 도서관의 운영 비용은 연방 정부의 재정 지원과 기부금으로 충당되며, 수많은 자원봉사자의 도움도 한몫한다. "여러분의 나라가 여러분을 위해 무엇을 해줄 수 있는지 묻지 말고, 여러분이 나라를 위해 할 수 있는 일이 무엇인지 물어보십시오."라는 취임사로 민심을 사로잡았던 케네디 대통령에 대한 존경과 애정은 쉽사리 시들 것 같지 않다.

존 F. 케네디도서관&박물관, 아이 엠 페이, 1979년 ⓒⓘⓞ

"미래 예측에 가장 좋은 방법은 그것을 디자인하는 것"이라는 버크민스터 풀러Buckminster Fuller의 주장에 공감하는 것은 디자인이 원래 미래 지향적이기 때문이다. 디자이너는 향후 기술과 트렌드의 발전 방향, 미래 사용자의 욕구와 기호 변화 등을 선견지명을 가지고 통합해서 미래의 인공물을 디자인한다. 그들의 연구 제품이나 콘셉트 등을 보면 시대를 앞서가는 특성으로 디자인이 미래의 힘이라는 사실을 깨닫게 된다. 기존 형식이나 제약에 너무 얽매이지 않는 독창적인 디자인 콘셉트는 미래 베스트셀러의 원천이다.

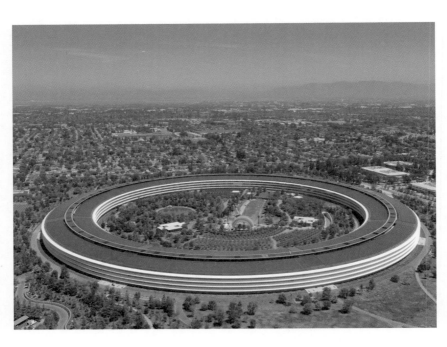
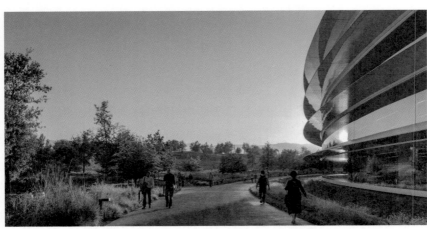

디자인을 아꼈던 스티브 잡스의 유작

애플파크 | Apple Park

2000년대에 들어 기업 성장과 함께 직원이 늘어나면서 애플은 사옥 내 공간 부족이 심각해졌다. 스티브 잡스는 2007년 4월 애플 신사옥의 신축 계획을 제출했다. 그러나 건물을 짓는 데 따른 환경오염은 물론 땅값 상승에 따른 부동산 투기 등을 우려한 시의원들은 신축 허가에 호의적이지 않았다. 2011년 6월, 췌장암으로 건강이 좋지 않았던 잡스는 신사옥의 건축 허가를 받기 위해 직접 시의회에 출석했다. 그는 애플이 확보한 150에이커(약 7만 평) 부지에 1만 3,000여 명을 수용할 친환경 건물을 지으면 많은 세금을 납부해야 하므로 시 재정에도 큰 도움이 될 것이라고 설명했다. 친환경적 건물과 재정적인 이유로 시의회는 애플의 신사옥 건축을 허가했다.

노먼 포스터가 이끄는 포스터앤드파트너스Foster&Partners가 디자인한 신사옥은 '우주선The Spaceship'이라는 별명을 가진 거대한 도넛 형태의 4층 건물로, 전면 유리로 마감해 군더더기가 없다. 지속 가능성을 앞세운 이 건물은 온실가스 배출을 최소화하기 위해 건물 옥상에 지구에서 가장 큰 태양광 패널을 설치해 100% 재생 에너지를 활용한다. 또 자연 환기식 건물이라 1년 중 9개월은 냉난방을 하지 않아도 괜찮다. 건물 주변에는 갖가지 나무 7,000여 그루를 심어 수목원이라 불릴 만큼 울창한 숲을 이루었다. 잡스는 애플 창업 40주년을 기념해 2016년 4월에 신사옥을 개관할 계획이었지만, 결국 착공식을 보지 못하고 2011년 세상을 떠났다. 당시 애플 최고디자인책임자이자 잡스의 절친이었던 조너선 아이브가 고인의 유지를 이어받아 2017년 신사옥을 완공시켰다. 이 건물은 애플은 물론 전 세계의 애플 애호가들에게 훌륭한 디자인 자산이 되었다.

325

애플파크, 포스터앤드파트너스, 2017년 개관 ©foster+partners

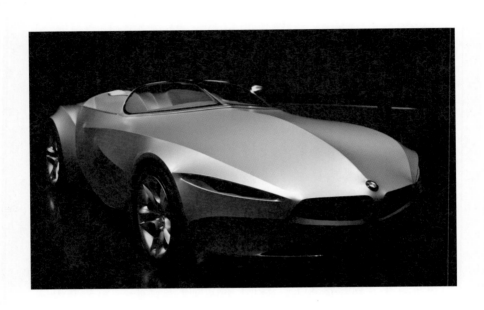

모양을 바꾸는 변신 자동차

BMW 지나 | BMW GINA

독일 BMW는 2000년대 초반부터 차에 대한 인간의 욕망을 실현하기 위한 도전에 나섰다. 차체를 덮고 있는 강철판을 강인한 섬유 소재로 대체해 외형과 색채를 바꾸려는 시도였다. 당시 디자인 총괄 책임자였던 크리스 뱅글Chris Bangle은 오랜 연구 끝에 2010년 콘셉트 카 <지나GINA>를 발표했다.

지나의 보디는 합성섬유로 되어 있다. 자동차 제작에서 가장 큰 비용이 들어가는 건 보디와 섀시를 제작하는 데 필요한 금형인데, 보디를 패브릭으로 제작한다면 비용을 혁신적으로 줄일 수 있다. 무엇보다 패브릭의 유동성이 자동차의 기능에 따라 유기물처럼 차체의 모양을 바꿀 수 있다.

<지나>의 가장 큰 특징은 차체 외부의 조건과 속도, 운전자의 뜻에 따라 모양을 바꿀 수 있다는 것이다. 헤드램프를 켜면 작은 모터가 작동되어 닫힌 틈새가 벌어지며 불이 켜지는 모습은 영락없이 감았던 눈을 뜨는 것 같다. 대로등은 투명한 천을 통해 불빛이 투과되는데, 고속으로 달릴 때는 차체의 뒷부분을 부풀어 올려 다운포스 효과를 준다.

차체 모양의 변화는 전자 유압 방식으로 작동되는 알루미늄 프레임을 네 장의 스판덱스 천으로 이음새가 생기지 않게 덮는 특수한 구조 덕분이다. 질기고 탄력이 높은 천에는 폴리우레탄이 코팅되어 있어 찢어지거나 불에 타지 않는다. 문, 덕트, 스포일러 등 여닫는 부분에는 변형을 쉽게 해주는 탄소섬유 버팀목이 있다. 접히는 부분에는 틈새 대신 주름이 생겨 더욱 살아 있는 듯하다. 과연 미래를 내다본 창의적인 콘셉트 카의 실용화는 언제쯤에나 이루어질 수 있을까?

BMW 콘셉트 카 GINA, 2010년 ©①@

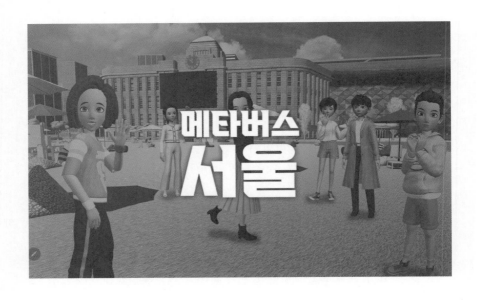

공공 부문에도 메타버스 서비스 열기

메타버스 서울 │ **Metaverse SEOUL**

서울 시민들이 가상공간에서 시정에 참여할 수 있는 창이 열렸다. 2023년 1월 16일 서울특별시는 세계 최초로 공공 메타버스 플랫폼인 '메타버스 서울'의 공식 서비스를 시작했다. 메타버스는 '가상'의 'Meta'와 '세계'의 'Universe'의 합성어로, 아바타를 통해 사회, 경제, 문화적 활동을 펼치는 가상현실 플랫폼이다. 회원 가입을 한 사용자는 취향대로 아바타를 디자인하고 그것을 통해 행정 서비스를 비롯해 다른 아바타들과의 소통, 서울광장 산책, 전자책 열람을 할 수 있다. 또 '벚꽃 잡기'와 '공놀이' 등 계절별 게임이나 온라인에 공개된 저작도구를 활용해 시민 공모전에 참여할 수 있다. 서울 시청사 6층에 있는 '가상 시장실'에서는 서울시장 아바타와 인사를 나누고, 의견 보내기 우편함을 통해 시정에 대한 의견을 등록하고 답변을 받을 수 있다.

메타버스 서울은 시범 운영 중이던 2022년 11월 10일, 미국 «타임»에서 '2022 타임의 최고 발명 200선'으로 선정되는 등 국제적으로 주목을 받았다. 메타버스는 1992년 처음 소개된 이래 주로 게임, 영상, 소셜 미디어 등에서 활용되었지만, 앞으로 디지털 경제에서 대규모 시장을 형성할 것으로 전망된다. 실제 세계와 같은 가상공간의 재현은 물론 현실과 다름없는 경험과 상호작용을 가능케 하는 기술과 서비스 디자인의 발전에 따른 것이다.

329

메타버스 서울, 2023년 ⓒseoul metropolitan government

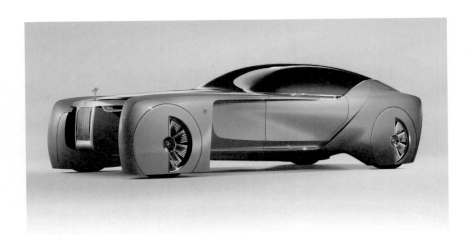

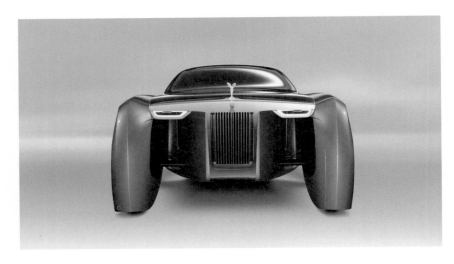

인공지능과 수작업을 결합한 미래의 차

롤스로이스 비전 넥스트 100 | Rolls-Royce VISION NEXT 100

고품격 자동차의 대명사인 롤스로이스가 창사 110주년을 기념해 선보인 신개념 차량 <비전 넥스트 100>은 외관부터 탄성을 자아내게 한다. 2016년 6월 런던에서 전시된 이 무공해 자율 주행 콘셉트 카는 유선형 차체를 네 개의 기둥이 떠받드는 모습에 '대성전'이라는 별명이 붙었다.

　이 콘셉트 카는 소유주의 취향을 최대한 살리되, 당당하게 탑승하는 데 중점을 맞춰 디자인되었다. 차체 왼쪽 문은 위로 완전히 열리기 때문에 차를 탈 때 허리를 굽힐 필요가 없다. 문이 열리면 빨간색 LED 조명등이 켜져서 레드 카펫이 깔린 듯 발길을 밝혀준다. 문짝 측면에는 우산꽂이가 있고, 엔진룸이 있던 공간에는 트렁크가 자리 잡았다.

　차량 내부는 마카사 에보니macassar ebony 목재로 마감하고 손으로 짠 실크 카펫, 의자 커버, 쿠션 등으로 편안함을 더했다. 운전대와 계기판은 사라졌다. 인공지능AI 비서가 친절하게 인사를 건넨 다음 일정과 경로 등을 확인하고 운행을 시작한다. 주행 중에 필요한 정보의 소통이나 오락은 차량용 인포테인먼트 시스템을 통해 이루어진다. 반원형으로 노출된 휠캡은 65개의 알루미늄 부품을 일일이 손으로 조립했다. <비전 넥스트 100>은 차체 제작에 3D 프린팅 기술을 활용해 고객의 취향에 따라 원하는 형태로 쉽게 바꿀 수 있다. 숙련된 장인들이 수작업으로 제작하는 롤스로이스의 오랜 전통에 최첨단 기술들을 접목해 지금의 모델들과는 사뭇 다른 모습이지만, 차체의 전면에 우뚝 선 환희의 여신상과 판테온 신전을 연상시키는 라디에이터 그릴은 그대로 두어 '롤스로이스다운' 품격을 살렸다.

롤스로이스 비전 넥스트 100 콘셉트, 2016년 ⓒrolls-roycemotorcars

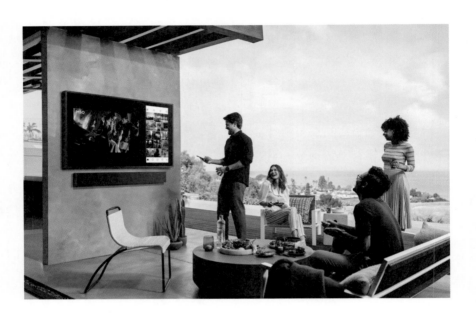

미국 사람들이 갖고 싶어 하는 명절 선물

삼성 더 테라스 TV | **The Terrace TV, SAMSUNG**

코로나 팬데믹의 영향으로 나타난 생활 속 변화로는 재택근무와 옥외 공간 활용의 확대를 꼽을 수 있다. 회사에 출근하지 않고 집이든 어디서든 편안한 곳에서 일을 하고 실내보다는 야외 모임이나 활동이 늘어났다. 이와 같은 라이프스타일 변화에 주목한 삼성전자 디자인팀은 실내에서는 물론 실외에 설치해서 볼 수 있는 새로운 유형의 TV를 개발했다. 2020년 5월 미국에서 출시한 <더 테라스 TV>다.

<더 테라스 TV>는 실외에서도 편하게 사용할 수 있게 방진과 방수 기능을 갖췄다. 평균 2,000Nit 이상의 밝기 최대 4,000Nit를 구현해 자연광 아래에서도 생생한 화질의 영상을 볼 수 있고, QLED 디스플레이는 반사되는 빛을 줄여 눈부심을 방지한다. 또 외부 조도에 따라 자동으로 최적의 밝기를 조정하는 AI 화질로 언제 어디서든 시인성이 높다. 스마트폰과 연동해 음악을 듣거나 다양한 모바일 콘텐츠를 볼 수 있는데, <더 테라스 TV>의 전용 '사운드 바'를 통해 더욱 풍부한 소리를 들을 수 있다.

<더 테라스 TV>는 아웃도어용 라이프스타일로 출시된 지 6개월 만인 2020년 11월 미국 <오프라 매거진>이 발표한 '오프라가 가장 좋아하는 것The Oprah's Favorite Things 2020'에 선정되었다. 또한 '살림의 여왕'이라고 불리는 미국 사업가 마사 스튜어트Martha Stewart가 추천하는 '온 가족이 갖고 싶은 14가지 명절 선물'의 하나로 뽑혔다.

333

더 테라스 TV, 2020년 ⓒsamsung

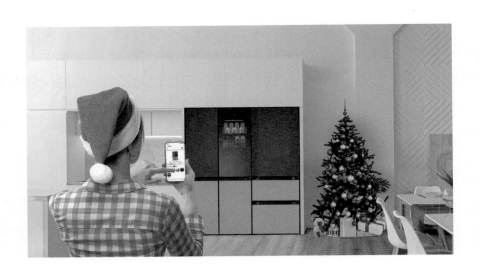

피지털 디자인 + 공간 가전

LG 무드 업 냉장고 | LG Mood-Up Refrigerator

주방에서 가장 큰 비중을 차지하는 냉장고, 냉장고를 바꾸지 않고 색상만 바꿀 수는 없을까? 아이보리 화이트, 그레이 등 무채색이 주를 이루는 냉장고는 한 번 사면 바꿀 때까지 그대로 쓸 수밖에 없다. 사용 도중에 냉장고의 색을 바꾼다는 것은 냉장고를 바꾸지 않고서는 생각할 수 없는 일이다.

2022년 LG전자가 냉장고 디자인의 혁신을 도모했다. 냉장고를 바꾸지 않고도 냉장고의 색상을 자유자재로 바꿀 수 있는 <무드 업 냉장고>를 만든 것이다. 이 냉장고는 고객이 원하는 대로 색상으로 바꿀 수 있어 기분은 물론 집안 분위기까지 바꾼다. 계절, 장소, 치유, POP 등 테마별로 색상을 고를 수 있고, 인테리어 색과 맞추거나 보색으로 대비시켜 강조할 수도 있다.

2022년 9월 <베를린국제가전박람회IFA>에서 첫선을 보이자, '피지털phygital, physical + digital 디자인'이라는 신조어가 생겨나며 인기몰이했다. 특히 냉장고에 내장된 스피커에서 나오는 음악에 맞추어 색상이 움직이거나 깜박이는 기능으로 클럽 분위기가 나는 홈파티를 할 수 있어 고객이 원하는 분위기를 창출하는 '공간 가전'이라는 평가도 받았다.

LG 무드 업 냉장고, 2022년 ©lge
4도어 냉장고의 경우 냉장 기능이 있는 상단 도어에 22종, 냉동 기능이 있는 하단 도어에 19종의 색상을 넣어 총 17만 가지 색상 조합이 가능하다. LED 백라이트 기술을 이용해 도어 전체가 균일하게 빛을 발하며, LG의 ThinQ 플랫폼에서 간단히 색상 설정을 할 수 있다. 설정된 색상은 30분 동안 유지된 후 절전 모드로 바뀌었다가 약 60cm 이내에서 움직임이 감지되면 설정했던 색으로 다시 돌아간다.

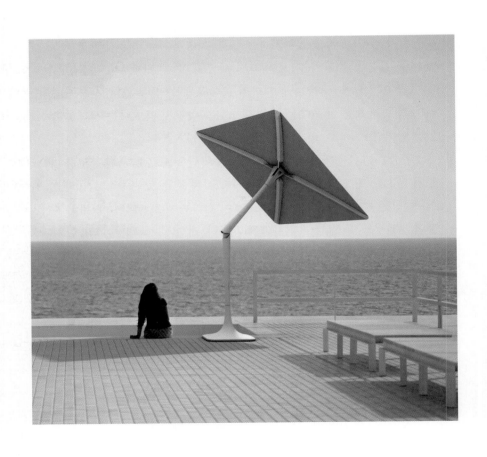

햇볕을 따라 움직이는 그늘막

선 플라워 | Sun Flower

햇볕을 차단하는 그늘막, 문제는 태양에 따라 바뀌는 그늘의 위치에 맞춰 각도를 바꾸고 자리를 옮기는 불편을 감수해야 한다는 것이다.

미국의 스타트업 셰이드크래프트Shade Craft는 첨단 기술을 활용해 스마트 그늘막 <선 플라워>를 출시했다. 2017년 1월 <국제가전제품박람회CES>에서 처음 소개되어 주목받기 시작했는데, 태양의 이동 경로를 따라 자동으로 방향(360도)과 각도(45도)를 바꾸며 최적의 그늘을 만든다. 일기예보는 물론 바람의 세기 등 자연환경의 변화에 맞춰 스스로 개폐 여부를 판단한다. 고감도 센서들이 적외선의 수준, 공기의 질, 온도, 바람의 방향과 속도, 잠재적 장애물 등을 감지해 적절히 조치한다. 그뿐만이 아니다. <선 플라워>에는 통합 보안 카메라, 고음질 블루투스 스피커, 고성능 마이크로폰, 조명 기구 등이 사물인터넷(IoT)으로 연결되어 있어 그늘 속에서 최적의 시간을 보낼 수 있게끔 배려되어 있다. 전원은 그늘막 위쪽에 달린 네 개의 얇은 태양 전지판인데, 이것과는 별개로 72시간 동안 쓸 수 있는 배터리가 장착되어 있다.

이 스타트업의 창업자는 아트센터디자인대학 출신으로 20여 년 동안 제품 디자이너로 일하며 다양한 스마트 제품을 개발한 아르멘 가라베기안Armen Gharabegian이다. 인공지능 등 첨단 기술을 활용해 일상의 불편을 해소하려는 노력의 결실인 <선 플라워>는 2017년 IDA 금상 등 여러 상을 받았다.

337

스마트 그늘막 선 플라워, 셰이드크래프트, 2017년 ©shadecraft

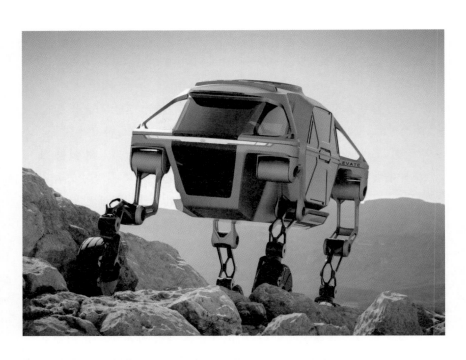

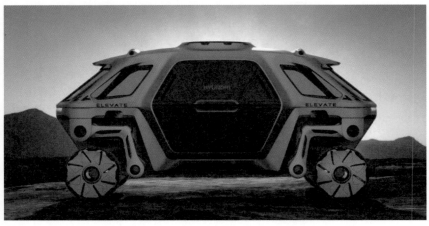

모빌리티, 자동차 산업의 활로

엘리베이트 | **Elevate**

2019년 1월 〈국제가전제품박람회〉에서 크게 주목받은 것은 '걷는 자동차'였다. 이것은 갖가지 재해로 황폐해진 지역에서 활동하는 응급 구조원들을 위한 모빌리티mobility 콘셉트다.

현대자동차그룹의 오픈 이노베이션 센터인 현대크래들Hyundai CRADLE과 미국 디자인 컨설팅 회사 선드벅페라Sundberg–Ferar가 공동 개발한 〈엘리베이트〉는 특별한 용도에 맞춰 디자인한 스마트 모빌리티다. 눈이 3m나 쌓인 도로는 물론 울퉁불퉁한 바위와 잔해들로 뒤덮인 험준한 지역에 고립된 사람들을 구하는 데 적합하다. 도로에서는 보통 자동차처럼 주행하지만, 필요시에는 차체에 내장된 네 개의 로봇 다리를 펼쳐서 걷도록 디자인되었다. 로봇 다리는 다섯 개의 축으로 구성되어 지형에 따라 좌우로 뻗어 파충류처럼 걷거나 앞뒤로 펼쳐 포유류처럼 걸을 수 있다. 어느 방향으로나 승·하차가 가능해 인명 구조 요원들이 빠르고 안전하게 이용할 수 있다. 차체를 수평으로 유지한 채 걸어 넘을 수 있는 벽의 높이는 1.5m, 보행 속도는 시속 5km다.

공유경제의 확산으로 일반 자동차 수요가 줄어드는 현실에서 독창적인 모빌리티의 개발은 고가의 틈새시장을 개척할 수 있다는 점에서 자동차 산업의 새로운 활로다. 현대자동차그룹은 〈엘리베이트〉를 통해 미래 모빌리티의 새로운 가능성을 제시했다.

엘리베이트 프로토타입, 핸드크래들 & 선드벅페라, 2019년 ⓒhyundai

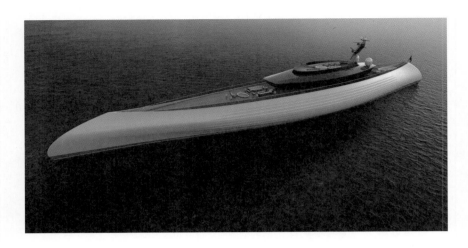

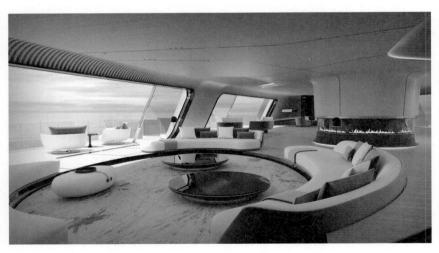

첨단 요트가 된 마오리족의 카누

투후라 요트 | Tuhura Yacht

바다 위에 떠 있는 길고 날렵한 형태의 요트가 눈길을 끈다. 기존 최고급 요트들의 인공적인 외관과는 사뭇 다른 자연적인 모습이 낯설지 않다. 2018년 2월 두바이에서 개최된 요트 쇼에서 네덜란드의 오션코 Oceanco가 선보인 최첨단 요트 <투후라>의 콘셉트는 폴리네시아 원주민들이 타는 카누canoe에서 유래되었다. '투후라Tuhura'는 '발견하다, 탐험하다'라는 뜻을 가진 마오리족 언어다. 요트 디자인을 맡은 이고르 로바노프Igor Lovanov는 탐험과 발견의 감각을 부각하기 위해 초기 카누의 단순하고 자연스러운 형태를 재현하는 데 중점을 두었다.

길고 좁은 구조지만, '홀수(선체가 물속에 잠기는 깊이)'가 3.9m나 되어 매우 안정적이다. 또 추진력을 높이기 위해 선박 엔지니어링 회사 BMT의 협조로 스웨덴의 ABB 프로펠러 시스템을 장착해 최고 시속이 18노트(약 시속 33.3km)에 달한다. 그렇게 원시인들이 통나무의 속을 파내어 만든 '더그아웃dugout'에 뿌리를 둔 카누는 태평양을 거친 파도를 헤치고 수천km를 항해하기에 적합한 형태로 진화되었다. 선체의 앞뒤 부분이 살짝 높고 가운데가 평평한 갑판 위에 설치된 긴 타원형 선실 내부는 티크 원목으로 마감해 고급스럽고 편안한 느낌을 준다. 널찍한 유리창을 비스듬하게 설치해 실내에서도 바다의 풍광을 조망할 수 있게 했다. 오션코는 <투후라> 요트의 콘셉트 디자인을 기본으로 고객이 원하는 사양을 반영해 주문 제작한다. 카누의 토속적인 형태가 최고급 요트 디자인으로 거듭나는 것을 보니 '온고지신溫故知新'의 의미가 새롭게 다가온다.

오션코의 투후라 요트, 이고르 로바노프, 2018년 ©oceancoyacht
길이 115m, 너비 18m, 홀수 3.9m, 시속 33.3km

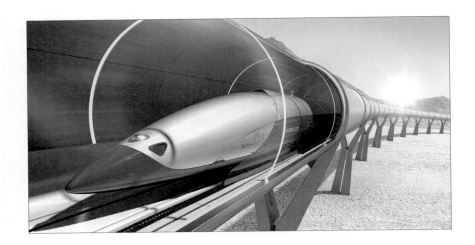

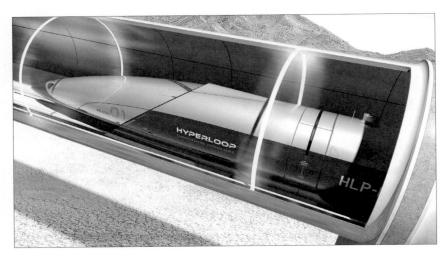

서울-부산을 16분 만에 주파

하이퍼루프 │ Hyperloop

총알처럼 빠르다고 해서 '진공 탄환 열차'로 불리는 하이퍼루프의 실용화가 다가오고 있다. 2013년 8월 테슬라모터스의 일론 머스크가 샌프란시스코에서 로스앤젤레스까지 730km 구간을 30분 만에 주파하는 하이퍼루프 시스템을 처음 소개했을 때만 해도 꿈만 같았다. 그런데 불과 5년여 만에 시속 1,200km가 넘는 하이퍼루프 시제품이 등장했다.

2018년 10월 머스크가 운영하는 미국의 하이퍼루프 전문 회사 HTTHyperloop Transportation Technologies는 창립 50주년을 맞아 스페인 남부의 항구도시 산타마리아에서 실물 크기의 하이퍼루프 캡슐 시제품을 공개했다. 시제품은 런던의 산업 디자인 스튜디오 프리스트맨구드PriestmanGoode가 디자인했다. 스페인의 에어티피셜Airtificial이 제작한 탄소 섬유 기반 비브라늄 소재의 길이 30m, 직경 2.7m, 무게 5t인 캡슐의 유체역학적인 외관은 기차라기보다 우주선에 더 가까웠다.

복층으로 되어 있어 40명까지 태울 수 있는 캡슐은 전자기장을 이용해 추진력을 얻고, 튜브의 외벽을 둘러싸고 있는 태양광 패널이 필요한 전력을 공급하며, 튜브의 바닥에서 1-2cm 떠서 고속 주행하므로 마찰 저항이 적고 높은 안정성이 유지된다. 무엇보다 건설비가 기존 고속철도의 10분의 1 수준인 60억 달러에 지나지 않을 것으로 추산 된다. 비행기보다 1.5배나 빠른 하이퍼루프의 실현으로 서울에서 부산까지 16분 만에 주파하게 될 날이 기다려진다.

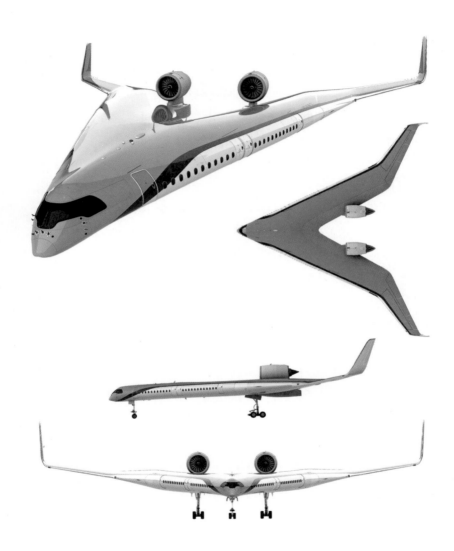

여객기의 동체와 날개가 하나 되다

플라잉 V | Flying V

네덜란드 항공사 KLM이 창립 100주년을 기념해 2019년 10월 미래의 여객기 <플라잉 V>를 발표했다. 마치 부메랑처럼 생긴 여객기는 동체와 날개의 구분 없이 일체형이다. 객실, 화물칸, 연료 탱크 등이 모두 일체형 기체 속에 들어 있으며, 기존 항공기와 같은 수의 승객들과 화물을 실을 수 있다. 기체의 뒷부분에 장착된 두 개의 터보팬 엔진에서 추진력을 얻는데, 무게가 가볍고 공기저항을 적게 받으므로 연료 효율이 20%나 높아 장거리 비행에 적합하다.

원래 이 미래형 여객기 콘셉트는 베를린공과대학의 대학원생 유스터 베나드Justus Benad의 박사학위 논문 연구에서 제시되었다. 베나드의 콘셉트를 높이 평가한 KLM은 네덜란드 델프트공과대학에 연구비를 지원해 <플라잉 V> 여객기의 실용화 개발에 착수했다. 델프트공과대학의 산업디자인공학과 교수 피터 빈크Peter Vink는 "새 여객기의 독특한 형태에 맞추어 탑승객들이 더 편안하도록 의자와 화장실부터 좌석의 배치에 이르기까지 모든 요소를 가볍게 디자인해 효율성을 높이는 데 주력하고 있다."고 설명했다. 지속적인 산학협력이 순조롭게 진행된다면 2040년경에는 새로운 여객기를 경험할 수 있을 것으로 전망된다.

디자인, 이상을 현실로 만드는 힘

기업과 도시 그리고 국가 로고부터 주방용품, 가구, 은행 서비스, 미래의 항공기 콘셉트에 이르기까지 이 책에서 다룬 사례들은 사람들이 꿈꾸는 이상을 현실로 만들기 위한 노력의 산물이다. 종교에 상관없이 누구나 편하게 기도할 수 있는 공간을 갖고 싶어 하는 사람들의 이상이 빛을 주제로 하는 <MIT예배당>로 실현되었고, 해난 사고를 당했을 때 GPS 추적기를 통해 위치를 신속 정확히 구조대에 알리려는 이상이 <다이얼> 구명 신호기로 실현되었다.

그런데 개인이든 집단이든 사람들이 원하는 이상을 제대로 실현하기는 매우 어려운 일이다. 사람마다 원하는 것이 제각기 다를 수 있을 뿐 아니라 그것을 실현하기 위해 소요되는 노력과 비용을 감당할 능력도 제각기 다르기 때문이다. 이상주의가 우세하면 다소 비싼 대가를 치르더라도 오래 간직할 만한 가치가 있는 디자인이 실현될 수 있지만, 실용주의가 너무 강하면 현실적인 제약의 벽에 걸려 평범하고 상식적인 것이 될 수도 있다.

영국의 건축가 자하 하디드가 디자인한 사례들을 보면 그와 같은 상황이 현실이 될 수 있음을 실감하게 된다. 기술적 난도에 따른 시공의 어려움과 예산의 증대 등 난관으로 착공한 지 7년 만에 완공된 <동대문디자인플라자>는 이상주의의 결실이라고 할 수 있다. 반면 2020년 도쿄올림픽을 유치하는 데는 한몫했지만, 뒤늦게 과다한 건립 예산과 일본답지 않다는 정체성이 문제시되어 중도에 폐기한 것은 실용주의의 한계다.

실용적인 이상주의자

디자인은 이상주의적 열망과 실용주의적 제약 사이의 간극을 최소화하는 역할을 수행한다. 존과 아브릴 블레이크John & Avril Blake는 1944년부터 25년간 영국에서 산업을 위한 디자인 진흥 활동을 기술한 책의 제목을 『실용적인 이상주의자The Practical Idealsits』라 지었다. 얼핏 보면 '실용'과 '이상'이라는 서로 상반되는 두 단어의 조합이 생뚱맞게 느껴지지만, 디자이너가 프로젝트를 수행하면서 이 두 가지 상황을 넘나들어야 한다는 점을 감안하면 적절한 표현이라고 생각한다.

디자인에서는 이상주의적 열망과 실용적인 고려 사항 사이의 균형을 찾는 게 중요하다. 디자이너는 더 나은 세상을 위한 비전에서 영감을 얻어야 하지만, 현실에 기반을 두어야만 하기 때문이다. 이상적인 사고방식과 실용적 기술을 결합함으로써 디자이너는 기능적이고 실행할 수 있을 뿐만 아니라 의미 있고 영향력 있는 디자인을 만들 수 있다. 만약 디자이너가 이상주의에 치우치면 예산의 한계나 공사 기간의 부족 등 현실적인 문제들로 인해 디자인 프로젝트가 좌초될 위험성이 크다. 반면에 디자이너가 실용주의를 고수하며 현실적인 제약에 휘둘리면 독창적인 결과물을 만들기 어렵다. 그러므로 디자이너가 더 나은 미래를 위해 새로운 아이디어를 창안하거나 콘셉트로 발전시킬 때는 이상주의자가 되어 가장 완벽하다고 여겨지는 상태로 삶의 질 개선과 지속 가능성을 촉진해야 한다. 반면 디자이너가 콘셉트를 현실로 구현할 때는 기능, 유용성, 타당성, 예산 등을 고려해야 하므로 실용주의자가 되어야 한다. 디자이너는 제약 조건 내에서 작업하고 현실 세계에서 실행할 수 있는 해법을 만들어야 하기 때문이다.

더블 다이아몬드 모델

디자인 문제를 체계적으로 해결해나가는 과정인 디자인 프로세스에서

도 이상주의와 실용주의가 균형을 이루며 서로 상승 효과를 내야 한다. 2004년 영국의 디자인카운슬Design Council이 제안해 전 세계적으로 널리 활용되고 있는 '더블 다이아몬드 모델Double Diamon Model'은 '발견→정의 →발전→산출'로 이어지는 디자인 과정을 두 개의 다이아몬드 형태로 구분해 체계화했다.

왼쪽 다이아몬드는 문제를 이해하기 위한 단계, 오른쪽은 해결책을 만들기 위한 단계이며, 가운데 불룩한 부분은 아이디어가 가장 많이 축적된 상태를 나타낸다. 각 다이아몬드의 시작과 마무리 단계로 점차 넓어지는 부분은 새로운 아이디어를 탐색해야 하는 '발견'과 '발전' 단계다. 이 두 단계에서는 되도록 많은 아이디어를 얻는 것이 목적이므로 이상적인 추구하는 직관적이며 확산적 사고법이 효과적이다. 확산적 사고 기법으로는 브레인스토밍, 체크리스트법, 속성 열거법, 강제 열거법, 시네틱스, 마인드맵 등이 있다. 반면 많은 대안 중에서 가장 좋은 것을 선택하기 위해 경제성과 체계성을 고려해야 하는 '정의'와 '산출(해결책의 창출에 중점을 두어 산출이라 함)' 단계에서는 실용적인 접근으로 해결책을 만들어내야 하므로 수렴적 사고 기법이 적합하다. 수렴적 사고 기법으로는 여러 대안을 나름의 기준에 따라 등급 매기기, 우선순위 정하기, 다양한 내용에서 선택하기, 결정하기 등을 꼽을 수 있다.

디자인 문제 해결을 위한 더블 다이아몬드 모델

감동 디자인을 위한 원칙

프롤로그에서 논의한 대로 디자인의 진정한 힘은 감동을 자아내는 인공물의 특성을 만들어내는 것이다. '와우 모먼트'의 원동력인 감동 디자인은 이상주의와 실용주의가 적절히 균형을 이루는 디자인과 프로세스에 의해 성취될 수 있다. 각 디자인 노트에서 감동 디자인을 위한 원칙의 실마리들을 찾아보는 것은 흥미로운 일이다.

익숙한 데 안주하지 않는다

디자인은 사람들의 진정한 이상을 실현하기 위해 새로운 문제를 찾아내 창의적으로 해결하는 학제적 분야다. 이상의 실현에 방해가 되는 도전과 장애물을 제거하며 혁신적인 해법을 찾아냄으로써 디자인은 장벽을 극복하고 열망을 달성하는 데 이바지한다. 무엇보다 먼저 익숙한 데 안주하지 않고 낯설지만 유익한 것을 찾기 위해 부단히 노력해야 한다. 영국항공의 <Z형 의자>는 비행기 의자는 정방향을 향해 배치해야 한다는 고정관념, 즉 익숙한 데서 벗어나 앞뒤 방향으로 교차 배치해 승객들의 큰 호응으로 얻어냈을뿐더러 경영 위기에 처했던 회사를 구해냈다. 상식을 벗어나는 것처럼 보이는 콘셉트를 받아들인 덕분이다.

규제와 관행 뒤에 숨지 않는다

기존의 규제에 도전하고 경계를 넓히며 새로운 가능성을 탐색해야 한다. 또한 과거의 실패에 연연하지 말아야 한다. 적절한 피드백과 반복을 통해 디자인을 지속해서 개선함으로써 이상을 현실에 더 가깝게 만들고 그 과정에서 새로운 잠재력을 열 수 있다. '수도사들'이라 불릴 만큼 완고하고 엄격한 수자원 관리 규정을 과감히 바꾸어 호수 위를 가로지르는 <사이클링 스루 워터>라는 이색적인 자전거길을 꼽을 수 있다. 반면 1857년 개장한 이래 아직 어떠한 외부 세력의 압력에도 불구하고 단한 치도 면적이 줄지 않은 뉴욕의 <센트럴파크>는 규제를 잘 지켜낸 선물이라 할 수 있다.

본래 목적과 다르게 쓰는 데 대비한다

사람들은 인공물을 사용할 때 예기치 않게 창의적일 수 있다. 디자이너가 의도하지 않은 방법으로 사용함으로써 커다란 문제가 생기기도 한다. <타이드 포즈>의 경우, 캡슐 속에 농축세제를 담은 혁신적인 제품임에도 불구하고 사탕 같은 룩앤필로 어린아이들이 먹는 사고가 잇따라 디자인을 개선했다. 하지만 일부 청소년들이 담력을 시험하려고 포즈를 입안에서 터뜨리거나 마신 데에 대해서는 제품 오용 방지 캠페인으로 대처했다. 뉴욕의 <베슬>은 조망과 운동이라는 본래의 목적과는 달리 추락에 의한 극단적 선택의 장이 되어 영구 폐쇄까지 거론되고 있다. 예상하지 못했던 엉뚱한 방식으로 인공물을 사용하는 데 대한 신속하고 진심 어린 대처가 필요하다.

다른 전문가들과 협업한다

디자인은 이상을 현실로 가져오는 강력한 도구이자 촉매제 역할을 하지만, 디자이너의 노력만으로 이상을 완전히 실현하기 어렵다. 이상을 현실로 성공적으로 옮기는 것은 효과적인 프로젝트 관리, 이해 관계자와의 협업, 자원 할당 및 설계 계획 실행과 같은 다른 요소에도 의존해야 하기 때문이다. 엔지니어, 제조업체, 마케팅 담당자 및 사용자 등 다른 이해 관계자와 협력해 디자인이 실현 가능한지, 관련된 모든 당사자의 요구 사항을 충족하는지의 여부를 확인해야 한다. 초격차 기술을 활용해 초복합적 기능을 발휘하는 인공물의 디자인에는 학제적 연구원들의 협력이 필수적이다. 특히 CEO와 디자이너의 긴밀한 협업은 놀라운 성과를 가져온다. 일체형 플라스틱 의자의 개발에 몰두했던 디자이너 베르너 팬톤과 비트라 CEO 롤프 펠바움의 오랜 협업은 <팬톤 체어 클래식>이라는 성과를 거두며 1998년 팬톤이 사망할 때까지 이어졌다. 그 후에도 비트라는 그를 오마주하는 <팬톤 체어 주니어>와 <팬톤 체어 듀오>를 개발하는 등 또 다른 방식의 협업을 지속하고 있다.

디자인에 투자한다

디자인을 위해 쓰는 돈은 비용인가 투자인가? 비용은 이익을 얻기 위해 써서 없어지는 돈으로 손익계산서에 표시된다. 반면 투자는 미래의 기대 수익을 위해 돈과 시간을 지불하는 것으로 재무 상태표에 무형자산으로 계상된다. 국제재무보고기준IFRS, International Financial Reporting Standards에 따르면, 새로운 프로세스나 시스템의 디자인과 시행은 기업의 혁신 역량을 평가하는 중요한 무형 가치다. 디자인이 투자가치가 높은 분야라는 것은 잘 알려진 사실이다. 디자인은 제조, 품질, 생산 등에 비해 상대적으로 적은 투자로도 큰 성과를 거둘 수 있기 때문이다. 더 많은 예산을 디자인에 투자한 덕분에 더 큰 효과를 거두는 사례도 많다. 조너선 아이브가 제시한 <아이맥 G3>의 콘셉트가 일반 컴퓨터보다 세 배나 비싼데도 스티브 잡스는 혁신적인 디자인 개발 비용은 성공을 위한 '투자'라고 판단해 그 콘셉트를 지지해 주었다. 그 결과 애플은 불과 3개월 만에 80만 대를 판매하며 흑자 기업으로 되살아났다.

2018년 프레더릭 매켄지Frederick McKenzie가 발표한 자료에 따르면 디자인에 투자하는 기업은 수익에서는 평균 32%, 주주 수익률은 56%나 더 높다. 디자인 성숙도가 높은 기업은 비용 절감, 수익 증대, 시장 위치 개선을 경험할 가능성이 더 크다. 특히 강하고 일관성 있는 메시지를 가진 브랜드가 더 기억에 잘 남는다. 그러므로 디자인은 미래를 위해 가장 효과적인 투자 수단이라는 공감대가 형성되고 있다.

감사글

7년 반 동안 「정경원의 디자인 노트」를 연재할 기회를 준 조선일보에 감사드립니다. 일간지에 정기적으로 디자인 칼럼을 게재한다는 것은 분에 넘치는 영광이자 무거운 짐이었습니다. 이선민, 유석재, 신동흔, 박영석, 신정선, 이기문, 이한수, 김태훈, 김성현, 송의달, 장일현 기자 등 디자인에 대해 각별한 관심을 갖고 이끌어준 분들 덕분에 대과 없이 연재를 마칠 수 있었습니다.

디자인 노트의 애독자로서 단행본 출판을 격려해 준 이해웅 카이스트 물리학과 명예교수, 책의 기본적인 방향과 구조에 도움을 준 이우훈 카이스트 산업디자인학과장과 교수진, 사진 자료의 저작권 이슈에 대해 깊이 있는 조언을 해준 이만재 박사와 복병준 변리사, 사례 분류에 AI의 활용 가능성을 모색해 준 이민구 서울대학교 객원조교수, 원고를 집필하기에 좋은 환경을 마련해 준 세종대학교 디자인 이노베이션 전공 김진성 주임교수에게 감사드립니다.

특히 2022년 초, 코로나 팬데믹이라는 어려운 시기에 단행본 출판을 결정해 준 안그라픽스의 안마노 대표, 출판 일정과 진행을 꼼꼼히 챙겨준 소효령 편집장, 키워드 중심 사례 분류와 다양성을 살린 편집 포맷을 제안해 준 정은주 편집자, 품격 있는 디자인으로 책의 가치를 더해준 박현선 디자이너의 노고에 깊이 감사드립니다.

끝으로 늘 독자의 입장에서 초고를 읽고 비평가의 역할을 충실하게 해준 가족에게 지면을 빌어 고마운 마음을 전합니다.

2023년 9월
정 경 원

355

찾아보기

357

도판 저작권

이 책에 실린 도판은 저작물 자유이용허락 기준을 따랐으며, 일부 도판은 저작권자의 허락을 받아 게재했습니다. 도판 저작권은 아래와 같습니다.

저작권 라이선스	사진 제목 및 저작권자 이름	페이지 번호
CC BY-SA 2.0	Ferrari 458 Italia by Michael Gil	59
	Burj Al Arab by Joi Ito	97
	Interlace by Jérémy Binard	179
	Irkutsk Crest by Igor Apukhtin	219
	California Academy of Sciences by Dennis Jarvis	249
	National Grand Theatre by Hui Lan	311
	MIT-Chapel by Gunnar Klack	315
	The New Bus London by Magnus D	319
	BMW Gina by ravas51	327
CC BY-SA 2.5	GoldenGateBridge by Rich Niewiroski Jr.	71
	Barcelona Chair by I, Sailko	229
CC BY-SA 3.0	Metro bilbao canopy by bagatza, Abando metro stationby Mariordo	69
	Puerta America Hotel by Luis Garcia	145
	Nalichniki by User: NVO	227
	Carlton Bookcase by Sailko	231
	Uk pavilion, expo 2010 by Cooper Du	247
	Embrace Infant Warmer by Rahul Panicker	281
	Hippo Roller by User:Jafet.vixle	283
	Hollywood Sign by Thomas Wolf, www.foto-tw.de	303
	The Louvre Abu Dhabi by Alberto-g-rovi	313
	The John F Kennedy Library by Fcb981, JFK Library Front by Bohao Zhao	321